張次溪・原著

蔡登山・主編

國畫

大師

齊白石

的一生

導讀

張次溪一心為齊白石作傳

蔡登山

張次溪（一九〇九－一九六八），名涵銳、仲銳，字次溪，號江裁，別署燕歸來主人，原籍廣東東莞，據說張家先祖乃明末殉節的東莞人張家玉。張次溪的父親張伯楨，號篁溪，他是康有為的弟子，中國第一批留日人士，張伯楨在日期間參加了陳天華、鄒容、秋瑾等發起的「留日中國學生罷課運動」，反對日本政府專為歧視中國留學生而定的入學規程。陳天華在此次罷課中跳海自殺，以示抗議。張伯楨撰寫了《光緒乙巳留日學生罷課事件始末記》。張伯楨廣泛接觸了革命黨人，甚至還直接參與其事，他熟諳內情，因而寫下了《同盟會革命史料》、《華興會革命史料》、《興中會革命史料》、《宗社黨史料》、《「蘇報案」史料》等，這些書都具有很高的史學價值。一九〇八年暑假張伯楨回國，受聘為兩廣方言學堂教授，主講法學，時年僅三十一歲。一九一〇年，任法部制勘司主事。民國成立後，唐紹儀任國務院總理，此時新法務部剛成立，一切事務均由張伯楨和祁耀川辦理。而張伯楨自一九一二年到一九二八年，任法務部監獄司第一科長之職。一九二八年民國政府遷往南京

他毅然辭去職務，從此息影京華，以著述、鬻文為業，致力於文史資料的蒐集、研究和編著。他著有《張篁溪遺稿》、《南海先生全書》、《南海康先生傳》、《焚餘草》、《篁溪筆記》等，刊刻《滄海叢書》一到五輯，廣收鄉賢袁崇煥、張家玉等的文學史料，有《袁督師遺集》、《袁督師配祀關岳議》等，還有大量詩詞、文稿等手記，這些著作對研究民國的歷史，有較高的價值。

張次溪以「北京史」專家著稱。他從小隨父母生活在北京，得益於家學，少年即負大志。據《人民首都的天橋》序言，張次溪十三歲就已注意到一些民間絕技正瀕臨失傳，開始搜集這方面的史料。

一九二三年他考入世界語專門學校，後入孔教大學，獲文學士學位。二十六歲便躋身顧頡剛主持的史學研究會，獨當一面負責編寫《北平志》。然而在日偽時期，滯留在北平的張次溪編纂了《汪精衛先生行實錄》，以「東莞張氏拜袁堂」的名義出版。此書由李宣倜、周作人等題簽，龍榆生作序，汪精衛題識，陣容集一時之盛。後來他任汪偽政權行政督察專員、偽淮海省教育廳長等職。他曾在王揖酉的《雨花石子記》（「中國史蹟風土叢書」本）後記中說：「民國二十八年之春，余承安徽教育廳之命，視學皖南，道經金陵，小住十日」，可知一九三九、四〇年間，張次溪已在南京。

一九四六年張次溪返回北京，他說：「三十五年春，余北歸，過津小住。」這時王揖酉怕張次溪在天津寂寞，介紹他的弟子來訪，同時也透過這兩位弟子，張次溪首次和王揖酉見面，張次溪記述這次暢談有云：「余疊經憂患，而壯志不磨，嘗欲以一身任天下之重，先生為嘆息久之，因曰：『世亂

如斯，非一二人所能為力也。』余盛氣自豪，不以先生之語為然，先生則曰：『徒自苦耳。』往復辯難，至中夜不已。」但遺憾地是張次溪這一步足走錯了，導致他一生的成就付之東流，到最後甚至連他的生平事蹟都湮沒難彰，這和他在淪陷時期那段幽暗的經歷有關。

據陳曉維在〈流水斜陽張次溪〉文中說：「建國後，張次溪試圖『機智地擺脫歷史的偵察』。他先是入『華大』學習，又被分配至北師大任歷史系資料員。他努力迎合潮流，編寫了一部《李大釗先生傳》，由宣文書店出版，印三千冊。該書出章士釗、張東蓀題簽。為編寫此書，張次溪多方搜求第一手資料，採訪相關人員，開『李學』風氣之先。至今該書仍是研究李大釗的權威著作。書中並首次收錄了如今為人所熟知的李大釗標準像。張次溪仕照片下面撰題記說：『一九五一年夏謁章行嚴師於東城。見案頭懸李大釗先生一九二○年正月浩像一幀。為李先生親筆題字以贈吳弱男夫人者。極為可珍。因借歸製版，以廣流傳。』不幸的是，該書內容與當時宣傳口徑不符。被認為『錯誤甚多』，受到史學界批評，因而很快被禁止銷售。曾見一館藏書，扉頁上赫然寫著『此書錯誤極多，請讀者注意』字樣。」

一九五七年，他才四十八歲，就因高血壓病倒。患腦溢血後，半身不遂，在家養病。一九五八年與畜牧學家的弟弟張仲葛合計將所居龍潭湖西岸的張園賣掉，後來生活日漸困頓。顧頡剛在一九五九年七月十二日日記中寫道：「又聞希白言，張次溪為白壽彝所裁，生活大成問題。壽彝獨不記從前困厄時耶？」白壽彝時任北師大歷史系主任，可見張次溪當時或許因病被解雇了。而後來周作人致曹聚

仁信中也說：「因高君囑代張次溪君拉稿，而稿件不准出口，故只能照例請《大公報》辦事處代勞，轉到報館了。

張君病高血壓，頗為嚴重，當勸以舊稿易錢，俾在港買藥。」

據宋希於在〈掌故家張次溪晚年側影〉文中說：「一九五九年後，容庚曾向王冶秋推薦張次溪為廣東省博物館、北京市文管處撰寫廣東和北京地方史多種。還有報導稱，杜國庠後來在中國科學院廣州分院任職時，仍想設法把張次溪調回廣東工作，可惜礙於張次溪曾任偽職的歷史問題而未成，但杜國庠派部屬每月給張次溪郵寄二百多元的生活費以補貼家用，至一九六一年杜國庠病逝後，這筆生活費也就停發了。」

「文革」前夕，張次溪已經被點了名，他的日子更不會好過的。「文革」正式爆發時，他所收藏的大量圖書和資料，都被紅衛兵從家中抄走。一九六八年九月九日，張次溪病逝，年僅六十。因為《紅樓夢》的材料與張次溪打過交道的周汝昌在《北斗京華》書中寫了一筆：「『文革』後我打聽他的情況，有人說，他死得很慘。倘如此，一切俱不可問了。」而謝其章的《搜書記》則說：「最後給楊良志打電話，講我連發數文是『雜誌腕』了，笑談。又講當年張次溪書二萬冊由其子售出，楊曾親見張藏書。張一九六八年死於紅衛兵之手，狀甚慘，不提也罷。」

張次溪一生著作二百餘種，最為人熟知者如《燕都風土叢書》、《人民首都的天橋》、《清代燕都梨園史料》等等。老北京的天橋一向被視為魚龍混雜之地，是民間藝人最集中的地方，也是市井文化發祥地。所謂「三教九流、五行八作、什樣雜耍和百樣吃食」。張恨水的《啼笑因緣》、老舍的

《龍鬚溝》都以天橋地區的故事為背景。張次溪以一個歷史學家、方志學家的眼光如何看待天橋這塊民俗文化的瑰寶，當另有一番值得玩味之處。宋希於文章說張次溪以北京史地、民俗、市井和戲劇研究名世。他眼界廣，筆頭勤，擅長蒐羅，不避細瑣，著述、編纂成果甚夥。讀過《白石老人自述》的人，或許會對於這位筆錄者的名字留下一點兒印象；而治京劇史者，則定會感念他編纂的《清代燕都梨園史料》內容之豐贍；至於地方史地、民俗研究者及愛好者，也必然受益於他整理付梓各類叢書時所下的「水磨工夫」良多。誠哉斯言。

著名畫家齊白石（一八六四—一九五七）立心要為自己作傳，有記載的是在一九三三年，時年七十一歲。他當時已在畫壇享有盛名，身邊結交了一眾文人，其中就有東莞人張伯楨。在《白石老人自述》中齊白石有這樣的口述：「尊公滄海先生（次溪按：先君諱次公，諱伯楨，嘗刊《滄海叢書》，別署滄海），跟我同是受業於湘綺師的，神交已久。在易實甫家晤見，真是如逢故人，歡若平生。」

其實早在一九一九年，張伯楨在北京的私家園林「張園」建成，園內三面環水，亭台樓閣，頗具泉石之勝。由於兼具督師故居和園林之趣，一時間，慕名前往張園的名流學者多不勝數，名士之中，齊白石十分喜歡張園的幽雅清靜，與張伯楨更是一見如故。於是，張伯楨便邀請齊白石在張園居住。齊白石一住就是好幾年時間，其間他在張園畫下不少佳作，部分作品贈送給了張次溪這位忘年好友，且題其所居為「借山居」。張次溪曾在〈回憶白石老人〉一文裡，記述了與白石老人交往的情形：「我認識白石老人是在一九二〇年四月，那時我才十二歲，老人已經五十八歲了。我是隨同先父到宣武門

內石燈庵去拜訪他的。老人剛從湖南湘潭原籍回到北京，從城南龍泉寺搬到城內。……在此以前，他上來我家幾次，我都上學去了所以沒有遇到過。那天，我見到老人，覺得他老人家和藹可親。他摸了摸我的頭頂，對先父說：『世兄相貌很聰明，念書一定是很不錯的。』當時還從櫃裡取出幾樣點心給我吃，並詳細地問我：『在哪裡上學了？讀的什麼書，久久沒有忘掉。」因此，我在童年的時候得到的印象，至今還在腦海裡。

一九三三年，齊白石在張次溪家裡看到蘇州文學家金松岑（一八七四—一九四七）為他人所寫的一篇傳記，斷定是必傳之作，當即便要張次溪介紹遠在千里之外的金松岑也為他作傳。應金氏要求，張次溪於是到跨車胡同齊家，就陸續安排齊老人的「口述工程」了。張次溪做了幾次紀錄，也如約將材料寄給了金松岑。金松岑並沒當成急務，只得先擱置櫃中，如是積了三四年，張次溪倒也存下了不少材料。一九四七年不料金松岑先歸道山，齊白石隨後又相繼託過胡適和艾青來寫傳，胡適和鄧廣銘等人為他編了一份簡略的年譜，然而直到一九五七年白石老人去世，也沒有看到所託諸人為自己寫成的傳記，他帶著遺憾離開人間。

六年後，也就是一九六三年，張次溪將已經記述的齊白石生平分八章整理，以《白石老人自傳》（書名改「述」為「傳」）為題在人民美術出版社出版。出版說明中交代道：「《白石老人自傳》……由於老人年老體衰，到八十八歲時（一九四八年）終斷了。一九四九年全國解放，他……仍不倦從事藝術活動，直到逝世為止。這一段時間，在老人生平中是很重要的一個階段，其中有許多值

得記述的材料，還有待於今後整理補充。」臺灣的《傳記文學》也在一九六三個月連載完署名齊白石口述、張次溪整理的《白石老人自述》。並於一九六七年出版單行本。張次溪為齊白石寫回憶錄由於彼此數十年親密接觸，聲氣相投，張次溪擬白石老人的聲口紀錄生平吐屬自然，極富個性的語言行文，樸實中多含波峭，直白裡意趣橫生，這部書為齊白石生平研究奠定了基礎。

其實早在一九三三年，張次溪以《民國日報》主編的身分精心編輯了八卷本的《齊白石詩集》（原題《白石詩草二集》），並廣徵舊都名流題字，齊白石對此極表感激，有詩記其情云：「畫名慚愧揚天下，吟詠何必並世知。多謝次溪為好事，滿城風雨乞題詞。」後一句說的就是張次溪不憚奔波，為《白石詩草》代求名家題詞的事。如果說齊白石的畫價陡漲得益於陳師曾等人在日本展覽會上的炒作，畫家印人兼詩人的聲譽則和張次溪於業界的運作有關。七十歲之後齊白石的詩興銳減，偶有題畫絕句，已不成氣候，但張次溪利用勤交往的便利，不拒細流，以後又輯錄成《白石詩剩》。同時還在《文史資料選輯》等報刊上繼續寫作齊白石史實，臺灣的《傳記文學》也接連刊登計有〈回憶白石老人〉、〈齊白石與廣東人之關係〉、〈齊白石談紅樓夢〉、〈齊白石先生治印記〉等。齊白石晚年，張次溪以老畫家「授辦外交」為己任，齊白石故後，他仍然樂此不疲地為宣傳齊白石而不懈努力。

據楊良志的文章說，習於案頭摸索的張次溪決意做這樣一件事：當年記錄齊老人口述中斷，是不得已留下的永遠的遺憾！現在老人已去，口述不可再得，我何不換個角度，由「我」轉為「他」，

用第三人稱，索性從頭寫個我筆下的齊白石吧。當然還是順著老年代，從齊白石出生寫起，但這一回能把上一書只記到一九四八年的缺憾補過來，一直寫到老人的過世了⋯⋯於是一九六二年七月十五日至十月三十日，上海《文匯報》分八十期連載了張次溪記述齊白石的新作——這次名之曰《齊白石一生》。而一九六三年春以後，張次溪設想，有必要把這本《齊白石一生》再打磨、修理，甚至重新敘寫一遍，到了一九六五年，《齊白石的一生》（題中加了一個「的」字）手稿四大冊，才交給人民美術出版社。一九六六年，「文革」開始，張次溪在東莞會館的住所遭查抄，一萬七千多件書冊資料被封存。已經出版的《白石老人自傳》不敢再露頭了。他未曾出版的《齊白石的一生》手稿已退回張家，一同遭劫。

一九七八年，張次溪被「查抄」的一萬七千多件書冊資料「發還」了。《齊白石的一生》四冊手稿有幸得以揀出。一九八九年人民美術出版社將《齊白石的一生》出版。楊良志的文章說一般人很容易以為，這《齊白石的一生》就是《文匯報》連載的《齊白石一生》的內容；究其實非也，此乃張次溪不厭煩、不懼難，完全重寫的本子！因為學者宋希於，曾找來一九六二年《文匯報》連載《齊白石一生》的內容，與後來出版的《齊白石的一生》相比對，確定是張次溪再重寫的，他終於為他熱愛的老師齊白石寫了完整的傳記。

張次溪從一九三一年與齊白石訂忘年交，到一九五七年九月十六日齊白石逝世，張次溪「時時請益於白石先生者凡二十六年」。張次溪說：「我跟老人往來，前後將近四十年。雖說我們兩人年歲相差很遠，但是彼此很談得來。交誼就越久越深。這些年，除了他主動給我畫過幾幅畫和刻過幾方印章之外，我請他作畫或刻印章，總是按照他筆單所定的價格，致送酬金，從不短少分文。」張次溪和齊白石的忘年交情，由此可見。由於口述人和記錄者數十年親密，聲氣相投，使得《齊白石的一生》這部著作成為研究齊白石不可或缺的重要材料。

目次

出生在貧農家庭

湖南省湘潭縣城的南面，離城一百來里有個小村莊，名叫杏子塢。鄉里人叫它杏子樹，又叫它殿子樹。這地方，在紫雲山的山腳下，背後靠著山，面前對著水，風景非常的好。紫雲山上邊，樹木很茂盛，松樹長得更多，一片蔥蔥茸茸的，冬夏常青。星斗塘面積並不大，魚蝦出產得卻不少。到了夏天，滿塘都是荷花，風送過來一陣陣的香氣，清爽得很。星斗塘邊上，坐西朝東，有所小茅屋，齊白石就是在那裡出生的。

東頭有個水塘，名叫星斗塘，傳說早午天空中掉下過一塊隕星石，落在塘裡，因此得了這個名稱。

他們齊家，原先是住在江蘇省碭山縣的，明朝永樂年間（西元一四○三—一四二四）才搬到湘潭，落戶定居。到清朝乾隆年間（西元一七三六—一七九五），有一位名叫齊添鑑的，從他們世居在曉霞峰的百步營，搬到了杏子塢的星斗塘。這位齊添鑑，是齊白石的高祖。這所在星斗塘坐西朝東的小茅屋，是齊添鑑的孫子齊萬秉蓋成的。齊萬秉是齊白石的祖父。

齊白石出生於西元一八六三年（清同治二年癸亥）陰曆十一月二十二日，按照舊風俗的推算，他的生肖是屬豬的。他誕生的時候，祖父、祖母、父親、母親都在堂。他父親是他祖父的獨子，他是他父親的長子。那年，他祖父五十六歲，祖母五十一歲，父親二十五歲，母親十九歲。他出生後，他

們家就五口人了。據齊白石自己說，高祖以上的事情，祖父在世時，曾對他說過一些。那時年紀還小，時間相隔久了，已經完全忘掉。只記得曾祖的名字，叫漬命，排行第三，人稱命三爺。但曾祖母的姓，他到了老年，卻記不起了。他七十多歲時，回到過家鄉，問了好幾個同族和鄉親，因為輩分年紀都比他小，出生得晚，誰都答不上來，這是他認為很遺憾的事。他們齊家，族分倒很不小，有所宗祠，在煙墩嶺，離他家不到十里。逢年過節，同族的人，都去上供祭拜，他在家鄉的時候，也是常常去的。

齊白石家世代務農，從老祖宗一直到他父親，都是耕田種地的莊稼漢。在那個年月，莊稼漢被壓迫得氣都喘不過來，熬窮受苦，是翻不了身的，只能世世代代窮苦下去。他中年以後，畫過一幅《星塘老屋圖》，題了一首詩說：

白屋有知應悶殺，公卿不出出窮人。

星塘雨過跳珠急，杏塢花開老眼明。

又刻過一方石章，文曰：「星塘白屋不出公卿。」他也常對人說：「我們星塘老屋，沒有出過公卿。」他所說的「公卿」，是廣義的。

他出生時，家裡窮得很，除了幾間東倒西歪的破茅屋為全家五口人勉強能夠遮擋風雨以外，只

有大門外曬穀場旁邊的一畝水田了。這一畝水田，叫作「麻子丘」，「地步」要比別家的一畝田大得多。好年景，五六石稻穀是可穩打到手，收成不能算少。不過就這麼僅有的一畝水田，五、六石稻穀，要想糊住五口人的嘴，無論如何是不夠的。何況年景好壞，很難把握，遭逢著旱澇災荒，收成打了折扣，缺糧就更厲害了。他祖父和他父親，一年到頭在「麻子丘」裡想主意，不惜工本，勤耕細作。到了農閒時候，常常出去張羅點零工活做。湘潭鄉間的零工，那時通行的規例是主人管飯，做零工活的人吃了主人的飯，一天才掙二十來個制錢。這麼一點少得可憐的工資掙到手，卻也不太容易。因為窮哥兒們特別多，都想賣力氣掙錢養家。聽說某家要僱人，就紛紛搶著去做，甚至還有自願減少工資相競爭的。而且凡是出錢僱人做零工活的，都是些一刻薄鬼，掂斤估兩的挑肥揀瘦，並不是好相處的。這種零工活，不能天天有得做，無非是「一天打魚，三天曬網」，指望著一家子靠它吃飽肚子，真是難上加難。他祖父和他父親，只得另想辦法，到紫雲山上去打點柴，賣幾個錢，貼補家裡。就這樣，手不歇、腳不停地終年勞動著，總算把一家子對付著活下去。

他小時候的名字，叫齊純芝。「純」字是他們齊家宗派的排法，輪到他這一輩，名字的上一字，都用這個「純」字。他祖父母和他父母，平時都叫他阿芝，他自己也刻過一方「阿芝」的石章。他當了木工以後，出外做活，人家都叫他芝木匠，也有叫他芝師傅的。他原來的號，叫渭清，祖父給他取的號，叫蘭亭。這齊純芝、齊渭清、齊蘭亭等名號，在他中年以後，久已廢除不用。現在盛傳的齊璜、齊白石兩個名號，是他二十七歲時老師給他取的，不論國內國外，幾乎無人不知，可算得名馳天

下。當初老師給他取名齊璜，號瀕生，而知道瀕生的人，似乎也不很多。「白石」是「白石山人」的簡稱，原係他的別號。離他住的星斗塘不到一里地，有個驛站，名叫白石鋪，那時他已開始賣畫，老師說畫上題款，總得用個別號，就借了白石鋪這個地名，給他取號「白石山人」。他到老年，自稱「白石翁」。後又自稱「白石山翁」。他做了一篇短文說：「余有『白石翁』三字印，友人常言，前朝有同字者，余又刻一印，加以『山』字。老年常二印並用，使來者知其故也。」但是人家叫起他來，總是把「山人」、「山翁」這兩個字省略了，光叫他「齊白石」，日子一久，他就自己也叫做齊白石了。他生平自己取的別號很多，都是作畫和刻印時題款用的。大概可分作四類：一類是不忘所本，說明他是木工出身，如「木人」、「齊木人」、「老木」、「老木一」、「木居士」等。一類是頻年旅寄，像萍飄似的，所以取此自慚，如「寄園」、「寄萍」、「老萍」、「萍翁」、「寄萍堂主人」、「寄幻仙奴」等．；而「萍」字的原意，據他說是從瀕生的「瀕」字想起的。一類是表示他隨遇而安的意思，如「借山翁」、「借山吟館主者」等。此外還有「三百石印富翁」、「千石居士」等，是他收藏了許多石章的自嘲。「江南布衣」、「齊大」，是採用「齊大非偶」這句成語，而他在本支，排行恰又居長，取用這個別號，並不是毫無意義。天資聰穎的人，往往涉筆成趣。「老齊」、「老齊郎」、「老白」等，這都是他從姓字中化出來的諧名。「飯老」、「一粟翁」等，是他作畫刻印謀生的謙辭。這一大堆別號，他自己都刻過印章，內有許多他是不常用的，知道的人也就很少了。

勤勞正直的家風

齊白石的祖父，名萬秉，號宋交，大排行是第十，人稱齊十爺，生於嘉慶十三年（西元一八〇八年戊辰）十一月二十二日，和齊白石的生日是同一天。他祖父常對人說：「孫兒阿芝和我同一天生日，將來長大了，一定忘不了我的。」齊十爺活了六十七歲，歿於同治十三年（西元一八七四年甲戌）的端陽節，那時他十二歲。他祖母姓馬，因為他祖父人稱齊十爺，人就稱她為齊十娘。她比他祖父小五歲，是嘉慶十八年（西元一八一三年癸酉）十一月二十三日生的，活了八十九歲，歿於光緒二十七年（西元一九〇一年辛丑）十二月十九日，那時他三十九歲。他父親名貫政，號以德，生於道光十九年（西元一八三九年己亥）十二月二十八日，歿於民國十五年（西元一九二六年丙寅）七月初五日，活了八十八歲。他母親姓周，比他父親小六歲，是道光二十五年（西元一八四五年乙巳）九月初八日生的，歿於他父親死的同一年三月二十日，活了八十二歲。

齊十爺是個性情剛直的人，心裡有了點不平之氣，總得想法把它發洩出來。人家都說他是直性子、走陽面的好漢，他也以此自負。他眼見太平天國由興盛到衰亡，覺得這樣一支轟轟烈烈的仁義大軍，竟會風捲殘雲似的倒了下去，不禁暗暗地頓足歎息。那批戴著紅藍頂子（清制：一、二品官戴紅頂子，三、四品官戴藍頂子。太平天國覆亡後，清廷論功行賞，得戴紅藍頂子的人，多至不可勝計，

無官可補，成了虛銜），自稱立過汗馬功勞的湘勇（即湘軍），搶了南京天王府，發財回家，得意忘形，常常誇說：「老子是跟著曾中堂（指曾國藩）打過長毛的。」在家鄉簡直同京城裡的黃帶子（清朝皇帝的本家，近支的名曰宗室，腰間繫一黃帶；遠房的名曰覺羅，腰間繫一紅帶，俗稱紅帶子。黃帶子犯了法，不判死罪，最重的罪名，發交宗人府監禁，所以他們胡作非為，人皆畏而避之）一樣，欺壓良民，處處占盡便宜。齊十爺晚年看到這種情況，很不服氣，忿忿地對人說：「長毛並不壞，人都說不好；短毛真厲害，人倒恭維他，天下事還有真是非嗎？」他就是這樣不怕強暴，肯把心裡的實話說出來的。

齊十娘的性情溫順平和，又能吃苦耐勞，人都稱讚她賢慧。她十歲就沒了母親，跟著她父親馬傳虎長大，娘家的光景也很窮。她在十九歲時嫁給齊十爺，夫婦間感情很好。幾十年來，每逢齊十爺憋了點悶氣，總是好言安慰，慢慢地勸解，大事化小，小事化無。她從小學做莊稼活，田裡種點什麼都能擔當得起，還算是好手。常常戴著十八圈的大草帽，背上背了孩子，到田裡去幹活。無論怎樣勞累，她都能咬緊牙關，甘心忍受。

齊以德的脾氣和齊十爺大不相同，他是一個很怕事、肯吃虧的老實人。平日安分守己，不走一步歪路，不說一句怪話，見了人規規矩矩，做起事來，又實實在在。人家侵犯了他，除了退讓以外，他就束手無策。遇到有冤沒處伸的時候，常把眼淚往肚子裡咽。鄉里的輕薄子弟，給他取了個外號，叫作「德螺頭」（形容他是無用的人）。他聽著，心裡雖不樂意，卻只有忍受，並不和人計較。

齊以德於咸豐十一年（西元一八六一年辛酉）二十三歲時結的婚，娶的是周雨若的女兒，那時她才十七歲。她娘家住在周家灣，離星斗塘並不太遠。父親是個敎蒙館的村夫子，在鄉里算是識得字、讀過書的不第相公（就是沒有考上秀才的童生）。可是家境很不好，生活非常寒苦。湘潭鄉間的風俗，新媳婦過門的頭一天，婆婆要看看她陪嫁的妝奩，名曰叫作「檢箱」。她因為娘家窮，沒有什麼值錢的東西，不免有點害臊。齊十娘也是窮人家出身的姑娘，倒能撑得起硬骨頭，背地裡對她說：

「常言道：『好女不穿嫁時衣。』家道興旺，全靠自己，不靠娘家陪嫁東西來過日子的。」她覺得窮跟窮，才有同情心，聽了婆婆的話，十分感動，嫁後三天，就去挑水做飯，粗細活兒，都幹起來了。

她是一個既能幹又剛強的人，脾氣和齊以德卻正相反，自己有埋，定要據理力爭；待人卻非常和氣，講究禮貌，又能勤儉持家，調度得宜。因此，不但人緣不錯，外邊的名聲也挺好。湘潭地方，做飯是燒稻草的，稻草上面，免不了有些沒打乾淨、剩餘下來的穀粒。她覺得燒掉可惜，常用擣衣椎，一椎一椎地椎了下來。別看椎一天不過得穀一合，月也只三升，但細水長流，積少成多，一年就三斗六升了。她打細算，積得相當數目，拿去換棉花。又在房前屋後，種了不少的麻。有了棉花和麻，她就春天紡棉，夏天績麻。自從她進了齊家的門，老老小小穿用的衣服，都靠她織布來做，不必花錢買布。她織成的布，染好顏色，做衣服用不完的，都存了起來。不到幾年工夫，衣服和布，積存了滿滿的一箱。齊十爺、齊十娘老夫妻倆，是過慣窮日子的，看見了這麼多的東西，連做夢都要樂出笑聲來。她織布餘閒，又養了雞鴨和豬，雞鴨下了蛋，豬養大了，賣出去，也是有利可圖的，家裡的零用

錢，就不無小補了。而且她待公公婆婆，很講規矩，無論什麼東西，總是先敬翁姑，次及丈夫，最後才輪到自己。公公婆婆常誇獎說：「兒媳婦這雙手，真是了不起！」所以他們的家境，雖然窮得很，過的日子，倒是挺和美。有了這樣善良的家風，自然而然地培養出優秀的子弟來，「家和萬事興」這句老話，說的真是不錯。

多病的幼年

齊白石自出生以後，身體很弱，時常鬧病。在他兩歲、三歲這兩年之中，幾乎沒有一天不鬧病的，有時病得很厲害。他母親發愁不必說，他祖母也是著急萬分。婆媳兩人，時常急的昏頭暈腦，忘了東西南北，滿處去請大夫。只要打聽到哪裡有個略有名聲的醫生，總得想法子去請教。大夫開的藥方，積存起來，差不多可以訂成厚厚的一本書了。家裡的景況，原是很窮的，吃藥的錢，不在少數，張羅起來，很費點勁。好在他們齊家的男女老少，平日在家鄉的人緣並不算壞，到藥鋪子裡去說兩句好話，求求人情，藥價就可以記在賬上，不付現錢，賒了來吃。這一步難關，總算跨了過去。

那時，迷信的風俗，各處都是很濃厚的，到處有神廟，神的名目多得很。燒香磕頭，好像是理所當然。他的祖母和母親，就三天兩頭到廟裡去叩禱，求神保佑，希望他的病早日治好。有時許點願，有時求取「仙方」。可憐她婆媳倆，一個為了長孫，一個為了兒子，常常到廟裡去，把頭磕得咚咚地響，額角上面，紅腫突起，回到家來，算是盡了一椿心願。換取精神上暫時的安慰，也就顧不得額角的疼痛了。

鄉里還有一種巫師，俗名叫作「看香頭的」。這是一種騙人的把戲，似乎南北各省都是有的。幹這勾當的，都是些極下流又極狡猾的無業遊民，憑著一張能說會道的利嘴，隨機應變，胡言亂語，還

做些奇形怪狀的醜態，名目說是看香頭治病，實際是用神鬼嚇唬人。這種把戲，比別的迷信玩藝兒，更為可惡。因為別的迷信玩藝兒，如算命、相面、看風水等，不過騙幾個錢而已。唯獨這種「看香頭的」，往往耽誤人家治病，免不了斷送了人家的性命。他的祖母和母親，為了他的病，在急得沒了主意的時候，也常常把這「看香頭的」，請到家來，給他治病。他的病，沒有給「看香頭的」耽誤，這總算是萬幸的了。

他幼年的這場病，鬧的時間很長。他的祖母和母親，為了他，請大夫、買藥、燒香許願，請「看香頭的」變把戲，冤枉錢花的真不少。家裡經不起這樣耗費，不免債臺高築，弄得度日如年。而他的病，仍是好好壞壞地拖了很多日子。直到四歲那年，他慢慢地長大了，能走路說話了，不知不覺的，病卻漸漸地好了起來，到了冬天，居然完全好了。他祖母和母親，真是「心花怒放」，高興的了不得。他這場病，鬧了兩三年，有的說是犯了什麼煞，有的說是得罪了什麼神，有的說是胎裡熱，著了外感，有的說是吃東西不合把肚子吃壞了，有的說是吹著了山上的怪風，有的說是出門碰到了邪氣，奇奇怪怪，不倫不類地說了好多名目。直到他的病確實好了，祖母和母親才把壓在心上的這塊石頭搬了下來。

在他病時，鄉里的大夫診過了病，開了病方，總是附帶地囑咐他家裡人說：「油膩葷腥的東西，一概不能吃！」有了這句話，這樣不能吃，那樣不能吃，能吃的東西，就很少的了。吃奶的孩子，本不能自己吃東西，吃的是母親的奶，大夫這麼一說，好像暗示叫他母親忌口了。他母親愛子心切，聽

了大夫的話，認為是金科玉律，一點不敢含糊。葷腥固然不敢去動，就連略帶油膩的東西，也絲毫不敢進口，恐怕吃了下去，從奶汁裡過渡給孩子，對於病情不利。逢年過節，家家都要買魚買肉，吃點喝點，他家光景雖不寬裕，多少也得買些，打打牙祭。他母親為了他的病，總是看著別人吃，自己一點也不沾嘴，同「吃白齋」似的（吃素念佛的人，有的吃素特別嚴格，所有葷腥油膩等物，一概禁忌，謂之「吃白齋」），忌得乾乾淨淨。直到他的病不至於再發了，母親才慢慢地開了葷。祖母又因他久病剛好，怕孩子待在家裡，悶得難受，在下田幹活的時候，把他背在背上。形影不離的來回打轉。婆媳倆為了他這場病，簡直鬧得怕極了，常常說：「自己身體勞累點，委屈點，都不要緊；只要心裡頭的疙瘩解消，不擔憂，不著急，那就睡得著覺，吃得下飯了。」她倆心裡頭的疙瘩，直到他的病完全好了，體力漸漸復原以後，才算真正的解消。

祖父教他識字

齊白石病好之後，他祖父有了閒工夫，時常抱著他，逗他玩。祖父勤勞了一輩子，並沒有什麼積蓄，只有一件冬天穿的黑羊皮襖，算是家裡最值錢的名貴東西了。這件皮襖，大概年頭已經不少，皮板挺硬，毛也脫落了一半，但老人家穿在身上，仍是小心翼翼地當作珍寶看待。孫子是老人家所疼愛的，抱在懷裡，怕他著涼，就敞開著皮襖的大襟，把他窩在胸前。

那年（西元一八六六年丙寅），他祖父已五十九歲了。隆冬三九的天氣，老年人確實有點怕冷，常去撿拾些松樹枝，在爐子裡燒火取暖。他祖父抱著他，蹲在爐邊烤火，拿著捅爐子的鐵鉗子，在松柴灰堆上面，比劃著寫字，作為消遣。先寫了個「芝」字，一筆一筆地寫給他看，教他認識，對他說：「這是芝字，就是你阿芝的芝。你記準了筆劃，別把它忘了！」他祖父識字並不太多，能夠識得的字，不過三百來個，而且這三百來個中間，也許還有半認得半不認得的。但是這個「芝」字，倒確是認識得很有把握，寫起來也不會寫錯的。這個「芝」字，是他祖父教他的第一個字，也就是他開始識字的頭一個。他老年時，給人畫過一幅《霜燈畫荻圖》，題詩道：

我亦九時憐愛來，題詩述德愧無才。

雪風幸負先人意，柴火爐鉗夜畫灰。

詩後附注說：「余四歲時，天寒圍爐，王父就松火光，以柴鉗畫灰，教識『阿芝』二字。阿芝，余小名也。」他祖父劃灰教他識字，他到老還留著深刻的印象。

他自從開始識字以後，祖父每隔兩三天教他一個生字。識了一個，教他天天溫習，還給他指點筆劃，講解字的意義。常對他說：「識字要牢牢記住，還要懂得這個字的意義，用起來才會用得恰當，這才算是識得這個字了。假使貪多務博，囫圇吞棗，識了轉身就忘，意義也不明白，這是騙了自己，跟沒有識得一樣，怎能算是識字呢？」他祖父這番話，說得倒很在行。他是個聰明人，天資很高，祖父教一個，識一個，從不曾忘記。祖父看他肯用心，稱讚他有出息，家裡人聽著，都很喜歡。

他四、五歲時，跟著祖父識字，並無間斷。在玩兒的時候，他常拿著根松樹枝，在地上一橫一豎地學著他祖父的筆勢，比劃著寫起來。先從筆劃少的寫起，漸漸地把筆劃多的也能寫得出了。偶爾短了一筆，或者多了一點，大致還是寫得不錯的居多數。有時在地上畫個圈兒，加上幾筆，就成了個人臉兒，眼珠圓圓的，臉盤胖胖的，看起來很像隔壁的胖小子；加上了鬍子，又像街上那邊開雜貨鋪的掌櫃了。自己看著，倒也挺有意思。在他五歲那年（西元一八六七年丁卯），他的二弟出生，取名純松，號叫效林。他們鄉里的風俗，生了孩子，新產婦家的房門上，照例掛一幅雷公神像，據說是鎮壓妖魔鬼怪用的。這是鄉里的畫匠用朱筆在黃表紙上畫的，畫得很粗糙。他覺得雷公的形象很有趣，跟

他畫的胖小子和雜貨鋪掌櫃都不一樣，可是自己學不了，只能看看而已。

離他們家不遠，有個比較著名的驛站，叫做黃茅嶺。鄉里人稱它為黃茅堆子，比白石鋪的驛站大得多。那裡設有一座巡檢衙門，巡檢（略似區長）是知縣屬下的小官兒，論他的品級，剛剛夠得上戴個頂子（清代官職的大小，以帽上頂子的顏色為區別）。這類官，流品最雜，任何人只要預備些本錢，按照什麼名目的捐例，花上幾百兩銀子，就能買到手，居然走馬上任，稱起「老爺」來了。芝麻綠豆般的起碼官兒，又是花錢捐來的，算得了什麼東西呢？可是「天高皇帝遠」，在偏僻的鄉鎮小地方，擺的官架子倒也不小，為所欲為地作威作虐。他們原是雞零狗碎的雜拌兒出身，眼光小，花樣多，伸出手來，細大不捐；使起壞來，無微不至，頂不是好惹的。這種人沒有權力殺人，卻有權力打人的屁股，因此，在鄉里很能嚇唬人。在他六歲那年（西元一八六八年戊辰），黃茅堆子來了一個新上任的巡檢，不知為什麼事，排齊了全副執事，坐著轎子，耀武揚威地在白石鋪一帶打圈轉。鄉里人很少見過官面，只知道官是管著百姓的，什麼叫做巡檢，那就不甚了解了。聽說新上任的官兒來了，都想去看一看，尤其是婦女們，拖兒帶女地去湊熱鬧。他家的鄰居三大娘叫他跟著一塊去，他母親問他：「去不去？」他回答得很乾脆：「不去！」他母親對三大娘說：「這孩子挺彆扭，不肯去，你就自己走吧！」三大娘走後，他以為母親說他彆扭，心裡總不會高興，誰知卻笑著對他說：「好孩子，有志氣！黃茅堆子哪曾來過好樣的官，去看他作甚！我們憑著一雙手吃飯，官不官有什麼了不起！」他母親的教育，對他是很有啟發的。他中年贈友詩，有句云：

閒散半生緣不仕，聲名兩字總能廉。

老年又有〈煨芋分食如兒移孫〉詩云：

貧未十分書滿架，家餘三畝芋千頭，
兒孫識字知翁意，不必官高慕鄰侯。

可以見得他是不願鑽進官場裡去混的。

他從四歲那年的冬天起，跟他祖父識字，到七歲那年（西元一八六九年己巳），已是經過了三個年頭，他祖父認得的三百來個字，已全部教完，他也識得滾瓜爛熟的了，連每個字的意義，都能講得清清楚楚。到了臘月初旬，他祖父說：「阿芝識的字，已和我一般多了，就提前放了年學吧！」接著，歎了一口氣，又說：「這孩子倒是很有點兒才氣！」他母親聽得公公一面誇獎著孫子，一面又唉聲歎氣，鑒貌辨色，知道公公是為了沒有力量供給孫子上學讀書，似乎很有點對不起孫子的意思。就對他祖父說：「兒媳今年椎草椎下來的稻穀，精得了四斗，存在隔嶺的一個銀匠家裡，原先打算再積多一些，換副銀釵戴的。我的銀釵，戴不戴不要緊，可以把這四斗稻穀的錢取回來，買些紙筆書本，

讓阿芝去上學。明年阿爺要在楓林亭坐個蒙館，阿芝跟外公讀書，束脩當然是可以免的。我想，阿芝朝去晚歸，午間帶飯去吃，這點錢，雖不多，也夠他讀一年書。讓他多識幾個眼面前常見的字，動起筆來，記記帳，寫寫字條兒，就不費什麼勁了。就是將來扶犁掌耙，有了這麼一點掛數書的書底子，也算是個好掌作了。」他祖父聽得有理，頻頻點頭，他明年去跟外祖父上學，當下就決定了。

楓林亭上學

過了第二年（西元一八七〇年庚午）的正月十五日燈節，齊白石八歲。母親給他縫了一件藍布新大褂，套在黑布舊棉襖外面，衣冠楚楚的，由他祖父領著，到了他外祖父周雨若的蒙館。這蒙館在楓林亭附近的王爺殿，楓林亭在白石鋪北邊的山坳上，離他們家不過三里來地。照例先在孔夫子的神牌那裡，磕了幾個頭，再向外祖父拜了三拜。說是先拜至聖先師，再拜受業老師，經過這樣的隆重大禮，將來才能當上相公。鄉里人認為讀書的前程，是考上個秀才。把秀才看作是狀元宰相的根源，見了秀才，就稱呼為相公（他六十歲時，〈贈留霞老人〉的詩，自注云：吾鄉諺稱，新得秀才者為相公）。

從那天起，他就正式地讀起書來。外祖父不收他束脩，給他發蒙，先教他讀一本《四言雜字》，這是鄉里人學記帳時必讀的書。每天清早，他祖父送他去上學，傍晚又接他回家。這三里來地的路程，原來不太遠，但走的都是些黃泥路，平常好天氣的日子，倒不覺得什麼，逢到雨季，可難走得很。黃泥是最滑不過的，滿地泥濘，路途又不平整，一不小心，就得跌倒。他祖父總是右手撐著雨傘，左手提著飯籮，一步一拐，很經意地看準了腳步，帶著他走。看見泥塘深了，就把他背在背上，手裡還拿著東西，低了頭，一眼不眨地往前走。六十開外的人，累得上氣不接下氣，為了孫子，老人家真是費盡了心力。齊白石六十歲時，做了一首〈過星塘老屋題壁〉的詩，說：

白茅蓋瓦求無漏，遍嶺栽松不算空。

難忘兒時讀書路，黃泥三里到家中。

就是紀念他自己當年上學時的情景。

齊白石上學之後，隔不多久，就把一本《四言雜字》讀完了。接著，又讀了《三字經》、《百家姓》。他在家裡，本已識得三百來個字，讀起這些書來，一點不覺得費力，就讀得爛熟了。蒙館內許多同學，誰都比不上他，他算是讀得最好的一個。外祖父挺喜歡他，常對他祖父說：「這孩子，真不錯！」他祖父聽了，翹起了花白鬍子，張開著嘴，笑嘻嘻地樂了。回家來說了一遍，他祖母和父親，也都滿面堆起了笑容。他母親以為四斗稻穀錢花得真不冤枉，心裡更有說不盡的高興。

他外祖父又教他讀《千家詩》，他一上口，就覺得很順溜，音調也很好聽，越讀越起勁。他們家鄉的土話，把只讀不寫，也不講解的書，叫作「白口子書」。他在家裡，跟他祖父識字，倒也略略知道一些字的意義，進了蒙館，雖說讀的都是「白口子書」，但用一知半解的見識，琢磨著書裡頭的意思，大致可以懂得一半。《千家詩》因為讀著順口，很有味兒，有幾首他認為最好的詩，更是常在嘴裡哼著。簡直成了個小詩迷了。後來他到了二十多歲的時候，讀《唐詩三百首》，一讀就熟，自己學作幾首詩，也一學就會，這都是他小時候讀《千家詩》打下的根基。

從前人有句笑話：「讀死書，死讀書，讀書死。」實因那時候讀書，是拿著書本，拚命地死讀，熟讀了要背書，背書必須背得順口而出，嘴裡不許打咯嘟。假使稍稍打了個咯嘟，老師就很生氣地把書扔了回去，限令從頭重讀，讀熟了再背。齊白石因為生性聰敏，又肯用功，書讀得好，背得也好，外祖父每次都沒有叫他重讀重背過。讀書之外，寫字也是一門正式功課，外祖父教他寫的是那時通行的描紅紙，紙上用木板刷印了紅色的字，不外「孔乙己，上大人」、「一去二三里，煙村四五家」之類。寫的時候，是依著紙上印著的筆姿，一筆一劃地描著去寫。這是他拿毛筆蘸墨寫字的第一次，比用松樹枝在地面上劃來劃去，有意思得多了。他祖父為了他寫字，把自己珍藏多年的「文房四寶」取出兩件：一是一塊斷墨，一是一方裂了縫的硯臺，鄭重地給了他。這原是老人家自己寫賬時所用，向來輕易不往外露的。「文房四寶」中的另一寶——毛筆，因為筆頭上的毛掉得快光了，無法再用，就給他買了一支新的毛筆。描紅紙家裡沒有舊存的，也去買了點新的。他的書包裡，頓時充實了不少東西，筆墨紙硯，樣樣俱全。

學畫的開始

齊白石有了筆墨紙硯整套工具，手邊覺得方便多了。寫字原是日常應做的功課，無須回避，天天在描紅紙上描個沒完。描了幾天，有時描得有些膩煩了，私下就偷偷地畫起畫來。恰巧，住在他隔壁的同學的孌娘生了個孩子，房門上掛起了雷公神像。當他五歲，二弟出生時，他母親的房門上，也曾掛過，此次又見到了，越看越有趣，就想模仿著畫它幾張。他跟同學商量好以後，放了晚學，取出筆墨硯臺，對著同學家的房門，在寫字用的描紅紙上，畫了起來。只因不知雷公究竟是個什麼出身，又不明白他的嘴臉，怪模怪樣，為什麼長得這樣難看，姑且依著掛的畫像，尖嘴薄腮，照樣畫去。畫了半天，畫出來的，變成了一隻鸚鵡似的怪鳥臉，自己看著，也很不滿意，改了幾次，總是改不合式。雷公像在房門上，掛得挺高，取又取不下來，他就想出一個方法，搬來了一個高腳木凳，蹬了上去，描紅紙質地太厚，不適於用，他到同學那邊，找到了一張包過東西的薄竹紙，覆在神像上面，用筆勾描紅紙質地太厚，不適於用，他到同學那邊，找到了一張包過東西的薄竹紙，覆在神像上面，用筆勾影出來。畫好了一看，這回畫得可像個樣子，簡直和原像一般無二。同學要他另畫一張，留著去玩，他也照樣地畫了。從此，他對於畫畫，感覺到莫大的興趣。

他的同學到蒙館裡一宣傳，別的同學看著眼饞，都來請他畫。也是他性之所好，倒能來者不拒，有求必應。常常撕了寫字本，把描紅紙裁開了，半張紙、半張紙地畫了起來。他最先給同學們畫的，

是星斗塘常見到的一位釣魚老頭。畫的次數多了，把這老頭的面貌、身形，畫得絲毫不差，大家一看，就知道是那個老頭了。接著換了花樣，畫些花卉、樹木、飛禽、走獸，凡是眼睛裡平日看見過的東西，都把它們畫了出來。尤其是牛、馬、豬、羊、雞、鴨、魚、蝦、螃蟹、青蛙、麻雀、喜鵲、蝴蝶、蜻蜓這一類眼前常見的東西，更是愛畫，畫的也就最多。他畫了這些常見的實物，覺得雷公誰都沒有見過，雷公像是根據什麼畫出來的呢？似乎有點靠不住，就不能相信它。那年，他母親生了他的三弟，取名純藻，號叫曉林，他家的房門上又掛起了雷公像，他就不再去畫它了。

他給同學們畫這個，畫那個，越畫越多，寫字本的描紅紙，卻越撕越少，很快就撕完了。剛換上一本新的，不到幾天，又撕完了。他外祖父是熟讀朱柏廬《治家格言》的，嘴裡常念著：「一粥一飯，當思來之不易；半絲半縷，恒念物力維艱。」看見他寫字本用得這麼多，起初以為他練習寫字過勤，倒也並不懷疑，經過留心考查，才知他是偷著去畫畫。認為小孩子東塗西抹，是鬧著玩的，白費了紙，把寫字的正事反倒耽誤了，就屢次呵斥他：「只顧玩兒，不幹正事，你看看！描紅紙耗費了多少？」那時的老師，對待學生都是挺嚴屬的，《三子經》上說過，「教不嚴，師之惰」，好像老師不嚴屬，反而是不負責任了。蒙館的學生，哪個不怕老師？何況老師還有一件法寶——戒尺，隨時拿在手裡，晃動著嚇人，有時弄急了，也會真的用戒尺來打人手心的。他平日並不十分淘氣，沒有挨過戒尺，只是為了撕寫字本。好幾次惹得他外祖父真的生了氣。幸而外祖父終是疼愛外孫的。他讀書又肯用功，功課比較好，外祖父在盛怒之下，也不過光是嘴裡嚷嚷，戒尺卻始終沒曾落到他的手心上。

這時他的畫癮，已是牢不可拔，戒掉是萬難辦到的，但怕外祖父責罵，不敢再撕寫字本，只得滿處去找包皮紙一類的廢紙，在讀書餘暇，偷偷地繼續畫。他幼時受了外祖父的教訓，到老仍是十分愛惜，凡是包過東西的包皮紙，只要帶些棉性的，他都鋪平折疊，積存起來；時常取出，畫上幾筆，自覺很為得意。曾見他在七十多歲時，給人畫過一幅《三省圖》，是幅很精彩的佳作。畫的是三隻冬筍，「三省」是切合三筍的意思，題辭說：「不棄家鄉包物紙也。」就是用了他家鄉寄來包東西的包皮紙畫的。

秋天，田裡的稻子快到收割的時候，鄉里的蒙館和「子曰店」，都得要放假幾天，名叫放「扮禾學」，這是每年的慣例。他幼年生過一場大病，病雖好了，身體終究還不很健壯。那時他正讀著《論語》，恰巧又病了幾天。那年的年景，不十分好，田裡的收成很歉薄。他們家沒有什麼家底子，平常過日子，原是窮對付，一遇到田裡收不多，日子就更不好過。在青黃不接的時候，窮得連糧食都沒的吃，別的就更不用提了。他母親從早到晚的愁眉不展，瞪著兩隻眼睛，乾巴巴地著急。等他病好了，對他說：「年頭兒這麼緊，顧不得上學了，糊住了嘴再說吧！」家裡人手不夠用，他留在家裡，幫著做點事，讀了不到一年的書，就此停止了。為了肚子餓，滿處去找吃的，田裡有點芋頭，母親叫他去刨，刨回家，用牛糞煨著吃。他到晚年，每逢畫著芋頭，總會想起當年的情景，曾經題過一首詩：

一丘香芋暮秋涼，當得貧家穀一倉，

到老莫嫌風味薄，自煨牛糞火爐香。

芋頭刨完了，又去掘野菜吃。他後來題的《畫菜詩》，有兩句說：「充肚者勝半年糧，得志者勿忘其香。」他又常常對人說：「窮人家的苦滋味，只有窮人自己明白，不是豪門貴族能知道的。」他到老口味很清淡，喜歡吃蔬菜，並不多動葷腥，有句說：「不妨菜肚斯生了，我與何曾同一飽。」又做過一首《飽菜》詩，自注云：「余性嗜蔬筍。席上有蔬菜。其味有所喜者，雖雞魚不下箸矣。」這和他早年窮苦的環境，多少是有點關係的。

砍柴牧牛不忘讀書寫字

齊白石從九歲起（西元一八七一年辛未），就上不起學，待在家裡，幫著挑水、種菜、掃地、打雜，還照看他兩個弟弟（白石排行為老大）。閒著的時候，他常到門前星斗塘去釣魚，祖母怕他掉到水裡，就叫他上山去砍柴。他六十歲時，題《漁樵問答圖》，曾說：「阿芝少時喜釣魚，祖母防其水死；作意曰：『汝只管食魚，今日將無米為炊，汝知之否？』令其砍柴，不使近水，余以為苦。」柴是家裡最需要的，砍了來，家裡有得燒用，省掉一筆柴火錢，那些燒不完而剩下的，還可以賣出去，換回點米，湊合著吃。他老年題《得財圖》云：

豺狼滿地，何處爬尋！
四圍野霧，一簍雲陰。
春來無木葉，冬過少松針。
明日敷炊心足矣，朋儕猶道最貪淫。

這幾句話，雖是他別有用意，但說的是幼時上山砍柴的事。那時，附近許多村莊，也有不少孩

子，和他歲數差不多的，一起上山去砍柴，都成了他很好的朋友。

他們上了山，砍滿了一擔柴，休息時候，喜歡做「打柴叉」玩兒。打柴叉是集合了三個人一同玩的，用砍得的柴，每人拿出一捆，一頭著地，一頭靠在一起，算做是「叉」，用柴　遠遠地輪流擲過去，把叉擲倒的算是贏，擲不倒的算是輸，輸贏就是各人拿出的一捆柴。因為柴　是竹子做成，不是很重的，擲倒這個三捆柴並做一起的「柴叉」，並不是太容易的事，所以一捆柴的輸贏，可以玩上好大半天。窮孩子們哪有錢去買玩具，只有找些不用花錢的玩兒。「打柴叉」卻是他小時候最高興玩的。在他定居北京以後，有一年他回到家鄉，路過山上，看見一群砍柴的孩子，認出裡頭幾個孩子的上輩，原是他的鄰居，早年和他一起砍過柴，坑過「打柴叉」的，回想前情，禁不住感傷起來，做了兩首詩，一首是律詩，說：

束髮天寒苦負薪，只今贏得性情真。
九泉回首無慚色，兩字傷心是正人。
斷舌語言弓脫矢，雕樑身世木從繩。
問余無害為何物，狗子貓兒老可親。

一首是絕句，說：

來時歧路遍天涯，獨到星塘認是家。

我亦君年無累及，群兒歡跳打柴叉。」

詩後他又注道：「余生長於星塘老屋，兒時架柴為叉，相離數伍，以柴耙擲擊之，叉倒者為贏，可得薪。」

他每天除了上山砍柴，就在家裡幫著做事，一天到晚，夠他忙的。有了閒功夫，卻仍忘不了讀書寫字。外祖父教過的幾本書，他從頭到尾地溫習了好多遍，自己背起來，真是熟極而流。描紅紙寫完了，祖父給他買了些寫字用的黃表紙，又買了一本木版刻印的大楷字帖，教他先蒙著影寫，蒙寫得有個樣子了，再教他脫手去臨摹，每天總要寫上一頁半頁。生長寒門的孩子，自然而然地懂得物力艱難，東西到手，決不肯大手大腳地隨便浪費。他有了這些寫字紙，捨不得輕易用掉，仿照描紅紙的樣子，想出了一個辦法：先用紅土子，寫上一遍紅字，再用墨筆，寫上一遍黑字，一張紙，可作兩回用，這就養成了他老愛惜物力的習慣。因為外祖父說畫畫是小孩子鬧著玩，怕人看見說他耽誤正事，不敢在人前露面，背地裡找到了祖父幾十年前記過帳的一本舊帳簿，把它拆開，翻了過來，一頁一頁地偷偷地畫，畫的仍是日常看到的東西。帳簿的頁數很多，他十分節省地用著，倒也畫了不少日子。

同治十二年（西元一八七三年癸酉），齊白石十一歲。一畝「麻子丘」打得的糧食，在他出生時，一家子喝點稀粥，有一頓，沒一頓，還喝不上半年。這些年來，他祖父和他父親，一有閒暇，就到外邊去出賣勞力，賺到的錢，缺糧就缺得更沒法計算了。他祖父覺得買糧吃不太合算，跟家裡人商量好，託人向地主那裡說了人情，租到十幾畝田，種上了稻子。地主原是吸血鬼，剝削人的手段，是極可怕的，要去的租穀，差不多占了收成的一半。他祖父明知跟吸血鬼打不出好交道，自己的血汗，不給吸血鬼吸得飽飽，是弄不到田種的。為了一家子張著嘴等吃飯，只得忍著一肚子的委屈，寫下了字據，算是把田租到手了。家裡添上了十幾畝田，人手就顯得不夠使用，他祖父又想法子，籌到一筆錢，買了一頭牛，叫他每天上山去，一邊牧牛，一邊砍柴，順便再撿點糞，給田裡上點肥。他母親叫帶著他二弟純松一塊兒去，由他照管，免得在家礙手礙腳妨害他母親做事。

他小時候身體不太好，祖母和母親，時時擔憂他短命天殤，不易長大。鄉里的算命瞎子，給他排過八字，算過流年，說：「水星照命，孩子多災，防防水星，就能逢凶化吉。」他祖母聽了瞎子的話，買了一個小銅鈴，用紅頭繩繫在他的脖子上，對他說：「阿芝！帶著你二弟上山去，好好地砍柴牧牛，到晚晌下山，我在門口等著你們，聽到鈴聲由遠而近，知道你們回來了，我煮好飯，跟你們一塊兒吃。」他母親也弄來了一塊小銅牌，牌上刻著六個字：「南無阿彌陀佛」，和銅鈴繫在一起，說：「這是避邪的，有了這塊牌，山上的豺狼虎豹，妖魔鬼怪，都不敢近你的身了。」他脖子上拴著

這兩件東西，真像壯大了膽似的，上得山去，更覺得泰然了。他在中年以後，寫過一首詩：

兒時牛背笛，歸去弄斜陽，
三里壞邊路，藤花噴異香。

寫出他幼年牧牛時高興的情緒。他當時對於銅牌，倒還沒有感覺到特殊意味，惟有這個銅鈴，丁丁當當的，走一步，響一聲，下山回家的時候，祖母總是在門口等候。他祖母倚閭而望的情景，直到晚年，還是常常記起。但因當時的那個銅鈴和那塊銅牌，在民國初年家鄉兵亂時，都丟失了，他懊惱之餘，叫銅匠照式，各重做了一個，繫在褲帶上，作為紀念。自己刻了一方石章，稱作「佩鈴人」。還題過一首畫牛的詩道：

另一首詩道：

星塘一帶杏花風，黃犢出欄東復東。
身上鈴聲慈母意，如今亦作聽鈴翁。

國畫大師齊白石的一生　**44**

祖母聞鈴心始歡，也曾總角牧牛還。

兒孫照樣耕春雨，老對犁鋤汗滿顏。

詩後自注：「璜幼時牧牛，身繫一鈴，祖母聞鈴聲，遂不復倚門矣。」這都是他紀念祖母和母親當初待他的一番苦心的。

他上山總是帶著書本去的。除了看牛、砍柴、撿糞和照顧他二弟以外，常是勾出時間，溫習舊日的功課。他前年跟外祖父讀書，讀到放「扮禾學」時候，正讀著《論語》，只讀了小半部，就停止不讀了。留著沒有讀過的大半部《論語》，裡頭很有幾個不認得的字，和許多不明白意義的地方，就趁了放牛之便，繞道到楓林亭，向他外祖父請教。他外祖父見他有志上進，不厭其詳地教給他聽。他很專心地牢牢記住，隔不多久，把一部《論語》，居然全都讀完了。他盡顧著讀書，越讀越有味，越有味讀得越起勁，讀得忘了時辰。平常每天能放四擔五擔的，那天一擔都沒砍滿，撿的糞，也不滿一筐。天黑回家，祖母見了，心裡老大的不高興。吃過了晚飯，他又照例取出那支羊毫筆，攤開了大字帖，橫橫豎豎地寫起字來。祖母一肚子要說的話，實在憋不下去了，就叫他道：「阿芝！現在你會砍柴了，家裡等著燒用，你卻天天只管嘴子子曰子曰地念，手裡一橫一豎地寫，俗語說得好：『三日風，四日雨，哪見文章鍋裡煮？』明天要是沒米下鍋，你說怎麼辦呢？唉！可惜你生下來的時候，走錯了人家！」他祖母原是為了家裡寒苦，急於要得點實惠，而讀書寫字，一時救不了窮，所以盼望他

45　砍柴牧牛不忘讀書寫字

多費點力氣，多幫助點家用。他明白祖母的意思，以後上山，雖仍帶了書去，卻把書掛在牛犄角上，先去砍柴撿糞，等到夠足了數，然後取下書來，靜心細讀。回到家，把柴和糞交代過了，再動筆寫字。他祖母見他並沒耽誤正事，也就不加禁止了。他老年有〈憶兒時事〉的詩，說：

牛角掛書牛背睡，八哥不欲喚儂醒。

桃花灼灼草青青，樂事如今憶佩鈴。

還刻了一方印章：「吾幼掛書牛角」，這是說他自己牛角掛書的事。他題朋友畫冊的詩，有句云：「笑儂尤勝林和靖，除卻能棋糞可擔。」他幼時撿糞之事，也曾入之吟詠的。

悲喜交集的一年

齊白石十二歲時，遭遇了一喜一悲的兩件人事。

那年（西元一八七四年甲戌）正月二十一日，他祖父祖母和他父親母親做主，給他娶了親。娶的是同鄉陳姓的姑娘，名叫春君，比他大一歲。這位陳春君，過門是做「童養媳」的。那時，鄉間通行一種風俗，因為家裡人手少，很早就給孩子娶親。娶的兒媳婦，年歲總得比自己的孩子略為大些，為的是讓她進門來幫著做點事。孩子還沒有成年，把兒媳婦先接過門來，經過交拜天地、祖宗、家長等儀式，名目叫做「拜堂」，就算有了夫婦的名分。等到雙方都長大成人了，再揀選一個「黃道吉日」，合巹同居，名目叫做「圓房」，這才成了正式的夫妻。在女孩子的娘家，因為人口多，家計艱窘，吃喝穿著，負擔不起，又想到女大當嫁，早晚是大家的人，早些嫁過去可以先省掉許多心事，這是寒苦人家的窮打算，所以很小就讓她過門。

陳春君是窮家的姑娘，從小操作慣的，能吃苦耐勞。嫁進門後，幫著婆婆洗衣、煮飯、看孩子、做針線，件件都行。坐下去，離不開一把剪子；站起來，又放不下一把鏟子，手裡總沒有閒著的時候。他祖父祖母和他父親母親，都很喜歡她，說她小小年紀，這樣能幹，算得是料理家務的一把好手。他也覺得她非常之好，聽了祖父祖母和父親母親誇獎她的話，心裡更有說不出的高興。他到了老

年，想起童時新婚情景，好像還有回味似的，很風趣地對人說過：「那時疼媳婦是招人笑話的，心裡

雖是樂滋滋，嘴裡非但不能說，連一點意思都不敢吐露出來，只不過兩人眉目之間，有意無意地互相

傳傳情而已。」

他娶親後，家裡更顯得暖和和的。不料過了三個多月，到端陽節那天，他祖父去世了。他自出

生以後，從未遭遇過這樣不幸的事，真像一個晴天霹靂，震得他頭腦都暈了。他想起祖父待他的好

處：用爐鉗子劃著爐灰教他識字，把黑羊皮襖抱了他在懷裡暖睡，早送晚接地陪他上學，逢到下雨

背了他走路，一幕一幕地都在眼前晃蕩。他越想越難過，禁不住哭了起來，足足地哭了三天三宵，什

麼東西都沒有下肚。他祖母原也是一把眼淚、一把鼻涕地天天在哭泣，看他這個樣子，抽抽噎噎地，

反而去勸他：「別這麼哭了！你身體單薄，哭壞了，怎對得起你祖父？」他父親母親也各含著兩泡眼

淚，對他說：「三天不吃東西，怎能頂得下去？祖父疼你，你是知道的，你這樣糟蹋自己身體，祖父

也不會心安的。」他雖聽得有理，但克制不了自己，仍是哭個不停，直到哭得實在累極，才糊裡糊塗

地睡著。窮人家逢著這種大事，錢是第一個難題，當時他們家裡，東湊西挪，連賣帶借，勉強張羅得

出的，只不過六十千文。合那時的銀圓價，也就是六十來塊錢。盡著這六十千文，把他祖父的身後大

事，從棺殮到埋葬，對付著過去。他祖母和他母親多方籌畫，處處儉省，確實是煞費心力。

學做木匠的波折

光緒元年（西元一八七五年乙亥），齊白石十三歲。為了他祖父的喪事，家裡羅掘俱窮，還多多少少地負了幾筆債務。吃飯尚且困難，債又不能不還，真所謂「挖肉補瘡，終究是個窟窿」，光景窘迫，不在話下。田裡的事情，他祖母雖也能夠幫著點忙，但主要的重活，向來由他祖父和他父親兩人操作。他祖父去世之後，就只有他父親獨力擔當，也顯得勞累不堪。他母親是管理家務的「當家人」，過著這麼艱難的日子，幹活的人手又少，常常長吁短歎地對他說：「阿芝啊！我巴不得你們兄弟幾個，快快地長大。等你們長大得身長七尺，幫著你父親幹活，一家人的嘴，才能糊得下去啊！」他看看母親的臉色，憂鬱得很，心裡頭有說不出的難受。那年春夏之交，雨水特多，他不能上山砍柴，家裡米又吃完了。他母親沒有辦法，叫他去掘些野菜，拿回來，用積存的乾牛糞煨著吃。他看見附近的地主家裡，天天大吃大喝，給他留下了印象，後來畫菜做過一首詩：

朱門良肉在吾側，口中伸手何能得。
是誰使我老良民，面皮變作青青色。

因為柴灶好久沒用，雨水灌進灶內，生了許多青蛙。灶內生蛙，真是一樁奇聞。

第二年（西元一八七六年丙子），他母親生了他四弟純培，號叫雲林。家裡的粗細活兒，都由他尚未圓房的妻子陳春君幫著料理，他母親倒也很放得下心。他從小身體並不健壯，祖父在世時，又十分疼愛，平時只叫他砍柴、牧牛、撿糞，做些不很重累的事情。回到家來，也不過掃掃地、打打雜。這時，他父親見他長大了，家裡又缺少人手，對他說：「你的歲數不算小了，學做點田裡的事吧！」他就跟著他父親下田了。他父親教他扶犁，學了幾天，顧了犁，卻顧不了牛；顧了牛，又顧不到犁，牛和犁顧不到一塊兒，來回地折騰，弄得他滿身汗水直流，終沒有把犁扶好。他父親說他：「這哪裡是扶犁，簡直是受罪，換點別的活幹吧！」又教他插秧耘稻。他整天彎著腰，跟他父親一起，在水田裡泡著。頭上雖戴著大圈邊的遮陽大草帽，背脊卻給毒烈的太陽曬得幾乎出了油。兩隻腳在曬熱的泥水裡，一腳深，一腳淺，不停不歇地順著一行一行稻秧，走來走去，這比扶犁更是難受得多。每天清早下田，中午上來吃過飯，歇一會兒，又下田去，到傍晚才歇工。有一天，他歇了工，從田裡上來，覺得很累，坐在星斗塘岸邊洗腳，無意間腳趾頭上痛得像小鉗子亂鋏，急忙從水裡拔起腳來一看，已出了不少的血。他父親在旁見著，說：「這是草蝦欺侮了我兒啦！」星斗塘裡，草蝦很多，大雄蝦的一對鉗子，真夠厲害。他從此不敢在塘裡洗腳，但有了閒暇，常到塘邊觀察草蝦活躍的姿態，模仿著畫起畫來。他後來畫蝦得了盛名，人家都說他畫的蝦同活的一般無二，他小時候在星斗塘邊，確實是用過一番功夫的。

光緒三年（西元一八七七年丁丑），他十五歲。他父親看他下田幹活，費了很大的勁，活也沒有幹好，怕他勉強地幹下去，身體經受不起，就同他祖母和他母親商量，想叫他去從師學一門手藝，預備將來糊口養家。他祖母和他母親，很願意他學手藝，免得在田裡吃辛受苦地累個不了。那時，他有一個本家叔祖，名叫齊仙佑，是個大器作木匠，鄉里人都稱他為「齊滿木匠」。大器作木匠是做粗活的，又稱「粗木作」，能做點家用的床椅桌凳和田裡用的犁耙水車之類，而蓋房子立木架，卻是惟一的本行。他祖母是齊滿木匠的堂嫂，那年年初，齊滿木匠來到他家，向他祖母拜年。他父親在和齊仙佑閒談中說起要叫他跟去學做木匠手藝，齊滿木匠倒也並不推辭，點頭答應，當下就說定了。隔了幾天，按照木匠的行規，揀了個好日子，他父親領著他到齊滿木匠那裡，去行拜師禮，吃了進師酒，他就算齊滿木匠的正式徒弟了。

他跟著齊滿木匠學做手藝，一朝生，兩朝熟，慢慢地看出了門徑，心裡有數，手裡也就有了譜，桌椅的腿子，居然能做得大小合適，長短一致的了。過了清明節，逢到人家蓋房子，齊滿木匠領著他，一同去立木架。立木架和做家具，可不相同，用的木料，像大柁、檁子、柱子之類，都是大件頭，挺粗挺重的。那家蓋的是大瓦房，木料用得很堅實，他體力比較差些，師傅叫他扛一根大檁子，他非但扛不動，連扶也扶不起來。齊滿木匠有點生氣了，說他這樣不中用，還幹得了什麼！房子還沒完工，就把他送回了家。齊滿木匠對他父親說：「這孩子沒有用，學不了木匠，換換別的手藝吧！」他父親聽著，像冷水澆頭似的，只是罷了。當時鄉親們知道他給師傅送回來了，都說「阿芝哪能學得

成手藝！」他聽了很受刺激，從此，他發憤立志，有了勤學苦練的決心。

不到一個月，他父親託了人情，又找到一位大器作木匠，領他去磕頭拜師。這位木匠名叫齊長齡，也是他的遠房本家，脾氣比齊滿木匠溫和得多，很能體恤徒弟，知道他力氣不夠，對他說：「別著急！好好地練吧！無論什麼本領，都是朝練晚練，練出來的。只要肯下苦功，常常練練，力氣是練得出來的。」他聽了師傅的話，不斷地練著，練了些日子，動起斧子來，不覺得費勁了。一根中長的檁子，說扛就扛，扛在肩膀上，走起路來，也能不慌不忙的。齊長齡不說他不中用，反而說他肯聽話，為了照顧他的身體，不叫他搬動太重的東西，也不叫他幹太累的活。他覺得這位齊師傅，比上次的那位齊師傅，好上不知多少倍，心情就舒暢了。

那年秋天，齊長齡在人家做了幾件家具，完了工，帶著他，師徒兩人，背了做活用的傢伙，一起回家。鄉里人來來往往，走的是很長而不太寬的田塍。就在那田塍上，遠遠地看見對面來了三個人。有的肩上背了個木箱，有的背著一個很粗厚的大布口袋，箱裡袋裡裝的，跟他師徒兩人背的一樣，也是些斧、鋸、鑽、鑿這一類東西。他心想：這三人背的都是木匠傢伙，一定是同行了，也就並不在意。這時，兩邊越走越近，走到近身，想不到他師傅齊長齡，突然把兩隻手搭拉著垂下來，側著身體，讓路似的，站在一旁，滿面堆著笑意，連連地問他們好。這三個人卻大模大樣，倨傲得很，對著齊長齡，略微點了點頭，眼光看在別處，愛理不理地隨口問道：「從哪裡來？」齊長齡很恭敬地回

答：「給人家做了幾件粗糙家具，剛完工回來。」交談了不多幾句話，這三人擦身而過，頭也不回地

走了。齊長齡直等這三人走遠，才拉著他往前走。師傅的問話答話，他在旁邊看得明白，非常詫異，悶葫蘆不能不打開了，就問道：「我們是木匠，他們不也是木匠嗎？師傅對他們為什麼這樣恭敬？」

齊長齡聽了，拉長了臉，口氣很沉重地說：「小孩子不懂得規矩！我們是大器作，做的是粗活；他們是小器作，做的是細活。他們能做精緻小巧的東西，還會雕刻花活，這種雕花手藝，不是聰明人，一輩子也學不成的。我們大器作的人，怎敢不知白量，和他們並起並坐呢？」齊長齡認為這是天經地義的道理，很嚴肅地教訓他。他卻很不服氣，嘴裡不說，心裡卻在盤算：「小器作跟大器作都是木匠，有什麼高低可分！雖說雕花這手藝比較細緻，學起來難一點，但是人都有一雙手，難道人家能學，自己就學不成？」從那大起，他就決心想去學做雕花匠了。

雕花自出新意

齊白石跟他遠房本家齊長齡學做木匠，力量倒也練了一些出來，但他祖母終是不能放心，認為大器作木匠，要用很大力氣，有時還得爬高上房，怕他身體頂受不住。他母親也顧慮到，萬一手藝沒曾學好，先弄出了一身的病來，為了照顧他身體想叫他換一行比較輕鬆點的手藝。過了年（西元一八七八年戊寅），他十六歲了。年紀大了一些，自己多少有點把握，就把願意去學小器作的意思，說了出來。他祖母首先表示同意，他父親母親也都說是很好，就由他父親四處打聽。不久，打聽到離他們家不太遠的周家洞地方，有個名叫周之美的雕花木匠，要領個徒弟。這是一個好機會，趕緊託人去說，可喜一說就成功了。他辭別了齊長齡，到周之美那裡去拜師學藝。周之美的雕花手藝，白石鋪一帶是很出名的，用平刀法雕刻人物，更是當時獨一無二的絕技。他喜歡這門手藝，又佩服師傅的本領，學得很有興味。周之美看他天資很聰明，又肯用功，也就耐心地教他。師徒兩人，真是有緣，處得非常之好。這時，周之美年已三十八歲，膝下還沒有一男半女，收了他這個徒弟，就當作親生兒子看待。

之好。這時，周之美年已三十八歲，膝下還沒有一男半女，收了他這個徒弟，就當作親生兒子看待。常對人說：「我這個徒弟，學成了手藝，一定是我們這一行的能手。我幹了一輩子，將來面子上沾著些光彩，就靠在我的徒弟身上啦！」

他在十七歲那年（西元一八七九年己卯）的秋天，生了一場大病，病得非常危險，又吐了幾口

血，只剩得一口氣了。他祖母和他父親，急得沒了主意，直打轉。他母親剛生了他五弟純雋，號叫佑

五，正在產期，急得東西都咽不下口。他妻陳春君，嘴裡不好意思說，背地裡淌了不少眼淚。幸而請

到了一位姓張的大夫，用了一劑「以寒伏火」的藥，立刻見了功效，連服幾劑調理的藥，病就好了。

他病好之後，仍到周之美處學手藝。照小器作的行規，學徒期是三年零一節，他因病了不少日子，給

耽誤了，直到十九歲（西元一八八一年辛巳）的下半年，學徒期才滿期出師，師傅看他不但學會了平刀法，還琢磨著改進

了圓刀法，手藝學得很不錯，許他出師了。出師是一件喜事，鄉里人把學會了手藝出師，和讀書考上秀才

一樣，看作是相等的大典。他在周之美那裡滿期出師，家裡人當然很高興。他祖母跟他父親母親商量

好，揀了一個「黃道吉日」，請了幾桌客。喜上加喜，他和陳春君圓了房。

雕花匠的工資，是按件論的，一件活完了，才能去做另一件。鄉里的財主家，有了婚嫁喜慶

事情，男家做床櫥，女家做妝奩，件數雖多少不同，雕花是免不了的。周之美的好手藝，白石鋪附近

一百來里地的圈圈內，沒有人不知道。周之美有個出師徒弟齊純芝，手藝比得上師傅，也是人人知道

的。他出師後，因為路子還不太熟，仍是跟著師傅出去做活。人家見了他，都叫他「芝木匠」，有的

人客氣些，當著他面，叫一聲「芝師傅」。他們師徒倆常去的地方很不少，主顧越拉越多。有時師傅

忙不過來，就由他一人去了，生意倒是源源不絕。他的本家齊伯常，名叫敦元，是湘潭的一位紳士，

家裡要用雕花家具，總是叫他去做的。他到伯常家，常在稻穀倉前面做活。伯常的兒子公甫，年紀比

他小得多，跟他卻很談得來，有了閒暇，總得聊上半天，成了知己朋友。公甫到了中年，請他畫過一

幅《秋薑館填詞圖》，他在畫上，題了三首詩，內有一首道：

稻梁倉外見君小，草莽聲中算我衰。

放下斧斤作知己，前身應作蠹魚來。

說的就是當年的事。

那時，雕花匠都是謹守師承的。所雕的花樣，祖師傅傳下來的，是一種花籃形式，雕的人物，也是些「麒麟送子」、「狀元及第」等老一套東西。同行的手藝人，雕來雕去，雕得熟極而流，總跳不出這個圈子，陳陳相因，幾乎千篇一律。這些東西，他跟師傅雕得很不少了，認為這樣的雕個沒完，不用說人家已是看得生厭，連自己也不免有點膩煩起來，就想換換法子，變出些新花樣。先在花籃上面，加些葡萄、石榴、桃、梅、李、杏等果子，或牡丹、芍藥、梅、蘭、竹、菊等花木，加的東西一多，顯得很熱鬧。連那只花籃也不是死板板的，就好看得多。又從繡像小說的插圖裡，勾摹出許多人物故事，像「劉備招親」、「郭子儀上壽」之類，都是鄉里人喜聞樂見的吉慶詞兒，但比「麒麟送子」、「狀元及第」等，卻顯得更有意思了。另又把自己平日常畫的飛禽走獸，草木蟲魚，加上些佈景，搭配成圖稿，別開生面，也很有趣。他運用腦子裡想得到的事物，造出許多新的花樣。雕成之後，人家看了，果然齊聲誇好。他高興極了，更加大著膽子，創造起新樣來了。

他隨著師傅，東跑西轉，一天沒有閒過。只因出帥不久，年歲還輕，資望既淺，掙的錢也就並不太多。他想到家裡的艱難光景，所以掙到的工資，一文錢都捨不得用掉，都交給他母親。他母親笑著說：「阿芝能掙錢了！錢雖不多，總比空手好得多。」家裡有了他的工錢，光景比頭兩年略微好了一點，但歷年積疊的虧空，一時還彌補不上，過日子仍是很不寬裕。他的妻子陳春君，也是個會把家而愛面子的人，一面幫著婆婆料理家務，一面又在房前屋後的空地上，種了許多蔬菜瓜豆，天天清早起來，提著木桶，到井邊汲水，一棵一棵的澆灌。有時肚子餓得難受，沒有東西可吃，喝點清水，就算搪了饑腸。娘家來人問：「生活得怎樣？」她總是笑嘻嘻地回答：「很好！」始終不肯露出絲毫窮相。但卻瞞不過左鄰右舍的街坊們，有個鄰居女人，曾經對她說：「憑你這樣一個能幹的人，還怕找不到有錢丈夫，何必在此吃辛受苦的！」陳春君卻笑著說：「真是笑話了，有錢的人，會要有夫之婦？你又何必為我妄想！」這件事，他到老總是時時對人說起的。

奠定了學畫的基礎

齊白石二十歲（西元一八八二年壬午）出外雕花時，在一個主顧家裡，見到一部《芥子園畫傳》，是乾隆年間翻刻的本子，五彩套印，初二三集，可惜中間缺了一本。這是一部有名的畫譜，山水人物，翎毛花卉，應有盡有，色色俱全。從第一筆劃起，直到畫成全幅，逐步說明，很切實用。對於用墨著色的濃淡、深淺、先後、遠近和配合、渲染等方法，說得非常詳細，是學畫的最好範本。他仔細地看了一遍，才知他以前畫的東西，好像都有點小毛病。畫人物，不是頭大，就是腳長，頭和腳配不勻稱；畫花卉，不是花肥，就是葉瘦，花跟葉也是搭不合適。見著了這部畫譜，如同撿到一件寶貝，真是喜出望外！就想從頭學起，臨它三五十遍，也許能夠畫出個名堂，不至於像以前那樣在暗中摸索了。但轉念一想，書是別人藏的，不能久借不還，買新的，怕價錢貴，買不起，而且湘潭沒有，也許到長沙才能買到，這怎麼能成呢？只有先借到手，用早年勾影雷公像的辦法，勾影下來，再慢慢地臨摹。想好主意，向主顧家借了來。跟他母親說明，在掙來的工資中，勻出些錢，買了點油素紙和顏料、畫筆等必須應用的東西。油素紙是浸過桐油的薄竹紙，質地很薄，既透明，又不滲墨。晚上收工回家，湊在松油柴火燈下，一幅一幅地勾影。足足畫了半年，把這部《芥子園畫傳》，除了殘缺的一本外，全部勾影完畢。配了封面，釘成十六本。有了這個畫譜，做起雕花活，用它做根據，花樣更

能推陳出新，變化無窮，畫也合乎規格，沒有以前配搭不好的毛病了。

他母親因為家裡人口多了，開支也加大了，為了開門七件事，整天的愁眉不展。他祖母還時常自己餓著肚子，留著東西給他吃。他見了這種情形，心想自己是個長子，又是出了師學過手藝的人，不另想點辦法，實在看不下去。第二天清早，送到白石鋪街卜的雜貨店裡，許了點回扣，託他們代賣。銷路最好的是裝煙的煙盒子。那時鄉里流行的，旱煙吸葉子煙、水煙吸條絲煙，他做的煙盒子，是用牛角磨光了，配著能活動開關的蓋子，不論旱煙水煙，都能裝得，用起來很方便。大概兩三個晚上，他就能做成一個，除了給雜貨店掌櫃的回扣以外，每個他還能得到一斗多米的工料錢。他學會了吸煙，煙錢、連燒料煙嘴的旱煙管和吸水煙用的銅煙袋，都在他自己做的煙盒子裡賺了出來。剩餘的錢，都給了他母親，多少濟了一些急。

他就憑著一雙手，在晚上閒暇時候，勻出了臨摹畫稿的功夫，做了些玲瓏小巧的玩藝兒。

早先他上山砍柴的時候，結識一個名叫左仁滿的朋友，是白石鋪胡家沖的人，歲數和他差不多。他跟齊滿木匠學藝那年，左仁滿也去從師學做篾匠手藝，出師比他早幾個月。現在兩人長大成人了，都已娶妻，並有了孩子。歇工回來，仍是常常來往，交情越交越厚。左仁滿學成了一手編製竹器的好手藝，家庭負擔比較輕，生活上就顯得略微寬裕些。平日喜歡吹吹彈彈，拉拉唱唱，凡是胡琴、笛子、琵琶、板鼓等許許多多樂器，都會動得，還能唱幾句花鼓戲和幾段小曲時調。兩人見面，互教互學，左仁滿教他吹彈拉唱，他教左仁滿畫畫寫字，倒能各盡所長，各得其樂。鄉里有錢的人，常往城

裡跑，去找玩兒的，他們是窮孩子出身，有了閒暇，只能做這樣不用花錢的消遣。他到老喜歡聽戲看雜耍，也會唱唱小曲，據他自己說，是年輕時受了左仁滿的影響。

他二十一歲那年（西元一八八三年癸未）九月，他妻陳春君生了個女孩，這是他的長女，取名菊如，後來長大了，嫁給姓鄧的女婿。他妻在快要生產的時候，家裡缺柴燒，她拿了把廚刀，跑到房後紫雲山上去砍松枝，拖著笨重的身子，上山很費力，就用兩手在地上爬著走，總算把柴砍得了，拿回燒用，家裡生活是很困苦的。

他從二十二歲（西元一八八四年甲申）到二十六歲（西元一八八八年戊子）這五年之間，仍以雕花活為生，有時忙裡偷閒，做些煙盒等小件東西，找幾個零用錢。鄉里人知道他會畫，常有人拿著紙，到他家去請他畫。在雕花的主顧家裡，做完了活，也有留著他畫畫的。請他畫，並不叫他白畫，多少有點報酬，送錢、送禮物都有。他畫畫的名聲，跟雕花的名聲，同樣地在白石鋪一帶傳開了——「芝木匠會畫」、「芝木匠畫得很不錯」，在鄉里出了名。那時，請他畫的，大部分是神像功對，畫的是玉皇、老君、財神、火神、灶君、閻王、龍王、靈官、雷公、電母、雨師、風伯、牛頭、馬面和四大金剛、哼哈二將之類。每一堂功對，少則四幅，多的有到二十幅的。他常說：「說話要說人家聽得懂的話，畫畫要畫人家看見過的東西。」他畫古裝人物，是依照《芥子園畫傳》的筆意，參考戲臺上唱戲的打扮而畫的，認為古人確曾穿過這樣衣服，是有例可證的。早年畫的雷公像，那是小孩子淘氣，鬧著玩的，知道雷公並無其人，是虛造出來的，早就不畫了。現在又去畫神像功對，這些

位神仙聖佛，誰也沒見過他們的本來面目，他原是不喜歡畫的。只因畫一幅，可得一千文錢，合起銀圓來，有塊把上下，在當時的價碼，算是很豐的了。為了掙錢吃飯，又卻不過鄉親們的面子，只好來者不拒，以意為之。但神仙的相貌，怎樣的畫法呢？有的畫成一團和氣，有的畫成滿臉煞氣。和氣並不難畫，可以採用「芥子園」的畫法。煞氣可不易捉摸了，不能都畫成雷公那樣的嘴臉，只得在熟識人中，挑選幾個生有異相的人，略加變化，作為輪廓。他幼年在楓林亭上學時候，有幾個同學，生得怪頭怪腦的，就把他們畫了上去，畫成之後，看著倒也可笑。

他二十六歲那年的正月，他母親生了他六弟純楚，號叫「寶林」。這是他的「滿弟」，「滿」是他們家鄉稱作最小一個的意思。他那時有了五個兄弟，三個妹妹，連同他祖母、父親、母親，加上他的妻子和他的長女，老小四輩，已有十四口人了。他父母和他二弟純松，下田耕作；他在外邊做手藝；他三弟純藻在一所道士觀裡，替人家燒煮茶飯；別的弟妹，大一些的去牧牛砍柴；他祖母已是七十七歲的人，不能再下田了，只得在家裡看看孩子，做些輕微的事；他的妻子幫著他母親，整天忙的是家務，又養了一群雞鴨，種了不少瓜豆菜蔬。婆媳倆還輪流地紡紗織布。他的妻子夏天紡紗，總是在院內葡萄架下陰涼的地方，他回家去，也喜歡在那裡畫畫寫字，聽著紡紗的聲音，不免有點聒耳可厭。他中年後常常遠遊他鄉，老來回憶，想再聽聽這種聲音，已是不可再得，因此做過一首詩道：

山妻笑我負平生，世亂身衰重遠行。

年少厭聞難再得，葡萄陰下紡紗聲。

這詩是很有感慨的。

他的本家齊鐵珊，是齊伯常的弟弟，他的好朋友齊公甫的叔叔，那年同幾個朋友，在道士觀內讀書。他的三弟純藻，為了自己生活，還想多多少少的掙些錢來，貼補家裡的開支，急於出外做工，就由齊鐵珊介紹，到道士觀內，煮飯打雜。他為了三弟的緣故，常到道士觀去閒聊，和鐵珊談得很投機。鐵珊一見了他的面，總是先問他：「最近又畫了多少？畫的是什麼？」似乎對於他的雕花活，並不關心，而注意的，是他畫畫的生涯。有一天，鐵珊對他說：「蕭鄉陔到我哥伯常家裡來畫像了，你何不拜他為師！畫人像總比畫神像好一些。」這位蕭鄉陔，名叫傳鑫，住在朱亭花拐白石鋪有一百來里地，相當的遠。他是個紙紮匠出身，自己發憤用功，四書五經讀得爛熟，也會做詩，畫像是湘潭第一名手，又會畫山水人物，是個多才多藝的人。他也素知蕭鄉陔的大名，只是沒有會見過，聽著鐵珊一說，就留著心了。不多幾天，聽得蕭鄉陔果然到了齊伯常家裡，他畫了一幅鐵拐李像，送去著鐵珊一說，就去正式拜師。蕭鄉陔對他很器重，把拿手本領，都教給了他，又介紹一位名叫文少可的和他相識。文少可是蕭鄉陔的至好朋友，也是個畫像名手，家住小花石，為人很熱心，把自己的得意手法，指點得詳細明白。他對於文少可，也很佩服，只是沒有拜師。自從認識了蕭、文兩位，他畫像就算摸著門徑了。

國畫大師齊白石的一生　62

廿七年華始有師

離星斗塘四十多里地，在佛祖嶺的山腳下，有個村莊，叫做賴家壟，那邊住的人家，都是姓賴的。齊白石在二十六歲那年的冬天，到賴家壟去做雕花活，因為離家不算近，晚上住在主顧家裡。他平時歇工回家，總是就著松油柴火，畫上幾幅畫，寒暑無間，幾乎成了日常功課。住在賴家，覺得賴家的燈火，比家裡光亮得多，就在燈盞下，取出畫具，照例畫了起來。偶然畫了幾幅花鳥，給賴家的人看見，都說「芝師傅不是光會畫神像功對的，花鳥也畫得很生動」，頓時傳開了。就有人拿著女人的鞋幫，請他在鞋頭上畫點花樣去繡。又有人說：「請壽三爺畫個帳簷，等上一年半載，還未必能畫成，我們去把竹布取回來，就請芝師傅畫畫吧！」他記得住在杏子塢的馬迪軒（號少開）有個連襟姓胡，人都稱做壽三爺，雖沒有見過，但「壽三爺」三個字，聽得很熟，大概說的就是此人，卻也並沒在意。年底活沒完工，留著次年再做，辭別了賴家，回家過年。

過了年（西元一八八九年己丑），他二十七歲，仍到賴家壟去做活。有一天，壽三爺來到了賴家，要他去見見。他不能不去，見了面，依照家鄉規矩，叫了聲「三相公」。壽三爺挺客氣，說：「你的鄰居馬家，也是我的親戚，我常到杏子塢去，聽說你很聰明，又肯用功。只因你常在外邊做活，從沒曾見到過，今天在這裡遇上了。你的畫，我也看到，大可以造就！」接著又問道：「家裡有

什麼人？讀過書沒有？」還問：「願不願意再讀讀書，學學畫？」他把家裡的狀況和跟祖父識字，在

楓林亭上了不到一年的學，約略地說了一遍，最後說：「讀書學畫，倒是挺願意，只是窮得很，家裡

沒辦法，書也讀不起，畫也學不起。」壽三爺說：「那怕什麼？只要有志氣，一面讀書學畫，一面賣

畫養家，也能對付得過去。你如願意的話，等這裡的活做完了，到我家來談談！」他看壽三爺說話很

誠懇，當下就答應了。

壽三爺，名叫胡自倬，號沁園，又號漢槎。能寫漢隸，會畫工筆花鳥草蟲，詩也作得很清麗。住

在竹沖韶塘，離家蘤不過兩里多地，附近有個藕花池，所以書房就取名為「藕花吟館」，時常邀集

朋友，在內舉行詩會。韶塘胡姓原是有錢的大族，但是壽三爺喜歡提倡風雅，素廣交遊，又愛收集名

人字畫，景況並不十分富裕。他在賴家蘤完工之後，回家說了情形，就到韶塘胡家，恰巧那天，壽三

爺家裡正是詩會的日子，到的人很多。他到了，壽三爺很高興，留他同詩會的朋友們一起吃午飯，並

介紹他認識了家裡延聘的教讀老夫子，姓陳，名作壎，號少蕃，是上田沖人，湘潭的名士。吃飯時，

壽三爺問他：「你如願意讀書的話，就拜陳老夫子的門吧！不過你父母知道不知道？」他說：「父母

願意叫我讀三相公的話，只是窮……」話還沒說完，壽三爺攔著說：「我跟你說過，賣畫養家！你的

畫，可以賣出錢來，別擔憂！」他說：「歲數大了，怕來不及。」壽三爺笑笑說：「你是讀過三字

經的，『蘇老泉，二十七，始發憤，讀書籍。』你今年二十七歲，何不學學蘇老泉呢？」陳少蕃在旁

接著說：「你如願意讀書，我還能收你的學俸錢？」同席的人都說：「讀書拜陳老夫子，學畫拜壽三

爺，拜了這兩位老師，還怕不能成名！」他說：「『三相公』了！以後就叫我老師吧！」當下就決定了，吃過午飯。按照老規矩，他先拜了孔夫子，再拜胡、陳兩位老師，就算行過了拜師的大禮。

他拜師之後，胡沁園留他住下。兩位老師商量好，給他取了個單名，叫做「璜」。又取了一個號，叫做「瀕生」。還對他說：「題畫應該取個別號。」因為他住家跟白石鋪相近，就叫「白石山人」，後來人都知道他名叫「齊璜」，號叫「白石」，就是當年胡沁園和陳少蕃兩位給他取的。陳少蕃對他說：「你來讀書，不比小孩子上蒙館了，也不是考秀才趕科舉的，畫畫總要會題詩才好，你就先去讀《唐詩三百首》吧！俗語說：『熟讀唐詩三百首，不會吟詩也會吟』，這話不是全沒道理的。詩的一道，易學難工，你能專心用功，一定能有成就。」

從那天起，他就讀《唐詩三百首》了。他小時讀過《千家詩》，幾乎全部都能背出來，讀了《唐詩三百首》，上口就像遇見了老朋友，讀得很有味，漸漸地辨得出半仄聲來。只因他識字不多，有許多生字，他就用同音的字，注在書頁下端的反面，溫習時候，一看就認得。這種方法，他們家鄉，叫作「白眼字」，初上學的人，常有這樣用的。過了兩個來月，陳少蕃問他：「讀熟了幾首？」他說：「差不多都讀熟了。」讀完了《唐詩三百首》，接著讀了《孟子》。陳少蕃有些不信，隨意抽問了幾首，果然都一字不遺地背了出來，就很驚訝地說：「你的天分，真了不起！」又叫他在閒暇時，看看《聊齋志異》一類的小說。並且勉勵他：

「古人的名作，應該多讀多看，做起詩文來，博覽酌取，才能有好的作品。」他得了陳少蕃的教益，加以自己發憤用功，後來詩文倒也很有點成了。

他跟陳少蕃讀書，同時又跟胡沁園學畫，學的是工筆花鳥草蟲。胡沁園把收藏的許多古今名人字畫，指點給他看，教他仔細臨摹。對他說：「石要瘦，樹要曲，鳥要活，手要熟。立意、佈局、用筆、設色，式式要有法度，處處要合規矩，才能畫成一幅好畫。」又介紹一位譚荔生，單名一個「溥」字，別號甕塘居士，是個畫山水的名家，叫他去學。他畫了畫，胡沁園總是精心地批改，並給他題上詩。還對他說：「光會畫，不會作詩，未免美中不足。你學學作詩吧！」那時是三月天氣，牡丹盛開，胡沁園約集詩會同人，賞花賦詩，叫他加入。他作了一首七言絕句，交了上去，怕作得太不像樣，給人笑話，有些膽怯。胡沁園看了一遍，卻面帶笑容，點著頭說：「作得還不錯！有寄託。」又念道：「『莫羨牡丹稱富貴，卻輸梨橘有餘甘。』這兩句不但意思好，十三覃的甘字韻，押得工穩，很是不易。」說得詩友們都圍攏上來，爭著要看，都說：「瀕生是有聰明筆路的，別看他根基差，卻有性靈。詩有別才，一點兒不錯！」這首七絕，是他生平所作的第一首詩，居然沒曾丟臉，還得著人家誇獎，真是出乎他意料之外。從此，他摸索得了作詩的訣竅，常常作了，向胡、陳兩位老師請教。

他在胡家，讀書學畫，有吃有住，心境安適，眼界也廣闊多了。當時常常在一起的，除了胡沁園的幾個子侄，其餘都是胡家的親戚，一共有十幾個人，都跟他處得很好。

國畫大師齊白石的一生　66

那年七月十一日，他的妻子陳春君，生了個男孩，這是他的長子，取名良元，號叫伯邦，又號子貞。他想起了家裡的光景，心頭總不能沒有牽掛。又想到幹雕花手藝，很是費事，每一件總得雕上好多日子，把身子困住了，別的事就不能再做。畫卻不一定有什麼限制，可以自由自在地，有閒暇就畫，沒閒暇就罷，畫起來也比較省事。那時照相還沒盛行，鄉里有錢的人，喜歡在生前畫幾幅小照玩玩，死了也要畫一幅遺容，留作紀念。這項手藝，叫作畫像，也有叫作「描容」的，是描畫人的容貌的意思。他從蕭薌陔、文少可兩人那裡，學會了這行手藝，還沒給人畫過。聽說畫像收入，比畫別的來得多，覺得胡沁園所說的「賣畫養家」這句話，確是既方便，又實惠，很想開始幹畫像這一行了。

由於有胡沁園給他到處宣傳，韶塘附近一帶的人，都來請他去畫，一開始，生意就很好。每畫一個像，人家送他二兩銀子，價碼不算太少。有些愛貪小便宜的人，常在畫像之外，叫他給女眷們畫些帳簷、袖套、鞋樣之類，甚至還有畫中堂、屏條的，這都算是白饒。他們湘潭風俗，新喪之家，婦女穿的孝衣，都把袖頭翻起，畫上些花樣，算做襲飾。他去畫遺容時，這些零碎玩藝兒，更是必不可少地要附帶著畫的。他倒很和氣，總是照辦了。他又琢磨出一種精細畫法，能夠在畫像的紗衣裡面，透露出袍褂上的團龍花紋，比老樣子雅致得多。這是他的一項絕技。人家叫他畫細的，送他四兩銀子，從此作為定例。

畫在鍋裡煮了

因為畫像掙的錢，比雕花多，而且還省事，他就收拾起斧、鋸、鑽、鑿一類傢伙，改行專做畫匠，來往於杏子塢、韶塘周圍一帶。但在剛開始畫像的頭兩年，家景還不很寬裕，家裡有時連燈油都買不起，一家子常常摸黑上床。胡沁園的外甥黎丹，號叫雨民，到他家去看他，留著住下。夜間沒有燈油，燒了松枝，就著火光，兩人大談其詩。他在四十多歲時，有〈宿老屋〉詩道：

杏塢茅堂舊寂寥，松柴當燭記曾燒。

廿年老矣情如死，孤負梅花開一宵。

自注云：「黎大丹嘗宿星塘老屋，餘燒松照，談詩境。」又隔了十多年，他題的畫松詩，末兩句也說：「若使晚年清福在，松明當燭夜窗紅。」這都是回憶那年跟黎雨民燒松枝談詩而寫的。他另有一位朋友王仲言，單名訓，有一部白香山的《長慶集》。他借了來，白天沒有閒暇，晚上回家才能閱讀，也因家裡缺乏燈油，在松柴火光下把它讀完的。他到七十歲時，想起了這件事，做過一首詩〈往事示兒輩〉的詩：

村書無角宿緣遲，廿七年華始有師。

燈盞無油何害事，自燒松火讀唐詩。

詩後有注云：「余少苦貧，廿七歲始得胡沁園，陳少蕃二師。王仲言社弟，友兼師也。朝為工，夜則以松火讀書。」他還常說：「沒有讀書的環境，偏有讀書的嗜好，窮人讀一點書真不容易！」他這話大可以發人深省。

他到了三十歲（西元一八九二年壬辰）以後，畫像已畫了幾年，鄉里人都知道他畫的畫，比雕的花還好。一傳十、十傳百的，鄉里都嚷嚷開了。要請他畫畫的越來越多，附近百來里地的範圍以內，他差不多跑遍了東西南北。他祖母說：「你小的時候，算命先生說你長大了一定要別離故鄉，看來這句話是要應驗的了。」那時他的收入，比過去好得多，家裡靠了他這門千藝，光景就有了轉機。他母親緊皺了半輩子的眉頭，到這時才慢慢地放開了。他祖母看著，也是高興非常，笑著對他說：「阿芝！你倒沒有虧負了這支筆。從前我說過，哪見文章鍋裡煮？現在我看見你的畫，卻在鍋裡煮了！」他細辨祖母的話意，不免有點感慨，覺得窮人能夠吃上飽飯，可算得千難萬難。就畫了幾幅畫掛在屋裡，又寫了一張橫幅，題的是「甑屋」兩個大字，意思是說：可以吃得飽啦！不至於像以前鍋裡空空的了。他六十一歲住在北京時，家裡也布置了一間取名為「甑屋」的書齋。在匾額上題著：「余未成

年時喜寫字，祖母嘗歎息曰：汝好學，惜來時走錯了人家。俗語云：三日風，四日雨，哪見文章鍋裡煮！明朝無米，吾兒奈何！後二十年，余嘗得寫真潤金買柴米，祖母又曰：哪知今日鍋裡煮吾兒之畫也！忽忽余六十一矣，猶賣畫於京華，畫屋懸畫於四壁，因名其屋為甑。其畫作為熟飯，以活餘年，痛祖母不能同餐也。」他七十歲時，曾同我談起此事，我請他題詞，他題道：「吾有〈甑屋記〉，次溪弟聞之，欲求一觀，吾與之共讀。記中多吾祖母傷貧之言，不覺感痛中心，淚潸潸然。次溪復屬題此冊，何能成書矣！」他還自己刻過「甑屋」、「煮畫庖」、「煮畫山庖」等幾方石章，都是感念他祖母當年傷貧之言的。

那時，他已並不專搞畫像，山水人物、花鳥草蟲，人家叫他畫什麼，他就畫什麼。送他的「潤筆錢」，也並不比畫像少。鄉里人尤其喜歡畫仕女，三天兩朝總有人要他畫的，他常畫些西施、洛神之類。有人點景要畫面致的，像文姬歸漢，木蘭從軍等等，也照畫像畫出紗衣裡團龍花紋的辦法，加倍送他筆資，他就依著人家的要求，一一照畫了。他賣畫，要算仕女畫得最多，鄉里人都說他畫的美人真夠美的。跟他開玩笑，大夥兒替他取了個外號，叫他「齊美人」。他晚年自己對人說：「那時畫的美人，論起筆法來，實在並不高明，鄉里人光知道表面好看，不懂得功力的深淺，家鄉又沒有真正能畫仕女的名手，所以就算獨步一時了。」但是，也有一批勢利鬼，看不起他是木匠出身，叫他畫了，卻不要他題款。好像他算不得斯文中人，而畫是風雅的東西，不是斯文人，就不配題風雅畫。他知道了這種骯髒的心理，覺得非常可笑，只是為了掙錢吃飯，也就不去計較這些了。

他在胡沁園家讀書的時候，曾跟蕭鄉陔學了裱畫手藝。他改業畫匠之後，除了畫畫以外，有時接受人家的請託，附帶替人裱畫，也就另外增加了點收入。他們家鄉，向來是沒有裱畫鋪的，只有幾個會裱畫的手藝人，在四鄉各處流動的應活做工，蕭鄉陔就是其中的一人。胡沁園當年把蕭鄉陔請到家裡，一方面為了裱畫，一方面卻叫兒子仙浦，跟著學做這門手藝。胡沁園曾對他說：「瀕生，你也可以學學。學會了，裝裱自己的東西，可以方便些。給人家做點活，也可以作為副業謀生。」他聽著很有道理，就同胡仙逋一起跟著蕭鄉陔學起裱畫來。胡家特地勻出三間大廳，屋子中間放著一張紅漆桌子，尺碼很長很大，四壁牆上釘著平整光滑的木板格子，所有軸幹、軸頭、別子、綾絹、絲條、宣紙，以及排筆、糨糊等一切裱畫用的東西，置備得齊齊全全，應有盡有。他從托紙到上軸，一層一層的手續，都學會了。比較難的，是舊畫揭裱。揭要揭得原件不傷分毫，裱要裱得清新悅目，遇有殘破的地方，更要補得天衣無縫，污黑斑點，也要沖洗得乾淨俐落。一般裱畫匠，只會裱新的，不會揭裱舊畫，蕭鄉陔是個全才，裱新畫是小試其技，揭裱舊畫才算是拿手本領。他跟著學了不少日子，把揭裱舊畫的手藝，也學得能自己動手做了。鄉里裱畫，揭裱舊的，究屬不多；裱新的，全綾挖嵌的也很少；講究些，也不過「綾欄圈」、「綾鑲邊」而已，普通的都是紙裱。他反覆琢磨，認為不論綾裱紙裱，托紙總是托得勻整平貼，掛起來，不會有卷邊抽縮、彎腰駝背等等毛病。主顧們都很滿意，說他的裱畫手藝，並不在畫畫之下。

龍山結社

光緒二十年（西元一八九四年甲午），齊白石三十二歲。那年二月二十一日，他的妻子又生了個男孩。這是他的次子，取名良黼，號叫子仁。他自從在胡沁園家讀書以後，由於胡沁園以及朋友們的介紹，認識的人漸漸地多了起來。黎培鑾的本家黎培鑾，又名德恂，號叫松安，住在長塘，是個當地有名望的人。黎松安的父親，是上年去世的，那年春天，請他去畫遺像。王仲言在黎家教家館，彼此都是熟朋友，他在黎家住了些日子。黎松安的祖父，那時還在世，是會畫幾筆山水的，名人字畫也收藏了一些，看他畫得不錯，就都拿了出來，讓他臨摹。朋友們知道他和王仲言都在黎松安家，就時常來敘談。王仲言發起，集合幾個常來的朋友，組織了一個詩會，邀他加入。約定集合地點，在白泉棠花村羅真吾、羅醒吾兄弟家裡。羅真吾名天用，羅醒吾名天覺，是胡沁園的侄婿，原都是和他經常在一起的朋友。

他們的詩會，起初沒有名稱，不過四五個人，隨時集合在一起，主要是談詩論文，兼及字畫篆刻，有時又談到音樂歌唱，漫無邊際地聊上半天，倒也興趣很濃。只是沒有一定的日期，也沒有一定的規程。到了夏天，經過大家的討論，正式組成了一個詩社。在羅真吾、羅醒吾弟兄所住的棠花村附近，中路鋪白泉的北邊，有座五龍山，山上有所明朝留下的廟宇，叫作大佛寺，裡邊有很多棵銀杏

樹，清靜幽雅，是最適宜避暑的地方。就在大佛寺內，借了幾間房子，作為詩社的社址。因為寺在五龍山，所以取名為「龍山詩社」。詩社的主幹，共有七人，除了他和王仲言、羅真吾、羅醒吾弟兄，還有陳茯根、譚子荃、胡立三，人稱「龍山七子」。陳茯根名節，板橋人；譚子荃是羅真吾的內兄；胡立三是胡沁園的侄子，都是他常見面的朋友。他在七人中，年齡最長，大家推舉他做社長。這幾個都是讀書人家的子弟，書都比他讀得多，叫他去當頭兒，他不免有點受寵若驚，認為是存心跟他開玩笑，堅辭不幹，連說：「這怎麼敢當呢？」王仲言說：「瀕生，你太固執了！我們是敘齒，七人中，年紀是你最大，你不當，是誰當了好呢？我們都是熟人，社長不過應個名而已，你還客氣什麼！」大夥兒你一言，我一語的，附和了王仲言的話，說他無此必要客氣。他推辭不得，也就只好答應了。事後，他刻過一方「龍山社長」的石章，作為紀念。

論作詩的功力，他們七人之中，當然以他為最淺。不過在那時科舉時代，讀書人大部分都是多少有點弋取功名的心理，試場裡用著的是當時所謂的「試帖詩」。為了應試取中起見，對試帖詩就得有相當研究，要用苦功悉心去揣摹。試帖詩講究工穩妥帖，又要圓轉得體，真要做得好，確也不太容易。但過於拘泥板滯，遂索然無生氣，把人的情趣，泪沒得乾乾淨淨，所謂「味同嚼蠟」，實在是恰當的比喻。他是反對死板板無生氣的東西的，主張抒寫自己的性靈，不願意堆砌成篇，人云亦云。因此，他對於使用典故，講究聲律，雖不十分精到，但做些陶性情，詠自然的句子，卻能很見出色，社友們都是很佩服他的。

龍山詩社成立後，社外詩友來的很多，常來的有黎松安、黎薇蓀、黎雨民、黃伯魁、胡石庵、吳剛存等人，都是和他極相熟的。只有一個張仲颺，他以前卻沒見過，是新認識的。這位張仲颺，名登壽，年輕時學過鐵匠手藝，自己發憤用功，讀了不少的書，曾經拜了湘潭大名士王湘綺做老師，經學根底很深，詩也作得非常工穩，又寫得一筆好字，很為王湘綺器重。他和張仲颺雖是素不相識，但「張鐵匠」這個名稱，湘潭附近一帶，是很有點名聲，他也耳聞已久。兩人都是學過手藝的人，自然不免有點意氣相投，所以一見了面，就十分親熱，成了知己朋友，後來又結成為兒女親家。但兩人的脾氣，卻不一樣，兩人的立身處世，後來也就並不相同了。

過了年（西元一八九五年乙未），黎松安在家裡也組成了一個詩社。因為黎松安住的地方，相距一里來地，面對著一座羅山，又稱羅綱山，所以取名為「羅山詩社」。龍山社的主幹七人，和別的社外詩友，也都加入，常去應課作詩。龍山社和羅山社名稱雖是兩個，實則是聲氣互通的。五龍山跟羅綱山，相隔有五十來里地，他們時常互相來往，並不嫌路遠。不久，龍山社從五龍山的大佛寺內遷了出來，遷到南泉沖黎雨民的家裡，他仍在龍山、羅山之間跑來跑去。兩個詩社的社友，都是愛漂亮的少年，認為詩寫在白紙或普通的信箋上面，不很美觀。有了他這個會畫畫的人，就去跟他商量，想請他製造花箋。花箋是他們家鄉的土話，就是寫詩的詩箋，他們家鄉是買不到的。他受了社友們的囑託，義不容辭，立刻就答允了。他用單宣或「官堆」一類的紙，裁成八行信箋大小，晚上在燈光下，一張一張地畫上幾筆，有山水、有花鳥、有草蟲也有魚蝦之類，著上淡淡的顏色，筆調又極清疏

明朗，看起來，雅致得很。他出筆倒還不慢，一晚上能畫出幾十張，一個月只要畫上幾個晚上，分給兩個詩社的社友們，就足夠寫用的了。王仲言看他畫得很精美，常對社友們說：「這些花箋，是瀕生辛辛苦苦造成的，隨便糟蹋了，對不起瀕生熬夜的辛苦！」他因為能造花箋，社友們對他都十分歡迎。

初學刻印的動機

齊白石寫字，起初是學館閣體，臨的是歷科翰林的殿試策。寫出來的字，講究圓潤腴滿，一筆不苟，沒有一點碑帖的氣息。到了韶塘胡家讀書以後，看了胡沁園、陳少蕃兩人寫的，是道光年間他們湖南道州何紹基一體的字。覺得何紹基體的字，腴潤中很有筆力，顯得挺秀氣，他就跟著胡、陳二人學。同時，詩友們有幾位會寫鐘鼎篆隸，兼會刻印章的，他也很想學刻印章。知道刻印章必須先會寫字，他就在閒暇時候，向詩友們請教，常常寫些鐘鼎篆隸。有一次他被人請去畫像，遇著一個新從長沙省城裡來，自命不凡，目空一切，號稱「篆刻名家」的人。鄉里人震其虛聲，拿著石頭去求刻印的非常之多，他也找出一方壽山石，專程去請刻個名章。隔了幾天，他去探問刻好了沒有，這個「名家」卻把石頭還給了他，說：「先去磨磨平，再拿來刻！」本來他這塊壽山石，光滑平整，並沒有什麼該磨的地方，既是「名家」這麼說，他只得磨了再拿去。名家看也沒看，隨手擱在一邊。又過幾天，他滿以為這次一定可以刻好了，再去詢問，不料「名家」仍把石頭扔還給他，說：「沒有平，拿回去再磨磨！」他看這樣子，倨傲得太不近乎情理了，好像並不單是看不起他這塊壽山石，簡直是連他這個人，也不在眼中。就想：為了一方印章，何必一而再、再而三地去自討沒趣呢？氣忿之下，把石頭拿回來，當夜用修腳刀，自己把它刻了。別人看了，很誇獎他，說：「比這位長沙來的客人刻

的，大有雅俗之分。」他聽了真是高興，想起陳少蕃說過的「天下無難事，只怕有心人」，這話確是

很有道理的。

他的這方壽山石印章，原是憋著一肚子悶氣，給這個「名家」激得自己去刻的。他那時對於刻

印，還是一個門外漢，不懂得篆法刀法，所以不敢在人前賣弄。他的朋友中間，王仲言、黎松安、黎

薇孫等，都是喜歡刻印的，見他刻得很有點樣子，大體上也還看得過去，說他有刻印的天才，就拉他

在一起，教他一些初步的方法。他參用了雕花手藝的技巧，順著筆劃一刀一刀地削去，倒也並不費

勁。他晚年常對人說，那時他還不配稱作刻印，只能說是削印，無非跟了朋友們鬧著玩兒。這雖是他

的謙虛話，但他當時初初學刻印的動機，卻是值得回味的。

他三十四歲（西元一八九六年丙申）時，朋友胡石庵的父親胡輔臣介紹他到皋山黎桂塢家去畫

像。皋山黎家是黎培敬的後人。黎培敬號叫「簡堂」，是咸豐年的進士，做過貴州的學台、藩台。光

緒初年，做過江蘇的撫台，死了沒有多久。黎雨民是黎培敬的長孫；黎薇蓀是黎培敬的第三子；黎戩

齋是薇蓀之子，這三人都是他很相熟的朋友。黎桂塢是黎培敬的次子，薇蓀的哥哥，他卻是初次會

見。他還認識了黎培敬的第四子鐵安，即桂塢。鐵安不常刻印，但寫的小篆，非常精好，他就竭誠請

教：「我刻印章，總是刻不好，有什麼辦法呢？」鐵安笑著說：「南泉村的楚石有的是！你挑一擔回

家去，隨刻隨磨。你能刻滿三四個點心盒，都成了石漿，那就刻得好啦！」這是一句玩笑話，卻也包

含著至理。他從此打定主意，發憤學刻印章，從多磨多刻這句話上著想，繼續不斷地去下功夫了。

他最早的印友，是黎松安。他常到黎松安家去，一去就得住上幾天。他刻了磨，磨了又刻，弄得他住的黎家的客室裡，滿地是泥漿，幾乎無處插腳，一屋子都變成了池底。黎松安很鼓勵他，送給他丁龍泓、黃小松兩家刻印的拓片。後來過了兩年，黎薇蓀從四川寄回來送給他的。黎薇蓀是甲午（光緒二十年）科的翰林，散館改了外任，印譜，說是黎薇蓀從四川崇甯縣知縣。放作四川崇甯縣知縣。薇蓀、戩齋父子倆，跟他都是十分相契的。黎松安給他丁、黃刻印的拓片，黎薇蓀又送他丁、黃印譜，都是投其所好，他十分感謝。他對於丁、黃兩家精密的刀法，也就有了途軌可循了。青田、壽山等石章，在他們家鄉還不是輕易能買到的，價格也不便宜；像雞血、田黃等等，更是貴重的了不得。有一次，他到一家人家去畫像，無意間買到了那家舊存的幾塊青田、壽山石的印章，黎松安知道了，冒著大風雨到他家，說是要分他石章，他倆可算是印迷了。他做過一首〈憶羅山往事〉的詩：

風雨一天拖兩屐，傘扶飛到赤泥來。

石潭舊事等心孩，磨石書堂水亦災。

這詩的前兩句，說他在黎松安家刻石成漿；後兩句，說黎松安冒雨去取石章。石潭、赤泥，都是地名，石潭離羅山不過一里來地，在杉溪的下游；赤泥村離羅山西北，也只有一里來地。這兩處，都是

國畫大師齊白石的一生　**78**

在黎松安家附近。那年秋天，他們幾個人，在杉溪岸邊散步，溪上有一獨木橋，橋身很窄，人都不敢在上面走。黎松安取出一塊青田石章，說：「誰能倒退走過此橋，就把這塊石章奉送。」齊白石說：「我試試！」果真倒退走過了橋，又倒退走了回來，因而得到了這塊石章。他老年回想此事，做了一首詩，送給黎松安，說：

三十年前溪上路，與君顏色未曾凋。
丹楓亂落黃花瘦，人影水光獨木橋。

他倆的交誼，確是很深。他最早正式刻成的一方石印，刻的是「金石癖」三個字，就是在黎松安家裡刻的，留在黎家作為紀念。聽說黎家保存了好幾十年，直到抗日戰爭勝利的前一年，在兵亂中失去了。

誹譽百年誰曉得

齊白石在三十五歲以前，始終沒曾離開家鄉，足跡所到之處，只限於杏子塢附近百里之內，連湘潭縣城都沒去過。直到他三十五歲那年（西元一八九七年丁酉），才由朋友介紹，到縣城裡去給人家畫像。去過幾次，請他畫像的人漸多，他就常常進城去了。他在湘潭城內，認識了兩個大官的兒子：一是桂陽州的名士夏午詒，名叫壽田。他雖然為了生活，經常城鄉奔跑，但暇時仍和朋友們一起，作詩刻印章，作畫造花箋。黎松安因為他幼年多病，又曾吐過血，看他跑東跑西，忙於衣食，屢次勸他戒除吸煙的習慣。他起初不免陽奉陰違，黎松安逼著他到孔夫子神牌面前行禮宣誓。他覺得朋友的誠意不可辜負，從此把吸煙的壞習慣戒掉了。這時，黎松安家新造了一所書樓，取名「誦芬樓」，羅山詩社的詩友們，都到那裡集會，他們龍山詩社的人，也常去參加。

一是同縣的郭葆生，名叫人漳，是個候補道（有了道台資格而還沒補到實缺的人）。

光緒二十四年（西元一八九八年戊戌）他三十六歲。他妻子生了個女孩，小名叫作阿梅，後來嫁給姓賓的女婿。

他三十七歲那年（西元一八九九年己亥）的正月，由張仲颺介紹，拿了自己的詩文字畫和刻的印章，去見王湘綺，請求評閱。王湘綺看了他的詩文，沒有什麼表示，唯獨對於他的畫和篆刻讚不絕

國畫大師齊白石的一生　80

口，說：「又是一個寄禪黃先生哪！」寄禪是湘潭一個有名的和尚，俗家姓黃，原名讀山，是宋朝黃山谷的後裔，出家後，法名敬安，寄禪是法號，又自號八指頭陀。此人也是少年寒苦，自己發憤成家，王湘綺評他的文，還算像個樣子，詩卻成了《紅樓夢》裡呆霸王薛蟠的一體了。他想：自己在二十多歲時，文理還不大通順，不敢和朋友通信，黎雨民要跟他書信往來，特意送了他一些信箋，逼著他寫信，他才開始寫信，再慢慢地練習做起文章來。

作詩是在胡沁園家學會的，原是想寫出心裡要說的話，並不在字面上修飾，格律更是談不到，也就難怪王湘綺說是「薛蟠體」了。那時王湘綺的名聲很大，趨勢好名的人，都想列入門牆，遞上個門生帖子，就算是王門弟子，在人前賣弄，自以為很有光彩。張仲颺屢次勸他去拜門，他卻遲遲沒有答應。王湘綺看他高傲不像高傲，趨附又不肯趨附，有點奇怪，曾對吳劭之說：「各人有各人的脾氣，我門下有銅匠衡陽人曾招吉，鐵匠同縣烏石寨人張仲颺，只有同縣一個木匠，也是非常好學，卻始終不肯做我的門生。」這話給張仲颺聽到，告訴他說：「王老師這樣的看重你，還不去拜門？人家求都求不到，難道你是招也招不來嗎？」他知道王湘綺是真的很器重他，便不再固執。到了十月十八日，同著張仲颺，到王湘綺那裡，正式拜門。

那時，黎鐵安介紹他到長沙省城裡，給譚氏三兄弟刻收藏印記。這三兄弟，大的叫譚延闓，號組安；次的叫譚恩闓，號組庚；小的叫譚澤闓，號組同，又號瓶齋。三人都是兩廣總督譚鍾麟的兒子。

他一共給譚氏兄弟刻了十多方印章，自己看來，倒很得意。卻有一個名叫丁可鈞的，是丁西（光緒二

81　誹譽百年誰曉得

十三年）科的拔貢，自稱金石家，指斥他的刀法不好，說了不少壞話。譚氏兄弟聽了丁拔貢的讒言，以耳代目，把他刻的字，統都磨掉，就請丁拔貢去刻了。他生平還沒遇到過這樣的難堪，面子上很有點下不去。心想：我和丁可鈞，都是刻的丁龍泓、黃小松這一派，為什麼姓丁的刻得對，我就不對了呢？轉念一想，自己刻的印章，王湘綺倒很賞識，丁拔貢說的，也許是江湖上的生意訣，未必算做真是非，也就不去與之計較。他後來給自己的印譜題跋，曾有兩句話說：「人譽之，一笑；人罵之，亦一笑。」又題畫馬的詩，有句說：「論長說短任人狂，呼馬為牛也不妨。」還自己刻了兩方印章：一是「何要浮名」；一是「心之所安」。他在詩稿上也題過兩句詩：「誹譽百年誰曉得？黃泥堆上草蕭蕭。」這都是他自知甘苦，不計毀譽的表示。他不但刻印如此，作畫、作詩文，也無不如此。

借山而居

有一個江西籍的鹽商，住在湘潭縣城內，是個小財主。遊了衡山七十二峰，認為是天下第一勝景，想請人畫個南嶽全圖，作為遊山的紀念。光緒二十六年（西元一九○○年庚子），齊白石三十八歲時，朋友介紹他去應徵，他很經意地畫了六尺中堂十二幅。鹽商本是不懂得畫的，講究著色特別濃重，以為著色越濃，顯得氣派越大。他迎合鹽商的心理，每幅都是畫得重巒疊嶂，望去一片濃翠欲滴，十二幅畫，光是石綠一色，足足用了二斤。鹽商看了，十分滿意，連聲說好，送了他三百二十兩銀子的潤筆錢。在那時，三百二十兩銀子是個了不起的數目。人家看他一下弄到這麼許多錢，都像猛吃一驚似的說：「這還了得，畫畫真可以發財啦！」他賣畫的名聲，就更大了起來。他這次給鹽商畫畫，得到這樣成績，卻並不自滿，仍是很謙虛的，曾有詩說：「小技羞人忌自誇，久將心事付桑麻。」事後還對人說：「這種畫法，簡直是大大的笑話，名和利，原是蒙得來的。」

這幾年，他家裡添了好多人口。住的星斗塘老屋，房子原本很小，顯得更見狹窄。他拿到三百二十兩銀子的潤筆錢後，就想另找一所住房，住得寬展一些。離白石鋪不遠的獅子口，在蓮花寨下面，有所梅公祠，連同附近幾十畝祠堂的祭田，正在招人典租，索價八百兩銀子。他想把它承典過來，卻沒有這些銀子，只典房屋，不典祭田，又不能辦到。正在為難的時候，恰巧他有一個朋友，是種田

的，小時候，兩人一起上山砍柴，放過牛，感情一向很好，願意和他合夥。於是他出三百二十兩，典住祠堂房屋，他的朋友出四百八十兩，典種祠堂祭田。事情辦妥，他就同他的妻子，帶著他們兩個兒子，兩個女兒，搬到梅公祠去住。他有詩說：「樵歌牧笛當年侶，勸我蓮峰著草堂。」記的是這位種田朋友，幫助他典房的事。他離開星斗塘時，對於從小生長的地方，總不免有些留戀之意。直到他老年，還畫過一幅「星塘老屋圖」，題詩道：

亂離身世任浮沉，久矣輕帆出故林。
難忘星塘舊茅屋，客鄉無此好桐陰。

過一首詩：

蓮花寨離餘霞嶺，有二十來里地，一望都是梅花。他把住的梅公祠，取名為「百梅書屋」。他做

最關情是舊移家，屋角寒風香徑斜。
二十里中三尺雪，餘霞雙展到蓮花。

還有一首〈憶梅〉的詩說：

看花不怕天寒冷，我是山梅舊主人。

忘卻黃昏不歸去，百梅祠外雪紛紛。

梅公祠邊，梅花之外，他從星斗塘移來了許多木芙蓉，化開時好像鋪著一大片錦繡，好看得很。

他離鄉以後，回想那時的故居，曾題過一首〈歸夢〉的詩，說：

晨露替人垂別淚，百梅祠外木芙蓉。

廿年不到蓮花洞，草木餘情有夢通。

梅公祠內，有一點空地，他添蓋了一間書房，取名「借山吟館」。種了幾株芭蕉和許多葵花。芭蕉到了夏天，綠蔭蔭地映得幾席生涼意，尤其是秋風夜雨的時候，葉子瀟瀟簌簌地響著，助人的詩思不少。他有句云：「蓮花山下窗前綠，猶有挑燈雨後思。」他題的〈葵花〉詩說：

一痕初月黃昏後，傾盡葵花日不知。

落葉西風青石鋪，傷根久雨百梅祠。

他還種了不少瓜茄黍稷之類，成為作畫的題材。畫上的題辭嘗云：「此瓜，南人稱之曰南瓜，其味甘芳，豐年可作菜食，饑年可作米糧，春來勿忘下種。」又云：「借山吟館主者齊白石，居百梅書屋時，牆角種粟，當作花看。」他是來自田間，終不忘掉他的農家生活，在他題畫的辭句中，可以見得他真摯的感情。因為梅公祠前後左右，花木扶疏，一年四季，鳥聲不斷，他也寫了一首詩道：

隔院黃鸝聲不斷，暮煙晨露百梅祠。
中年輕鬢未成絲，斗酒微醺歡樂時。

這詩很可以看出他恬適的情致。這一年，他在借山吟館裡，除了畫畫刻印章，就讀書學詩，作的詩，有幾百首之多。

他搬到梅公祠後，因為離星斗塘不過五里來地，並不太遠，常同他的妻子到星斗塘去看望他的祖母和父親母親。孩子們更是跑來跑去。他祖母和父母親，也常到梅公祠去玩。一家人雖是住在兩處，倒和聚在一起差不多。從梅公祠到星斗塘，沿路水塘內種的都是蓮，到荷花盛開時，一路風來，香氣撲鼻。他做過一首題為〈感往事〉的詩，說：

人生能約幾黃昏，往夢追思尚斷魂。

五里新荷田上路，百梅祠到杏花村。

他在梅公祠門前的水塘內，自己也種蓮。夏末秋初，結的蓮蓬很多，在塘邊用稻草搭蓋了一個棚子，囑咐他兩個兒子，輪流去看守。那年，他長子良元十二歲，次子良黼六歲。兄弟倆平日上山去砍柴，跟他幼年時一樣，砍得倒很起勁。他說：「窮人家的孩子，總是手腳勤勞些的好。」他常常這樣教育孩子。

住在梅公祠後，比在星斗塘時，光景好得多了。他畫了一幅「借山吟館圖」，朋友問他：「借山」兩字，是什麼意思？他說：「意思很明白，山不是我所有，不過借來娛目而已！」他因為梅公祠房屋是典來的，典期屆滿，仍須交還給人家，不能算是自己所有，所以取了「借山」這個名目。畫的這幅圖，是留作將來紀念的。他在十多年後，寫過一首詩：

吟聲不斷出簾櫳，斯世猶能有此翁。

畫裡貧居足誇耀，屋前猶有舊鄰松。

說是「題借山圖」的。

第二年（西元一九○一年辛丑），他三十九歲，朋友介紹他到湘潭縣城裡，給內閣中書李家畫像。這位李中書，名叫鎮藩，號翰屏，是個傲慢自大的人，向來是誰都看不起的。他以為這樣一個有名的狂士，絕難相處得好，只能就畫論畫，別的就談不到的了。不料李中書一見他面，談得卻非常之好，而且還彬彬有禮，絲毫沒有擺出倨傲的架子。他倒有點奇怪了，想不出是什麼緣故。經過打聽，原來另有一位內閣中書蔡毓春，號救功，是王湘綺的內弟，和李中書是同寅，曾對李中書說過：「國有顏子而不知，深以為恥。」蔡中書這樣恭維他，李中書也就對他另眼相看了。

那年十二月十九日，祖母故去了。他幼年多病，祖母常背著他下地做活，在窮苦無奈之時，祖母又常餓著肚子，留下東西給他吃。他想起這些情景，心裡當然悲痛得很。這是他祖父逝世後，又遭遇到的一次重大刺激。

初作遠遊

　　光緒二十八年（西元一九〇二年壬寅），齊白石四十歲。四月初四日，他的妻子又生了個男孩，這是他的第三子，取名良琨，號子如。他的朋友夏午詒秋天來信，請他去西安，教如夫人姚無雙學畫。夏午詒是戊戌科的翰林，這時，隨其父、陝西藩台夏時任住。知道他是靠作畫刻印的潤資度日的，夏午詒把束脩和旅費都匯了給他。郭葆生也在西安，怕他不肯遠行，寄了一封長信來，勸他「關中夙號天險，山川雄奇。收之筆底，定多傑作。兄仰事俯蓄，固知憚於旅寄，然為畫境進益起見，西安之行，殊不可少」。他在四十歲以前，沒曾出過遠門，來來往往，都在湘潭附近各地，偶或才到長沙省城。而且每到一地，也不過稍作勾留，少則十天半月，多則三五個月，得到一點潤筆的錢，就拿回家去，奉養父母，撫育妻子。他向來不希望發財，只圖糊住一家老小的嘴，於願已足，並不作遠遊之想。這次接到夏午詒、郭葆生兩人先後來信，朋友們這樣的敦促，也就不免怦怦心動。便和父母商量好了，於十月初旬，辭別家人，動身北上。他這次是初作遠行，少不得預備些行裝，他一向是儉省的，只置備了一條藍布面的棉褥子。後來屢次出門，就作為行李中的要件，總是帶之同行。定居北京後，他還日常用著，一直用了三十來年，還不肯輕易丟掉。

　　有一個十三四歲的小姑娘，天資很聰敏，想跟他學畫，他因為要遠遊，不能答應。小姑娘寫信向

他表示：「俟為白石門生後方為人婦，恐早嫁有管束，不成一技也。」他看她很有志氣，在動身到西安之前，特地去跟她話別，做了兩首詩送給她。有句云：「鼠尾麝煤情太薄，為君實下淚三升。」又云：「王叟三千門下士，不聞多藝女侯芭。」想不到小姑娘在他回家之前，竟已死了，竟不能再見他非常遺憾。後來又做了兩首悼念的詩：

放下繡針申一指，憑空不語寫傷心。
最堪思處在停針，一藝無緣淚滿襟。

傷心未了門生願，憐汝羅敷未有夫。
一別家山十載餘，紅鱗空費往來書。

他到了晚年，有時還想起此事，說他生平文字藝術知己，一個一個都在他腦中盤旋，這位小姑娘，確也是其中的一個。那時，水陸交通很不方便，長途跋涉，走的很慢。他卻趁此機會，添了不少畫料。每逢看到奇妙景物，就畫上一幅。到此境界，才明白前人畫譜，造意佈局和山的皴法，都不是向壁虛造，沒有根據的。他在中途畫了很多，最得意的有兩幅。一幅是路過洞庭湖，畫的是《洞庭看日圖》，他六十歲後補題了四首詩：

往餘過洞庭，鯽魚下江嚇。

浪高舟欲埋，霧重湖光沒。

霧中東望一帆輕，帆腰日出如銅鉦。

舉篙敲鉦復住手，竊恐蛟龍聞欲驚。

湘君駕雲來，笑我清狂客。

請博今宵歡，同看長圓月。

回首二十年，煙霞在胸膈。

君山初識余，頭還未全白。

一幅是快到西安之時，畫的是《灞橋風雪圖》，他也題過一首詩：

名利無心到二毛，故人一簡遠相招。

這兩幅圖，他都列入《借山吟館圖卷》之內。還有一方石章，刻的是「曾經灞橋風雪」，是他初赴西安，路過灞橋時刻的。

蹇驢背上長安道，雪冷風寒過灞橋。

他到西安，已是臘月中旬了。見著夏午詒，又會到了郭葆生。張仲颺也在西安，還認識了一位長沙人徐崇立。夏午詒的如夫人姚無雙，跟他學畫，進步得很快。他覺得門下有了這樣一個有天才的女弟子，很是高興，自己刻了一方「無雙後游」的石章。他在夏午詒家教畫餘閒，常同幾位老友，遊覽西安附近名勝。碑林、雁塔坡、牛首山、華清池等許多古跡，都遊遍了。在快要過年的時候，夏午詒介紹他去見陝西臬台樊樊山。這位樊臬台，名增祥，號雲門，湖北恩施人，是當時的名士，又是南北聞名的大詩人。他刻了幾方印章，帶了去，想作為見面的禮品。到了臬台衙門，因為不懂得衙門裡的陋規，沒有遞上「門包」（那時官署中的傳達，收受賄賂的名稱，成了公開的祕密），「門上」（即傳達）不給他通報，白跑了一趟。夏午詒跟樊樊山說了，才見著了面。樊樊山收了他刻的印章，送了他五十兩銀子，作為刻印的潤資。又給他訂了一張刻印的潤例：「常用名印，每字三金。石廣以漢尺為度，石大照加。石小二分，字若黍粒，每字十金。」親筆寫好了，交給了他。在西安的許多同鄉，見到臬台這樣抬舉他，認為是大好的進身之階，都來向他道喜，他覺得非常可笑。他的朋友張仲颺對他說：「機會不可錯過。」勸他直接去走臬台門路，不難弄到一個很好的差事。他在畫幅上題了幾首

國畫大師齊白石的一生　92

詩，表明他是不肯依附人勢的。他題〈藤花〉云：

柔藤不借撐持力，臥地開花落不驚。

又題〈臥地秋花〉句云：

花肥莖瘦腰無力，不借撐持臥地開。

又題〈缽菊〉詩云：

揮毫移向缽中來，料得花魂笑口開。
似是卻非好顏色，不依籬下即蓬萊。

又刻了一方「獨恥事干謁」的石章。他以為一個人要是利慾薰心，見縫就鑽，就算鑽出了名堂，這個人的品格，也就可想而知了。

載得清名而歸

齊白石在西安住了三個來月，已是第二年（西元一九○三年癸卯）的春天。夏午詒的父親夏時，升任江西巡撫，要進京陛見，全家都得同行，邀他一起前去。樊樊山告訴他，五月中也要進京，慈禧太后喜歡繪畫，宮內有位雲南籍的寡婦繆素筠，專替太后代筆，吃的是六品俸，打算在太后面前保舉他，也許能夠弄個六七品的官銜。他笑著回答：「我是個沒見過世面的人，怎麼能去當內廷供奉呢？」

他沒有別的奢望，只想賣賣畫，刻刻印章，憑著一雙勞苦的手，積蓄得三二千兩銀子，帶回家去，夠他一生吃喝，也就心滿意足了。夏午詒說：「京城是個人海，遍地有的是銀子，有本領的人，俯拾即是，三二千兩銀子，算得了什麼？瀕生當了內廷供奉，照常可以在外頭掛了筆單，賣畫刻印。有了供奉頭銜，姓名就像貼上了金，京城裡準能轟動一時，還怕不夠一生吃喝的嗎？」他聽這些都是官場口吻，不便介面，只好相對無言了。他畫了兩幅菊花，各題一詩。一幅畫的是〈臥開菊〉，題詩道：

寒香秋後人方覺，腐盡蓬蒿一丈高。

休笑因何臥地苗，大風吹不折花梢。

一幅畫的是《小竿撐菊》，有句云：「種花不必高三尺，高轉多危撐亦難。」這些詩暗示了他不願往上爬的意思。他在離開西安之前，又去遊了一次雁塔，題了一首詩：

長安城外柳絲絲，雁塔曾經春社時。
無意姓名題上塔，至今人不識阿芝。

他不喜歡出風頭，在這首詩裡，說得也是很透徹的。

三月初，他隨同夏午詒一家，動身進京。路過華陰縣，登上了萬歲樓，面對華山，看了個盡興。到晚晌，他在燈光下，畫了一幅《華山圖》，題詩道：

一路桃花，連綿不斷，長達數十里。風景之美，真是生平所僅見。

仙人見我手曾搖，怪我塵情尚未消。
馬上慣為山寫照，三峰如削筆如刀。

他老年定居北京以後，常到西山一帶去遊覽，想起了當年華山風景，又補題過兩首詩：

老年看西山，眼底桃花謝。

自笑惜花情，無復華陰夜。

中年長安遊，佳景初驚訝。

積雪堆華山，桃灼華山下。

渡了黃河，在弘農澗地方，遠看嵩山，另是一種奇景。他向旅店借了一張小桌子，在澗邊畫了一幅《嵩山圖》。這圖後來給他的門人雪厂和尚臨了一通，他在雪厂畫上題道：

看山時節未蕭條，山腳橫霞開絳桃。

二十年前遊興好，弘農澗外畫嵩高。

這兩幅圖，都收在他的《借山圖卷》之內。在漳河岸邊，他從水裡拾得一塊長方形的東西，顏色像磚，質地卻像石頭，原想取來磨磨刻字用的。到邯鄲縣住宿時，仔細一看，乃是塊漢磚，銅雀台遺物。他無意間得此希見珍品，真是喜出望外。曾有句云：「最難函谷騎牛去，那更漳河跨馬來。」詩後自注：「由長安轉京華，道出漳河，於馬上見淺水微波，露石一角，宿邯鄲，磨洗之，知銅雀磚

也。」據他說，民國初年，家鄉兵亂，給土匪搶了去。他也寫過詩道：

囊底空空對客慚，牛衣猶在可供探。

不應掠去銅台瓦，我固清貧君過貧。

掠其所愛，他是很痛惜的。

他進了京城，住在宣武門外菜市口北半截胡同夏午詒家。每天教姚無雙學畫以外，應了朋友的介紹，賣畫刻印章，倒也不斷有點收入。閒暇時候，常去逛琉璃廠，看看古玩字畫。有時也到前門大柵欄一帶，聽聽四喜、三慶京班的戲。認識了湘潭同鄉張翊六，號貢吾；衡陽人曾熙，號農髯；江西人李瑞荃，號筠庵；其餘還有不少的新知舊友，常在一起遊宴，客中很不寂寞。不過夏午詒家來往的，有許多是勢利的官場中人，他是不願意去接近的。他剛認識曾農髯時，以為也是一個勢利人，囑咐夏午詒家門房，來時說他有病，不能會客。曾農髯幾次都沒見著，有一次，不待通報，直闖了進去，連聲說：「我已經進來了，你還能不見我嗎？」他無法再躲，只得延見。曾農髯原也是個風雅之士，兩人氣味倒很相投，以後就成為莫逆之交。三月三十日那天，夏午詒同楊皙子等發起，在陶然亭餞春，到了不少詩人，他畫了一幅《陶然亭餞春圖》。楊皙子是他湘潭同鄉，單名一個「度」字，也是王湘綺的門生。他做過一首詩，寄給他在西安認識的朋友樊樊山，中有四句說：「陶然亭上餞春早，晚鐘

初動夕陽收。揮毫無計留春住，落霞橫抹胭脂愁。」就是說的那年他畫《餞春圖》的這回事。

到了五月裡，他聽說樊樊山已從西安啟程，怕樊山來京以後，保舉他去當內廷供奉，侯門一入，尚且深如海；何況是宮門！進去後勢必更難脫身。因此，想趁樊山未到之先，離京南下，就向夏午詒說：「離家半年多，著實有點思鄉之念，打算出京回家去了。」午詒勸他不要走，他堅決不肯再留，只得說：「既然留你不得，只好隨你的便！我想替你捐個縣丞，指省江西，家嚴馬上就要到任，你去也可以立刻上任，倒是一椿好玩的事。縣丞雖是微秩，究屬是朝廷的命官，慢慢地磨上來署個縣缺，是並不難的。況且我也要到江西去的，替你打點打點，多少總有點照應。」他說：「我哪裡會做官！你的盛意，我只好心領而已。我如果真的到官場裡去混，那我簡直是受罪了！」夏午詒看他意志一點沒有猶豫，知道他是絕不會幹的，也就不再勉強，把捐縣丞的錢，送給了他。他得了這些錢，連同在西安、北京賣畫刻印章所得的潤資，一共有二千多兩銀子。他在北京臨行之時，買了些京裡的土產，預備回家去送親友。又在李玉田筆鋪，定製了畫筆六十支，每支上面，挨次刻著號碼，自第一號起，至第六十號止，刻的字是：「白石先生畫筆第幾號。」當時有人說：「不該自稱先生，這樣的刻筆，似乎近於狂妄。」他說，從前金冬心就曾自己稱過先生，有例在先，不能說他刻的不對。在他出京後不久，樊樊山也到了京城，聽說他已走了，對夏午詒說：「齊山人志行很高，性情卻有點孤僻啊！」他這一次遠遊，放棄了做官的機會，可算是載了清名而回去的。他曾有題〈畫菊〉的詩道：

窮到無邊猶自豪，清閒還比做官高。

歸來尚有黃花在，幸喜生平未折腰。

又有一詩：

愛菊無詩自取嘲，長安人笑太無聊。

花能解語為吾道，好在先生未折腰。

他在中年以後，雖和當時的士大夫階級常相往來，但對於官僚，是不願去趨附的，所以他說，即使「窮到無邊」，也絕不肯「折腰」。他另有一首題〈雁來紅〉的詩說：

四月清和始著根，輕鋤親手種蓬門。

秋來顏色勝蓬草，未受春風一點恩。

（原注：北地春日寒不生草）

又題〈缽中花〉云：

數畝香秔滿院麻，老農身世未應嗟。

受人恩即多拘束，籠鳥朝官缽裡花。

可見他是不願受人之恩，主張自食其力。憑著自己的勞動謀取生活，雖很辛苦，卻是覺得非常愉快。

他出京後，從天津坐海輪，過黑水洋，到上海，再坐江輪，轉漢口，回到家鄉，已是三伏炎天了。他從四十歲起，至四十七歲止，這八年中，出過五次遠門，是他晚年時常談起的所謂「五出五歸」。這次遠遊西安、北京，繞道天津、上海回家，是他五出五歸的一出一歸，也就是他出門遠遊的第一次。那時，同他合資典租梅公祠祭田的那位朋友，想要退田。跟他商量，他在帶回家的二千兩銀子中，拿出四百八十兩給了朋友，以後梅公祠的房子和祭田，統都歸他承典了。他回鄉以後，仍和舊日師友常相晤敘。作畫吟詩刻印章，是每天的日課。胡沁園見了他畫的《華山圖》，很為賞識，拿來一把團扇，叫他縮寫在扇面上。他很經意地畫了，還題上一首詩：

看山須上最高樓，勝地曾經且莫愁。

碑底火殘存五嶽，樹名人設過青牛。

日晴合掌輸山色，雲近黃河學水流。

歸臥南衡對圖畫，刊文選笑夢中遊。

胡沁園笑著說：「讀萬卷書，行萬里路，你做到了第二句，慢慢地再做到第一句，那就更好了。」這句話，是勸他再多讀點書的意思。

王門三匠在南昌

齊白石自經張仲颺介紹，拜了王湘綺為師，王湘綺因他有志向學，倒也刮目相看。張仲颺此時已從西安回來，和他仍是不斷見面。他四十二歲那年（西元一九〇四年甲辰）的春天，他和張仲颺往遊南昌，是應王湘綺的邀約同去的。從漢口坐江輪東行，路經小姑山，在船中畫了一幅小姑山的側面圖。在九江登岸，先去遊了廬山，又畫了幾幅廬山的風景。到了南昌，他同張仲颺就住在王湘綺的寓所。南昌的名勝，城內有百花洲，城外有滕王閣，離得都不太遠，他們常去遊覽。王湘綺另有一個門生衡陽人曾招吉，原是銅匠出身，此刻也在南昌，常到王湘綺寓中來閒談。彼此都是同門，一見就如舊識。王湘綺門下，有銅匠出身的曾招吉鐵匠出身的張仲颺和木匠出身的齊白石，人稱「王門三匠」。這「王門三匠」的名聲，跟著王湘綺的交遊遍天下，遠近皆知。曾招吉少時用功自修，文筆倒還很好，又喜研究科學。那時由王湘綺介紹，在江西巡撫夏時那裡試製空運大氣球，預備試驗成功，開廠製造。王湘綺叫他和張仲颺參加這個計畫。曾招吉的大氣球，說是能坐兩個人，在天空中飄行，試驗過好幾次，放了上去，一忽兒就掉到水裡去了。這「王門三匠」中的銅匠和鐵匠，性情原不與他一樣。曾招吉平常日子，總是穿著一雙高腰的緞面官靴，走起路來，慢條斯理地邁著鴨子式的八字方步，好像非如此，就不能表示出畫，也就無形解消。一班喜說風涼話的人就都作為笑談。開廠的計

自己是個會作文章的讀書人。張仲颺是個熱心做官的人，在大眾面前，往往放言高論，說些不著邊際的大話，自命為滿腹經綸，抱負不凡。這兩人的言行，仍是喜歡談起的。南昌是江西省城，大官兒不算少，欽慕王湘綺的盛名，常去登門拜訪。張仲颺和曾招吉周旋其間，認識了不少闊人。他是向來怕和官場接近的，看見官兒來了，就躲往一邊，避不出見。張、曾兩人常常笑他是個怕見官面的鄉巴佬，他也熟悉銅匠和鐵匠，認識他這個木匠的，卻是不多。張、曾兩人常常笑他是個怕見官面的鄉巴佬，他也常說，性不相近，勉強不得。在這次從南昌回家，路過九江時，他寫了一詩道：

潯陽江外有池塘，風過菰菱水有香。

羨汝閒閒鷗兩個，羽毛何必似鴛鴦。

他是把鴛鴦比作曾、張兩人，而把閒鷗比作自己的。

他們在南昌住過了夏，七夕那天，王湘綺在寓所，招集門下「三匠」，一起飲酒，食石榴。席間，談起了前幾天同遊滕王閣的事，並提議聯句。就首先唱了兩句：「地靈勝江匯，星聚及秋期。」

他們三個人想了半天，誰都沒有聯上，彼此面面相覷，覺得有點難乎為情。實則他們隨意聯上一句，並不是真不可能，只因王湘綺的詩，是主張漢魏的，格調力求高古，他們平日所哼的，都是從《千家詩》和《唐詩三百首》這兩部書上學到的一些皮毛，光會押韻調平仄，談不上什麼叫作格調，「三

匠」在老師面前，誰都不敢先開口。王湘綺是知道他們底細的，既然聯不上，也就不讓他們受窘，只得罷了。十多年後，他回憶舊遊，做了一首詩：

西山南浦今無恙，不見聯詩白髮翁。

揮筆難忘舊夢蹤，滕王閣上坐春風。

又有一詩道：

開圖面目真如此，是我烏絲歸看山。

星聚南昌舊夢酣，傷情南浦別時難。

自注：甲辰春，余侍湘綺師遊廬山。秋七夕，師於南昌邸舍，招諸弟子聯句，師首唱云云。

他作這兩首詩時，都已在王湘綺逝世之後了。

他在夏天，曾把所刻印章的拓本，呈給王湘綺評閱，並面懇做篇序文。就在七夕那天的晚上，王湘綺把作成的序文給了他。文中有幾句褒獎他的話，說是：「白石草衣，起於造士。畫品琴德，俱入名域，尤精刀筆，非知交不妄應。朋坐密談時，有生客至，輒逡巡避去，有高士之志，而恂恂如不能

言。」王湘綺把他的脾氣，寫得卻很確實。他原是不多說話的，嘗有句道：「客至終朝緘口坐，不關吾好總休論。」又有〈題古樹歸鴉圖〉云：

八哥解語偏饒舌，鸚鵡能言有是非。

省卻人間煩惱事，斜陽古樹看鴉歸。

到了中秋節，他才從南昌回到家鄉，這是他五出五歸中的二出二歸。回家以後，想起七夕在南昌，聯句沒有聯上，心裡總覺慚愧。他是一個有志氣爭取上進的人，凡事落在人後，就不肯心安理得，行若無事。想到作詩既不是容易的事，就應該多讀點書，把根基紮得實實的，才有做好的希望，光憑這一知半解，似乎相差太遠。因此，他把書室「借山吟館」中間的「吟」字刪去了，只名為「借山館」表示他不敢稱作詩人。他這樣腳踏實地勉勵自己，一生的學問事業，終於有了很大成就。

陽朔之行

光緒三十一年（西元一九○五年乙巳）七月中旬，汪頌年約齊白石遊桂林。他素知廣西的山水是天下著名的，桂林人也常自誇，得此機會，就欣然而往。汪頌年，名詒書，長沙人，壬辰科（光緒十八年）翰林，當時任廣西提學使。他進了廣西省境，所見奇峰峻嶺，層出不窮，果然目不暇接，心曠神怡。覺得畫山水的來到廣西，才算開了眼界，得有真趣。他從此畫出的山水，參用此行看到的景色，雅倩瀟灑，畫品益見高超，和一般畫家的死啃古人幾幅名作，自稱某宗某派的，大不相同。有人說他畫山水是「野狐參禪」，他做了一首詩回答：

逢人恥聽說荊關，宗派誇能卻汗顏，
自有心胸甲天下，老夫看慣桂林山。

又有一首題圖詩：

曾經陽朔好山無？巒倒峰斜勢欲扶。

一笑前朝諸巨手，平鋪細抹死工夫。

這是他譏笑那般沒曾見過真山真水，光知臨摹的人而說的。他到了桂林，獨秀山是常去遊覽的地方，嘗有句云：「一星燈火桂林殊。」自注：「桂林城內，有獨秀峰，峰上有燈樹，甚高，晚景蒼蒼時，燈如一星早出，眾星出，不可辨燈也。」又有詩云：

> 笑看獨秀如碑立，可惜周遭沒字痕。
> 只有晚風殘照候，一竿燈火亂星辰。

桂林的氣候瞬息多變，炎涼冷暖，捉摸不定。出門遊覽，最好把棉、夾、單三種衣服帶個齊全，才能適應天氣的急冷急熱。他有〈憶桂林往事〉的詩：

> 廣西時候不相伴，自打衣包備小遊。
> 一日扁舟過陽朔，南風輕萬北風裘。

詩後他又自注：「桂林無論冬夏，南風則燥，北風則寒。」說的倒不是過甚其辭。

他在桂林，把樊山在西安給他定的刻印潤例，托箋紙鋪和筆墨店掛了出去，另又掛了一張賣畫潤格。汪頌年替他宣傳了一番，生意居然很好，而刻印的收入，比賣畫進款還多些。他有一首紀事詩：

眼昏隔霧尚雕鎪，好事諸公肯出錢。
死後問心何值得，尋常一字價三千。

巡警學堂總辦蔡松坡看他賦閒無事，想請他出來幫著做點事。蔡松坡名鍔，寶慶人，在長沙耽過一時，和他相識，新從日本回國，在新派人物中是比較有點聲名的。託人去對他說，巡警學堂的學生，每逢星期日放假，常到外邊去鬧事，想請他在星期天去教學生們作畫，每月致送薪資三十兩銀子。齊白石說：「學生在外邊鬧事，在裡頭也會鬧事。萬一鬧出轟教習的事，把我轟了出來，顏面何存？還是不去的好。」那時教員稱作教習，三十兩銀子請個教習，是很豐厚的薪資，何況一個月只教四天的課，這是再優惠沒有的了。他堅辭不就，人都說他是個怪人。蔡松坡又想自己跟他學畫，他也沒有答應。事後他作過一首詩：

豎抹橫塗天不欺，雕蟲難許作人師。

豈知嶽麓山頭骨，貴出榕城並客時。

大概此詩是作於蔡松坡逝世之後。「榕城」是福建省城福州的別稱，因產榕樹而得名，他用來稱呼桂林，這是他記錯了。

有一位和尚，齊白石在朋友家裡，遇到過好幾次。自稱姓張，名中正，人都稱之為張和尚。說話是長沙口音，語氣很多可疑處，行動也不甚正常。他問和尚從哪裡來，往何處去？和尚總是閃爍其辭，不曾說出一個準地方，吞吞吐吐地「唔」了幾聲，他也不便再問下去了。和尚對他的感情，倒很不錯，託他畫過四條屏，送了他二十塊銀元。他打算回家的時候，和尚知道了，特來問他：「你哪天走？我預備騎著馬，送你出城去！」他覺得這位和尚待友真夠殷勤，只是不知道究竟是怎麼一回事。

問過民國初年，報紙上常有黃克強的名字，黃克強──黃興，是人人知道的。朋友問他：「你認識黃克強先生？」他說：「不認識。」又問：「你見過黃先生？」他說：「素昧平生，從未見過。」朋友笑著說：「你記得在桂林遇到的張和尚嗎？他既不姓張，也不是和尚，就是黃先生，為了革命改裝的。」他才恍然明白，難怪黃先生當年的來蹤去跡，不肯明言的。他在桂林和黃先生雖曾接近過一段時期，但以後卻始終沒再見過一面。

粵遊歸後

次年（西元一九〇六年丙午），齊白石在桂林過了年，打算要回家，畫了一幅《獨秀山圖》，作為此行紀念。畫成之後，題了一首七言絕句道：

穿洞登岩冬復春，人間無此最閒人。
寄言獨秀山頭月，今日先生太苦辛。

這圖，他也收入《借山圖卷》裡去。許多朋友，聽說他要走了，都留著他不放。他說回家去看看再來，寫了一首詩：

無羈老馬笑齊璜，公等雕籠意氣揚。
不信杜鵑啼破血，能言鸚鵡那思鄉？

他是把老馬、杜鵑比作自己，把鸚鵡比作一般做官朋友，雕籠是說名利羈身的意思。正想動身的

時候，接到他父親來信，說是他四弟純培，和他的長子良元，從軍到了廣東。兩人從來沒出過遠門，走時又沒有跟家裡人說明，家裡很不放心，叫他很快去追尋。他覺得事出突然，也有點忐忑不安，就辭別了汪頌年和別的朋友，取道梧州，往廣東而去。

他到了廣州，住在祇園寺廟內。探聽得這叔姪兩人，跟著郭葆生到欽州去了。郭葆生是郭葆生的親戚袁海觀，也是湘潭人，在廣東做兩廣總督。郭葆生原是個候補道，指省不久，就放了欽廉兵備道。欽廉是管轄欽州直隸州和廉州府兩屬而言，道台駐在欽州。他的四弟純培和他的長子良元，是郭葆生叫去的。叔姪兩人怕家裡人攔阻，不放遠行，所以瞞了人，偷偷地來到廣東。他知道了確訊，匆匆忙忙地趕了一千里的水陸路程，到了欽州。郭葆生很歡迎地笑著說：「我叫他們叔姪來到這裡，連你這位齊山人也請到了！」他說：「我是找他們來的，既已見到，家裡也就放心了。」郭葆生留他住下，叫如夫人跟他學畫。郭葆生也會畫幾筆花鳥，在廣東官場裡，有點畫名，求畫的人很多。他到了以後，郭葆生好像有了一個得力的幫手，所有應酬畫件，都叫他代為捉刀。他本來閒著無事，借此揮毫，作為消遣。在欽州住了幾個月，代筆的畫件，畫了不少。郭葆生送了他一筆相當豐厚的潤資，並把歷年收藏的許多名畫，取出來請他鑒賞。他揀選了八大山人、徐青藤、金冬心等幾個他向來欽佩的人的真跡，臨摹了一遍，倒也得益匪淺。到了秋大，他向郭葆生告別，訂了後約，獨自回到家鄉。這是他五出五歸中的三出三歸，也是他三次遊廣東的第一次。

他到家不久，得知他學雕花手藝的師傅周之美於九月二十一日死去了。他想起當年從師學藝的時

候，師傅處處關心他，照顧他，簡直把他當作親生兒子一般看待，把自己一生的雕花絕技，全套都教給了他，還時常在人前誇著說：「徒弟的本領，強過了我啦！」滿處去替他傳名。師傅對他深切的栽培，他念念不忘。只因連年在外奔波，相見的機會愈來愈少，他此次從廣東歸來，還沒和師傅見上一面，不料竟成長別。又想到師傅沒有後嗣，身後光景十分淒涼。他做了一篇〈大匠墓誌〉，到周之美家去哭奠了一場。

那時，梅公祠的房屋和祠堂的祭田，典期屆滿，人家要贖回去了。他在餘霞峰山腳下，茶恩寺茹家沖地方，買了一所破舊房屋和二十畝水田。茹家沖在白石鋪南面，相隔二十來里。西北到曉霞山，也不過三十來里。東面是楓樹坳，坳上大楓樹，足有百十來棵，都是幾百年前遺留下的。西北是老壩，又名老溪，是條小河，岸的兩邊，古松很多。他的房屋前面和旁邊，各有一口井。井邊種著竹子。房前的井，名叫墨井。這一帶在四山圍抱之中，風景很是幽美。只是地勢較為偏僻，他有〈老屋聽鸝〉的詩道：

音乖百囀黃鸝鳴，
斗酒雙柑老屋晴。
笑我買山真僻地，
十年不聽子規聲。

詩後附有自注：「自丙午新遷，老妻嘗云，來此不聞杜宇，已九年矣。」此詩作於他遷入此屋後

很久，大約在民國二三年間了。因為和楓樹坳相距很近，他有句云：「門前楓樹認荒莊。」又句云：「樓前秋色楓千本。」另有〈楓樹園野望〉的詩中有句：「行看種樹成青幛，卻憶移居未白頭。」他在房屋內外，又種了不少花木，從星斗塘移往梅公祠的好多棵木芙蓉，也都搬了來。後在民國初年，經過兵亂，家中的東西損失不少，惟有木芙蓉卻竟沒有受傷，他有詩云：

記得移家花並來，老夫親手傍門栽。
「借山」劫後非無物，一樹芙蓉照舊開。

此詩是他定居北京以後所作的。

他買了這所破舊房屋，把它翻蓋一新，取名為「寄萍堂」。堂內造了一間書室，名為「八硯樓」，是他遠遊時得來的八塊硯石，置在室中，取了此名。但名雖為樓，卻不是樓房。他有「寄萍堂」、「八硯樓」兩方印章，就是在那時刻的。這座房屋，是他畫了圖樣蓋成，前後窗戶，都安上了他從上海帶回來的細鐵絲紗，既透光，又通氣，夏天非常涼爽，蚊蠅又飛不進去，他很是得意，把它稱作「碧紗櫥」。布置妥當，遂於十一月二十一日，同了他的妻子帶著兒女們，從梅公祠舊居搬到了茹家沖新宅。十二月初七日，他的大兒媳生了個男孩，這是他的長孫，取名秉靈，號叫近衡。因為生在搬進新宅還不到一個月，又取了一個號，叫做移孫。

綠天過客

齊白石和郭葆生在欽州話別時，曾訂約次年再去。過了年（西元一九〇七年丁未），他又動身，坐轎到廣西梧州，再坐輪船，轉海道而往。到了欽州，郭葆生仍留著他教如夫人學畫，還兼給葆生代筆。住不多久，郭葆生要到肇慶公幹，邀他同去遊鼎湖山，觀飛泉潭。泉水像潑天河似的，傾瀉而下，聲音同打雷一樣震人耳膜。他在潭水底下站立了好久，清涼之氣，令人神爽。後來他給朋友在畫冊上題辭，曾用飛泉潭的景色寫了一首詩道：

造化可奪理難說，何處奔源到石巔。

疑是銀河通碧海，鼎湖山頂看飛泉。

在肇慶耽了幾天，又往高要縣，遊端溪，謁包公祠。他以為端溪是出產硯石著名的地方，很想買些帶回家去，但市上出售的，都是新售些，並無老坑珍品可買，只得罷了。

欽州轄界跟越南接壤，那年邊疆不靖，兵備道派兵巡邏。他趁此機會，隨軍來到東興。東興在北侖河北岸，隔了河，對面是越南的芒街。他走過了鐵橋，到達北侖河南岸，遊覽越南山水。野蕉數

百株，叢立成林，映得滿天都成碧色，人行其中，連影子都變作了綠顏色的。他畫了一幅《綠天過客圖》，收入《借山圖卷》之內，題了一首詩：

芒鞋難忘安南道，為愛芭蕉非學書。
山嶺猶疑識過客，半春人在畫中居。

他平生沒有到過外國，那年遊覽了越南芒街，可說是出了一次國境。

回到欽州，正值荔枝上市。沿路，他看了田裡的荔枝樹結著累累紅色的果子，非常好看。他向來沒有畫過荔枝，從此他把荔枝也入了他的畫了。曾有人拿了許多荔枝來，換了他的畫去。郭葆生說，這是很風雅的事。他也覺得挺有意思。另有一位歌女，羨慕他的畫，常常剝了荔枝肉給他吃。他有一首〈紀事〉詩：

客裡欽州舊夢癡，南門河上雨絲絲。
此生再過應無分，纖手教儂剝荔枝。

欽州城外有座天涯亭，他每次登亭遊眺，總不免有點遊子之思，曾經刻了一方「天涯亭過客」的

印章，聊以解嘲。他自春天到此，原本打算小住兩個月，就回家去。轉瞬之間，到了冬月，偶然又去

遊了天涯亭，懷鄉之念，油然而生，寫了一首詩：

看山曾作天涯客，記得歸家二月期。

遊遍鼎湖山下路，木棉十里子規啼。

郭葆生看他歸心如箭，不再強留，他就動身回鄉。到家已是臘鼓頻催的時節了。這是他五出五歸

中的四出四歸。

國畫大師齊白石的一生　116

重遊粵東

光緒三十四年（西元一九〇八年戊申），龍山詩社「七子」之一的羅醒吾，在廣東提學使衙門辦理文書的事情，約齊白石到廣東去玩。他便於二月間，動身到了廣州。原想略住幾天，轉道往欽州，羅醒吾勸他多留些時，他就在廣州住下，並掛出了潤格，仍以賣畫刻印為生。那時廣州人看畫，喜的是「四王」一派，對於他的畫法，不很瞭解，求他畫的人，也就很少。唯獨刻印，廣州人卻非常誇獎他的刀法，求他刻印的人，每天總有十來起。他的賣藝生涯，靠著刻印，倒也並不寂寞。羅醒吾是當時孫中山先生領導的同盟會會員，在廣州做祕密革命工作。此番在廣州見面，悄悄地把革命黨的情形，和自己的工作狀況，詳細無遺地告訴了他。並對他說：「必要時還得借重你，不知你能不能答應？」他說：「朋友之道，理應互相幫助，何況為了國事！只要力所能及，無不惟命是從，但不知要我辦的是什麼事？」羅醒吾說：「請你傳遞些文件。」他想，這倒不是難辦的事，只須機警地不露破綻，也就不至於發生問題的，當即一口答應了。從此，革命黨的祕密文件，需要傳遞，羅醒吾都交他去辦理。他是利用賣畫的名義，把資料夾雜在畫件之內，傳遞得十分穩妥。這樣的傳遞，每月並沒有多少次，所以始終沒露痕跡，倒也相安無事。

他在頭兩年，兩次來到欽州，吃著鮮荔枝，這次在廣州，又吃上了荔枝，比他在家鄉吃到的，嫩

而且腴，勝過不知多少倍。他常說，廣東的荔枝，真是水果中的第一俊品。題了兩首詩：

過嶺全無遠道愁，此行曾作快心遊。

荔枝日食三千顆，好夢無由續廣州。

論園買夏鶴頭丹，風味雖殊痂嗜難。

人世幾逢開口笑，紅塵一騎到長安。

隔了很多年後他還作過一首詩：

不過就荔枝來說，欽州產的，比廣州的還要勝過一籌。他每逢吃荔枝時候，總不免想起了欽州

為口不辭勞跋涉，願風吹我到欽州。

此生無計作重遊，五月垂丹勝鶴頭。

那年，他在廣州度過了夏天。到秋間，他父親來信叫他回去，他辭別了羅醒吾，回到家。住了沒

有多久，他父親叫他去接他四弟和他長子回家，他又趕到了廣東。

國畫大師齊白石的一生　118

他在廣州過了年（西元一九〇九年己酉），正月到欽州，郭葆生又留他住下，一直到了秋天，才同著他四弟和長子，別了郭葆生，往香港。在廣州到欽州的路上，看見人家住的樓房，多在山坳樹木深處，別有一種景趣。他晚年回想舊遊，寫了一首紀事的詩：

好山行過屢回頭，戊己連年憶粵遊。

佳景至今忘不得，萬山深處著高樓。

到了香港，換乘海輪，直達上海。住了幾天，正值中秋佳節，他想，遊山賞月，倒是一椿有趣的事。就帶著他四弟純培和他長子良元去蘇州。到蘇州時，天已快黑了，乘夜去遊虎丘。恰巧那天晚上，天空陰沉沉地，一點月光都沒有，大為掃興。那時蘇州街頭，專有人牽著驢、馬待雇的，他們雇了三匹馬騎著。他騎的是一匹瘦馬，走到山塘橋，不知怎的，馬忽受了驚，幾乎把他摔了下來，幸而韁收得快，沒有出危險。第二天，他們到了南京。他想去見當時的名書法家李梅庵（名叫瑞清），沒有見著，刻了幾方印章留下。在南京，逛了幾次名勝，就坐江輪西行。路過江西小姑山，想起在他四十二歲時畫過一幅《小姑山圖》，是側面的景色，此次在輪中，對著山的正面，畫了一圖。他到六十四歲時，從長沙回北京，又經過那裡，重新畫了一幅，題詩道：

往日青山識我無？廿年心與跡都殊。

扁舟隔浪丹青手，雙鬢無霜畫小姑。

回北京後，又補題了一詩：

昔年難捨出鄉關，海水波狂湘水間。

今日題詩在燕市，笑人不怪小孤山。

這幾幅圖，他都收入了他的《借山圖卷》之內。到九月間，他才回到了家。這是他五出五歸末一次。他從（西元一九〇二年壬寅）四十歲起，到（西元一九〇九年己酉）四十七歲，八年之間，走遍了半個中國。遊覽了陝西、北京、江西、廣西、廣東、江蘇六處的著名山水，沿路經過的省份，還不算在內。他到晚年，仍是時常對人說起。這五出五歸，對於他作畫刻印章風格的改進，大有助益。

姓名人識鬢成絲

胡沁園早先曾對他說過：「行萬里路，讀萬卷書。」他這幾年，路雖走了不少，書卻讀得不多。五出五歸之後，回到家來，自覺書底子還差得很，知道作詩作文章的難處，就天天讀些古文詩詞，想從根基方面，用點苦功。有詩道：

蟻鼠不來塵不到，借儂補讀少年書。

結茅岩上北堂居，林木蕭疏秋氣殊。

又答友人句云：「獨我於書少無分，青燈應笑白頭狂。」有時和舊日詩友，分韻鬥詩，刻燭聯吟，往往一字未妥，刪改再三，不肯苟且他有〈孤吟〉一首，寄給他的朋友道：

諸侯十載老賓客，蓑笠一朝存阿吾。

此口不吟無可語，任人竊笑以為迂。

饑腸索句苦中娛，世態深窺欲碎壺。

誰更不欺憔悴死，秋風聽葉賞心俱。

他是不做「諸侯賓客」，回來做他的「蓑笠阿吾」的。又有〈蕭齋閒坐〉一詩：

不作揚塵海島仙，結來人世寂寥緣。
苦思無事十年活，老恥虛名萬口傳。
茅屋雨聲詩不惡，紙窗梅影畫爭妍。
深山客少關門坐，老矣求閒笑樂天。

那時他閉門用功，倒也心曠神怡。他遠遊歸來，依然過的是農家生活，嘗有詩道：

出門兩腳轉如蓬，非為銅山訪鄧通。
十載家園總辜負，芋苗黃瘦蓼花紅。

又有一詩：

雕蟲只合老蒿藜，矮補茅簷舉手齊。

無害暮年真善計，牛欄還繞屋東西。

又有句云：「欲勸相將叱犢去，扶犁樂趣勝風流。」又刻了「以農器譜傳吾子孫」，「家在白雲嶺下」，「吾家衡嶽山下」等幾方印章，這都是他不忘其本的意思。他還有〈種菜〉詩道：

何肉不妨老無分，滿園蔬菜繞門青。

白頭一飽自經營，鋤後山妻手不停。

另有句云：「先人代代咬其根，種菜山園深閉門。」在他離家以後，直到晚年，時常想起當年家園種菜之事，有詩云：

久別倍思鄉，吟情負草堂。

飽諳塵世味，尤覺菜根香。

自掃園中雪，誰憐鬢上霜。

傷心娛老地，歸夢歎青黃。

又詩云：

手種新蔬青滿圃，冬天難捨其根。

何年能享清平福？著屐攜籃剪芥孫。

他種菜之外，又栽了很多果樹，也曾寫過不少的詩，其中有一首說：

刪除草木打虛花，卻笑平生為口嗟。

新種葡萄難滿架，復將空處補絲瓜。

當他種菜栽果樹時，他的兒孫等，都跟在後面，一起操作。他常把勤勞儉樸的道理教導兒孫，所以他的兒孫們，也都養成了吃苦耐勞的習慣。他嘗有詩云：

早起遲眠懶未能，百年居此只三分，

鄰翁福厚終朝睡，好在無人識姓名。

這詩，他詠的是「木床」，另有句說：「竊恐就棺他日苦，木床練習背皮來。」他不肯貪圖安

逸，到老一直如此。他還有一首詩，詩中有句道：「人生懶外有何事，斜日長繩繫住否？」用了這句

詩意，他又自己刻了幾方印章，如「癡思長繩繫日」、「要如天道酬勤」、「自強不息」、「君子以

自強不息」之類，常常以此自勉。

他早年作畫，是用《芥子園畫傳》作藍本，照了書本上的樣式，隨筆勾摹，只求形似，並無筆

法可言。但他作畫的基礎，卻是在那時打下的。拜了胡沁園為師後，胡沁園是畫工筆劃的，指點他畫

法，他用心鑽研，也就專畫工筆畫了。自從遠遊歸來，沿途飽覽風景，深得江山之助，又見到了不少

古今名人的手蹟，漸漸改用大寫意筆法。把遊歷得來的山水畫稿，重畫了一遍，編成《借山圖卷》，

題詩道：

自誇足跡畫圖工，南北東西尺幅通。
卻怪筆端洩造化，被人題作奪山翁。

詩後附有自注：「唐傳杜題借山圖詩云：『山本天生誰敢借，無端筆底奪天工。山翁是奪非緣

借，盡在揮毫一笑中。』」《借山圖卷》他一共畫了五十二幅，其中三十幅，後為友人借去未還，只

存了二十二幅，他向人談及此事，非常痛惜。他還有〈酬故人書題後〉的詩：

雞啼犬吠隔重圍，墨水爐煙畫掩扉。

余習未能除畫債，此心多病惡人非。

賣燈苦效冬心早，與語歡如季札稀。

且喜枝頭簷外鳥，有時飛去有時歸。

他那時所作的畫是很多的，所以他〈家山雜句〉詩中，有「兒輩不饑爺有畫」的話。他回家後的第二年（西元一九一○年庚戌），他的朋友胡廉石，把自己住在石門附近的景色，請王仲言擬了二十四個題目，叫他畫《石門二十四景圖》。他精心構思，很鄭重地換了好幾次稿，費了一百來天的時間，才把它畫成，交了去。朋友們見了，都說他遠遊歸來，畫的意境，比以前擴展得多了。但是也有很多人說他畫得比以前反而不好的，他有詩道：

峰高如削世間稀，木末樓居亦未奇。

何處老夫能得意，客遊歸後畫名低。

這雖是他的自嘲，也可見得當時的風氣。

以前他寫字，跟著胡沁園、陳少蕃，專學著何子貞的。在北京認識了李筠庵，學寫魏碑。李筠庵叫

他臨《爨龍顏碑》，他就一直臨到如今。他刻印章，原是取法丁龍泓、黃小松兩家的，此次回家後，

恰值黎薇蓀從四川辭官歸來，在黎薇蓀家裡，見到趙之謙的《二金蝶堂印譜》，借了來，用朱筆勾出。

和原來對照了一下，倒是一點沒有走樣。自此以後，他刻印章就改摹趙撝叔的一體了。他有詩紀事：

舊侶如雲散不逢，卜居徒近祝融鐘。
麓山無復尋碑夢，岩洞虛歡移樹傭。
身後友師金蛺蝶，眼前奴婢木芙蓉。
老天也遣憐愁寂，時有清風響古松。

詩有自注云：「黎薇蓀招遊麓山，有同遊者某，邀余明日渡河，同賞趙撝叔印譜。撝叔印譜，有二金蝶堂印，余私淑焉。」人家說他出了幾次遣門，不但作畫改變作風，連寫字、刻印，也都變了樣子，造詣更進了一層。

那年，黎薇蓀約他去遊天衢山，送他一首詩，有句說：「探梅莫負衢山約。」天衢山在湘潭城南五十二里。他回答了一首七律：

瀍西歸後得清娛，小費經營酒一壺。

宦後交遊翻似夢，劫餘身世豈嫌迂。

梅花未著先招客，桃葉添香不負吾。

醉矣欲眠詩思在，憐君閒與老農俱。

那年，黎薇蓀在嶽麓山下新造了一所別墅，取名「聽葉庵」，邀他去玩。他到了長沙，住在通泰街胡石庵的家裡。王仲言在胡石庵家坐館，胡仙甫也在省城，都是他的老朋友。黎薇蓀那時是湖南高等學堂的監督，高等學堂是湖南全省最高的學府，在嶽麓書院舊址。張仲颺在裡頭當教務長，也是他的熟人。他同黎薇蓀、張仲颺和胡石庵、王仲言、胡仙甫等遊山吟詩，有時又刻印作畫，舊友重逢，心情非常歡暢。

自從刻印的刀法改變以後，他又把漢印的格局，融會到趙撝叔一體之內。黎薇蓀大為稱讚，說是古樸耐人尋味。茶陵州的譚氏兄弟，是長沙城內有名的巨紳，十年前聽了丁拔貢的話，把他刻的印章，統都磨平了，當時他的顏面，真是丟的不輕。此刻譚氏兄弟懂得些刻印的門徑，知道丁拔貢的話，並不可靠，因此，把從前要刻的收藏印記，又請他去補刻了。同時，王湘綺也叫他刻了幾方印章。省城裡的人，頓時轟傳起來，求他刻印的人，接連不斷。他有過一句「姓名人識鬢成絲」的詩，

這是他比較今昔，不免有點牢騷之意。他常說：「人情世態，就是這樣的勢利啊！」

次年（西元一九一一年辛亥）春二月，譚延闓約他去給先人畫像，又來到長沙。在荷花池上，和譚延闓相見。譚延闓的四弟譚恩闓於前年八月故去，也叫他畫了一幅遺像。他用細筆，在紗衣裡面，畫出袍褂的團龍花紋，並在地毯的右角，畫上一方「湘潭齊璜瀕生畫像記」小印，這是他近幾年來給人畫像的記識。王湘綺也在長沙，他去訪候，並面懇給他祖母做墓誌銘。這篇銘文，後來由他自己動手刻石。清明後二天，王湘綺借瞿子玖家裡的超覽樓，招集友人飲宴，看櫻花海棠。寫信給他說：「借瞿揆樓，約文人二三同集，請翩然一到！」他接信後就去了。同座的人，除了瞿氏父子，尚有嘉興人金甸臣、茶陵人譚祖同等。瞿子玖名鴻璣，當過協辦大學士，軍機大臣。瞿子玖的小兒子瞿宣穎，號兌之，也是王湘綺的門生，和他是同門，那時還不到二十歲。譚祖同，就是譚澤闓。瞿子玖作了一首〈櫻花歌〉七古，王湘綺作了四首七律，金、譚兩人也都作了詩。他不便推辭，過了好多日子，才補作了一首〈看海棠〉的七言絕句。詩道：

往事平泉夢一場，師恩深處最難忘。

三公樓上文人酒，帶醉扶欄看海棠。

當日王湘綺在席間，曾對他說：「瀕生這幾年，足跡半天下，許久沒給同鄉人作畫了。今天集

會，可以畫一幅超覽樓禊集圖啦！」老師的吩咐，他當然滿口允承。但因他耽了不多幾天就回家了，圖卻沒有畫成。

連遭傷心事

齊白石五出五歸以後，並不再有遠遊之想。他〈寄寶覺禪林僧〉詩云：

波水塵沙衣上色，海山萬里送人還。

遍行世道難投足，既愛吾廬且息肩。

老比寒蟬聲欲斷，瘦如饑鶴命堪憐。

石泉笑我忙何苦，輸與高僧對榻眠。

另有〈畫蟬〉詩云：

好飲瀟湘水一瓢，因何年老喜遊遨。

借山不是全蕭索，猶有殘蟬咽亂蕉。

他在壬子那年（西元一九一二年），已是五十歲的人，感覺到老之將至，所以〈秋日山行〉的詩

131　連遭傷心事

中，有句說：「心事已如霜殺草，年光不似水回灘。」因為頻年作客在外，像萍飄似的，「萍翁」這個別號，就是那時取的。他〈畫老來紅〉詩道：

年過五十字萍翁，老轉童顏計已窮。
今日醉歸扶對鏡，朱顏不讓老來紅。

他住的茹家沖新宅，經他連年布置，倒也很有點規模。他學取了崇德橋附近一位老農的經驗，鑿竹成筧，引導山泉從後院進來，客到燒茶，不必往外汲水，很為方便。寄萍堂內一切陳設，連他作畫刻印的几案，都由他自出心裁，加工製成，大一半還是他自己動手做的。他有〈小園客至〉詩云：

經營身世合長嗟，舊友相逢強自誇。
夜讀百篇慚造士，春耕三畝亦農家。
筠籃沾露挑新筍，爐火和煙煮苦茶。
肯共主人風味薄，諸君小住看梨花。

又有〈閒立〉詩云：

晴數南園添竹筍，細看晨露貫蛛絲。

人叱木偶從何異，蹍到兒呼飯熟時。

他覺得奔波了半輩子，到這時，才算有了一個比較舒適的容身之所了。

在他五十一歲那年（西元一九一三年癸丑）的九月，他把歷年積蓄分給他三個兒子，讓兒子們自謀生活。那時，他長子良元年二十五歲，次子良黼年二十歲，三子良琨年十二歲。他的妻子因為良琨年歲尚小，就留在身邊，跟隨他們夫婦度日。長次兩子，雖仍住在一起，但各自分炊，獨立門戶。他長子良元在外邊做工，收入比較多些，糊口並不為難。次子良黼，只靠打獵為生，收入微薄，天天愁窮。十月初一日得了病，初三日曳了一雙破鞋，手裡拿著火籠，有氣無力地踱到他那邊來，烤著松柴小火，訴說窘況。當時他和他的妻子以為孩子是在父母面前撒嬌，並不在意。不料才隔五天，到初八日，良黼竟死了。他深悔急於讓兒子們分炊，致使次子窮愁而死。遭此意外，他心裡很是難過，做了一篇祭文，文內有幾句說：「幽棲虛堂，不見兒坐，撫棺痛哭，不聞兒應。兒未病，芙蓉花殘，兒已死，殘紅猶在。痛哉心傷！膝下依依二十年，一藥不良，至於如此！」他的文章，很有至情。

民國三年（西元一九一四年甲寅）雨水節前四天，他在寄萍堂旁邊，親自種了三十多株梨樹。蘇

133　連遭傷心事

東坡致程全父求果木的信說：「太大則難活，小則老人不能待。」他讀了這篇文章，心想：自己已是五十二歲的人了，種這梨樹，只怕等不到吃果子，人已沒了，未免有點感觸。做了一首詩道：

老讒一啖費經營，穩把煙鉏世味輕。
遍種園梨霜四角，只愁頭鬢雪千莖。
盜桃臣朔饑無補，懷橘兒郎壯可耕。
斛米若酬木竹石，十年腸裡作雷鳴。

詩後附有自注云：「東坡枯木竹石，月須米五斛，酒數升，以十年計，樊山先生為余評定畫價，嘗借用此事。」又刻了一方印章，文為「白樹梨花主人」。等到梨樹長大，他親眼見他結實，每只重達一斤，而且味甜如蜜。吃到自種的果子，未嘗不是一件快意之事。六年後，他在北京想起了梨樹，寫了一篇短文說：「老萍親種梨樹於借山館，味甘如蜜，重約斤許。戊己二年，避亂遠竄，不獨不知梨味，而且辜負梨花。」他畫梨花，常把這篇短文，題在畫上。

那年四月，他的六弟純楚死了，死時只有二十七歲。純楚一向在外邊做工，當年（西元一九〇八年戊申）他從廣東回家，曾戲為純楚畫了一幅小像，那時純楚才二十一歲。前年冬，純楚因病回家，病了一年多而死。死後，他作了兩首悼詩：

偶開生面戊中時，此日傷心事豈知？

君正少年堂上老，乃兄毛髮雪垂垂。

堂堂玉貌舊遺民，今日真殊往歲春，

除卻爺娘誰認得，天涯淪落可憐人。

他六弟純楚死後沒幾天，正值端陽節，他派人送信給韶塘胡沁園。送信人急匆匆地回報說，胡沁園故去已七天了。他聽了，真像萬箭攢胸，說不盡有多少痛苦。他自二十七歲時認識了胡沁園以後，得胡沁園的提攜，才能有今日的成就，飲水思源，抑制不住滿腔悲思。他參酌舊稿，畫了二十多幅畫，都是胡沁園生前賞識過的，親手把它裱好，裝在親自糊紮的紙箱內，送到胡沁園靈前焚化。同時又做了七言絕句十四首，詩道：

榴花欲著荷花發，聞道乘鸞擁旆旌。

我正多憂復多病，暗風吹雨撲孤檠。

此生遺恨獨心知，小住兼旬耐舊時。

書問尚呈初五日，轉交猶寄石門詩。

閒隨竹杖驚魚散，靜對銀甌聽鳥嘩。

夢也解尋行慣路，園亭池畔怯看花。

平生我最輕流俗，得謗由來公獨知。

成就聰明總孤負，授書不忘耦花池。

窮來猶執鞭遲，白髮恒饑怨阿誰。

自笑良家佳子弟，被公引誘學吟詩。

蘇家席上無門下，因喜停車長者風。

難得掃除無習氣，稱呼隨眾曰萍翁。

忌世疏狂死不刪，素輕餘子豈相關。

韶塘以外無遊地，此後人誰念借山。

興來嬉笑即揮毫，上口清茶勝濁醪。
我亦孤人無地著，紡車如海間兒號。

諸侯賓客舊相違，四十離鄉歸復歸。
一事對公真不愧，散人長揖未為非。

初逢事若乍同歡，與極看梅雪不寒。
一瞬卅年吾亦老，殘軀六月怯衣單。

往迎車使禮荒唐，喜得春風度草堂。
五百年來無此客，入門先問讀書房。

老來不足是吟哦，百事心灰兩鬢皤，
青案烏絲遺稿在，好詩應有鬼神呵。

廿七讀書年已中，顧余流亞盡魚蟲，

先生去矣休歡喜，懶也無人管阿儂。

學書乖忌能精罵，作畫新奇便譽詞。

惟有暮年恩拜厚，半為知己半為師。

又做了一篇祭文，一副輓聯，聯道：「衣缽信真傳，三絕不愁知己少；功名應無分，一生長笑折腰卑。」這副聯語，他自己說，雖是輓道的胡沁園，實際是他的自況。

乙卯（西元一九一五年）冬天，胡廉石把他前幾年畫的《石門二十四景圖》送來，請他題詩。他看黎薇蓀已有詩題在前面，就每景補題了一詩。他們湖南有一位前輩的畫家張叔平，單名一個「准」字，也會刻印章，是永綏廳人，道光己酉科的舉人，齊白石在黎薇蓀家裡，見過四幅畫，筆法很蒼少，曾經臨摹過一遍。丙辰（西元一九一六年）九月，他在茹家沖鄰居那裡，看見張叔平的真蹟很不健，卻只有題字，沒有款識，蓋的印章，也是閒章，不是名印。他借來臨摹，仔細辨認筆法、題字和印章，斷定是張叔平的手蹟，便在臨摹的畫幅上面，題了幾句。黎薇蓀的兒子戩齋，原是他的好友，常到他家，見了心愛，向他索取。他素知張叔平和戩齋的先輩文肅公是鄉榜同年，就把臨摹的四幅

畫，送給了戢齋。正在這時，忽得消息：王湘綺病故了，享年八十五歲。這又是他意外的一件刺激，專程去哭奠了一場。王湘綺在當時負文壇重望，人多以拜入門牆為榮。他經張仲颺介紹，雖亦名列王門弟子，卻始終不肯以此為標榜。郭葆生原是他很知己的朋友，起初也不知他是王湘綺的門生，在北京聽了王湘綺親口說起才知道，這就見得他的品格了。

他在家鄉賣畫刻印，衣食可以無慮，嘗有〈自嘲〉詩云：

富貴無心輕快人，亦非故遣十分貧。
五旬以後三年飽，不算完全餓殍身。

他是向來不作奢望，知足常樂的。另有〈大村〉詩云：

落日呼牛見小村，稻粱熟後掩蓬門。
北窗無暑南簷暖，一粥毋忘雨露恩。

又有〈小園看果木〉詩云：

野雀山狸慣一家，擾人雞犬覺聲嘩。
半春俗客亦無到，昨夜東風開李花。

他那時心境是很安閒的了，卻遭逢了一件掃興之事，說來倒也可笑。他作詩，只講性靈，不求藻飾，尤其反對模仿他人，搔首弄姿。這十年來，他喜讀宋人的詩，覺得宋人詩格輕朗閒淡，和他的性情很是相近。有時偶用宋人格調，隨便哼上幾句。只因不是去模仿，就沒有去做全章的詩，所哼的都是斷句殘聯。日子多了，積得有三百多句。不意在秋天，被人把詩稿偷了去。他悒悒寡歡，想這偷詩的人，一定是有掠美之意。他為此事，寫了兩首詩：

平生詩思鈍如鐵，斷句殘聯亦苦辛。
對酒高歌乞題贈，綠林豪傑又何人？

草堂斜日射階除，詩賊良朋影不殊。
料汝他年誇好句，老夫已死是非無。

作詩原是雅事，到了偷襲掠美的地步隨入惡道，難怪他耿耿於心了。那年，南北軍閥戰於湘潭，他住的茹家沖一帶雖未波及，但也受了點虛驚，他有「軍聲到處便淒涼，說道湘潭作戰場」的詩句。他次友人韻的詩，也有句說：「兵時草木疑堪歡，劫後池亭亦可憐。」從此以後，直到北洋軍閥垮臺，他的家鄉時常發生戰事，人民不斷遭災。

避亂北遊

齊白石在辛亥革命前後的七八年間，耽在家鄉，原有終老之意。不料革命並沒澈底成功，政治仍是一片污濁，軍閥連年混戰，附近土匪乘機蜂起，地方很不安靖。官逼稅捐，匪逼錢穀，老百姓忍著痛苦任其宰割，稍有違拒，巨禍立至，弄得食不安席，寢不安枕，沒有一天不是提心吊膽的苟全性命。民國六年（西元一九一七年丁巳）春夏間，又發生了兵事。湘潭城鄉，有碗飯吃的人，紛紛別謀避難之所。他有詩道：

誰家五代長毛狗，頃刻論功長百夫。
月黑龍鳴號夜烏，一時逃竄計都無。

那時鄉里人家，每戶都養著狗，聽到狗叫，就像得著警報似的，紛紛逃竄。他在畫的《狗子圖》上也曾題辭云：「昔人有遭遇得力於貓兒狗子，冬心先生詩云：『狗子貓兒可共居。』萍翁老年乃喜孤僻，以為狗子在六擾之內。然丁巳以來之湖南多搶劫，無論晝夜，聞犬吠即由屋後之門竄出，狗子之於余之功屢屢矣。」他正在進退兩難，一籌莫展的時候，接到樊樊山從北京寄來的信，勸他到京居

國畫大師齊白石的一生　142

住，賣畫刻印章，盡可自謀生活，比著在家鄉天天飽受驚恐總是好些。他迫不得已，聽了樊樊山的話。便辭別父母妻子，攜著簡單行李，獨自動身北上。

陰曆五月十二日到京。這是他第二次來到北京，住在前門外西河沿排子胡同阜豐米局後院郭葆生家。住了不到十天，恰逢「復辟」之變，北京城內，風聲鶴唳，一夕數驚。郭葆生對他說：「民國元年壬子正月，亂兵到處搶劫，鬧得很凶，此番變起，不可不加小心。」遂於五月二十日，帶著眷屬，到天津租界去避難，他也隨著去了。龍陽人易實甫，名順鼎，在樊樊山那裡和他認識，也是常到郭葆生家閒談，雖是初交，卻很投機。易實甫聽說他們要赴津避難，力勸不必多此一舉，走的那天，還派人來約齊白石到煤市街文明茶園聽鮮靈芝的戲，他只好寫了一封回信辭謝了。他們坐上火車，路過黃村、萬莊一帶，正值段祺瑞部將李長泰的軍隊和張勳的辮子兵打得非常激烈。火車到站，不敢停留，冒著戰火，直衝過去，僥倖沒出危險，平安到津。他有詩紀事：

七月玄蟬如敗葉，六軍金鼓類秋砧。

飛車親遇燕台戰，滿地弦歌故國心。

（按是年陰曆五月二十日，為陽曆七月八日）

到六月底，戰事結束，他又隨郭葆生一家，返回北京，住在延壽寺街炭兒胡同，也是郭葆生的

家。那裡同住的，有一人跟他相處得很不好，他就搬到宣武門外西磚胡同法源寺廟內，和楊潛庵同住。楊潛庵名昭俊，和他本是同鄉熟友。法源寺的住持道階和尚，俗姓許，湖南衡山人。早年也曾讀過書，二十歲上出的家，釋名常踐，「道階」是法號，又號曉鐘。因和「八指頭陀」寄禪和尚素有來往，自稱「八不頭陀」，這是一位交際很廣的有名高僧。他由楊潛庵介紹，又有同鄉關係，和道階朝夕相見，處得十分親密。張仲颺那時也在北京，住在閻王廟街，離得不遠，和他時常晤談。他有詩云：

折腰靖節已堪傷，乞米昌黎可斷腸。
自古詩人窮不死，客居能傍閻王。

張仲颺來京謀求差事，他的詩是指著這個說的。

他在琉璃廠南紙店，掛起了賣畫刻印潤格，生意清淡得很，終日在法源寺裡閒著無事，十分無聊。他寫了三首〈雜感〉詩：

大葉粗枝亦寫生，老年一筆費經營。
人誰替我擔竽賣，高臥京師聽雨聲。

禪榻談經佛火昏，客中無物不消魂。

法源寺裡鐘聲斷，落葉如山掩門。

八月京華霜雪天，稻禾千頃不歸田。

人言中將人中鶴，苦立難群我欲憐。

他生性雖不驕傲，卻也向不自卑，他題〈畫佛手柑〉的詩云：

買地常思築佛堂，同龕彌勒已商量。

勸余長作拈花笑，待到他年手自香。

他認為自己的作品，總有一天，能夠遇到識者的。那時，有一位在教育部任編審員的陳師曾，名衡恪，江西義寧人。祖父寶箴，號右銘，做過他們湖南撫台，官聲很好。父親三立，號伯嚴，別號散原，是當代的大詩人。陳師曾能畫大寫意花卉，筆致矯健，氣魄雄偉，在京裡很負盛名。在琉璃廠見著他刻的印章，大為讚賞，特到法源寺去訪他。兩人一見面，就交成莫逆。他在行篋中，取出《借山圖卷》，面請鑒定。陳師曾說他的畫格是高的，但還有個不到精湛的地方。題了一首詩給他，說：

曩於刻印知齊君，今復見畫如篆文。

束紙叢蠶寫行腳，腳底山川生亂雲。

齊君印工而畫拙，皆有妙處難區分。

但恐世人不識畫，能似不能非所聞。

正如論書喜姿媚，無怪退之譏右軍。

畫吾自畫自合古，何必低首求同群。

陳師曾之意，勸他自創風格，不必求媚世俗，這倒和他的素志是相同的。他常到陳師曾家去，陳師曾的書室，取名「槐堂」，他就成了槐堂的座上客。陳師曾向來主張畫要有性靈，有思想，有活動力，不能像照相那樣千篇一律，人云亦云。常說：「寧樸勿華，寧拙勿巧，寧醜怪勿妖好，寧荒率勿工整，純任無真，不假修飾，才能發揮個性，振起獨立精神，免掉輕美取姿，塗脂抹粉的世俗恆態。」他的畫自改用大寫意的筆法以後，已走上「純任天真、發揮個性」的路子，所以陳師曾說他畫格是高的。但是他那時刻的印章，仍是循規蹈矩，很為謹嚴。聽了陳師曾論畫的話，他把刻印章的作風也改變了，從此就「大刀闊斧」地直往直來。兩人談畫論世，越談越投契，交誼就愈來愈深。當時陳師曾住在西單牌樓庫資胡同，他每天晚上，總是挾了他畫的卷冊條幅之類，進

宣武門，到陳師曾家去，很謙遜地請求指教。陳師曾見他功力深厚，造型獨特，稱許他膽大筆健。他認為陳師曾確實懂得畫，是他的藝術知己。他有詩題陳師曾的畫道：

無功祿俸恥諸子，公子生涯畫裡花。

人品不慚高出畫，一燈瘦影臥京華。

他出京時又寫了一首詩：

塵世幾能逢此地，出京焉得不回頭。

槐堂六月爽如秋，四壁嘉陵可臥遊。

古人云：得一知己，可以無恨。他這次來到北京，得交陳師曾做朋友，確是他一生可紀念的事。

樊樊山是看得起他的詩的，他把詩稿送去評閱，樊山做了一篇序文給他，說：「瀕生書畫，皆力追冬心。今讀其詩，遠在花之寺僧之上，其壽門嫡派也。冬心自敘其詩云：『所好常在玉溪、天隨之間；不玉溪，不天隨，即玉溪，即天隨。』又曰：『俊僧隱流，鉢單瓢笠之往還，復饒苦硬清峭之思。』今欲序瀕生之詩，亦卒無以易此言也。冬心自道云：『隻字也從辛苦得，恒河沙裡覓鈞金。』」

凡此等詩，看似尋常，皆從劌心鉥肝而出，意中有意，味外有味，斷非冠進賢冠、騎金絡馬，食中書省新煮餡頭者所能知。唯當與苦行頭陀在長明燈下讀，與空谷佳人在梅花下讀，與南宋前明諸老在西湖靈隱、昭慶諸寺中，相與尋摘而品定之，斯為雅稱爾。」樊樊山並勸他把詩稿印出來。他很謙虛地做了一首詩：

苦心豈博時人笑，識字無多要作詩。

舊稿全焚君可知，饑蠶那有上機絲。

隔了十年，他才把詩稿付印，就是他最早印行的《借山吟館詩草》。是他親自手寫，石印印出的，收的詩不多。樊樊山是喜歡聽戲的，他那年在京，常同樊樊山一起聽戲消遣，出京時嘗有詩道：

劫灰餘得老樊在，聽雨瀟瀟獨閉門。

堂上歌聲可斷魂，燕京黯淡戰煙昏。

他這次到京，認識了不少人。除了易實甫、陳師曾和法源寺住持道階和尚三人外，又認識了凌植支、汪靄士、陳半丁、蕭龍友、姚茫父、王夢白和羅癭公、敷庵兄弟等。凌植支名文淵，江蘇泰州

人；汪靄士名吉麟，江蘇丹徒人；陳半丁名年，浙江紹興人；蕭龍友名方駿，四川三台人；姚茫父名華，貴州息烽人；王夢白名雲，江西豐城人；羅癭公名惇融，羅敷庵名惇曧，廣東順德人。凌、汪、陳、姚、王，都是畫家，羅氏兄弟是詩人兼書法家，蕭是名醫，也是詩人。又認識了一位和尚，是阜成門外衍法寺的住持，釋名瑞光，號雪庵，能畫山水，對他非常欽服。瑞光時常進城來向他請教，相交得很好。他有〈阜成門外衍法寺尋瑞光上人〉詩云：

今朝古寺尋僧去，相見無言將亂扪。

故我京華作上賓，農髯三過不開門。

自注：「前朝癸卯年，夏午詒請為上賓，曾農髯過訪再三，余以病卻。」瑞光後來拜他為師，他也認瑞光為可傳的弟子。據他對我說，他和我先君筼溪公見面，也是在那一年。先君和他都是受業於王湘綺的，神交多年，到此時才在易實甫家晤見，從此往來很密。揭陽人曾剛甫，名習經，是先君的好友，也能畫幾筆山水，由先君介紹，和他相識。說他的畫品詩格，都是別出蹊徑，不同凡俗，有「蹤跡天隨似較親，聲名白石儗差倫」等詩句。曾剛甫性情很傲岸，對人不輕許可，對他卻非常推重，人都說是很難得的。

那時，新交的朋友中，和他相處得很好的倒也不少。卻有一個自命科榜的名士，以為他是木匠

出身，生來就比人低下一等。在朋友家遇到，表面雖也跟他虛與周旋，眉目之間，終不免流露倨傲的樣子。這位名士非但看不起他的出身，常常在背地裡罵他，不是指斥他畫得粗野，就是譏笑他詩做得不通，簡直是說他一無可取，一錢不值。有時當了他面，故意的說：「畫要有書卷氣。肚子裡沒有一點書底子，畫出來的東西，俗氣熏人，怎麼能登大雅之堂呢！講到詩的一道，又豈是易事！有人說，自鳴天籟。這『天籟』兩字，是不讀書人裝門面的話，試問自古至今，究竟誰是天籟的詩家呢？」這幾句話，原是針對他說的，他豈有聽不懂話意的道理。只因文人相輕，古今通例，這位自稱有書卷氣的科榜名士，畫得本極平常，只靠科名賣弄身分。他想：自己認識的科甲中人，倒也很有幾位，像這樣的所謂「名士」，並不覺得物稀為貴。況且畫得好不好，詩通不通，誰比誰高明，百年後世，自有公評，何必爭此一日短長，顯得氣度不廣。他有〈北海晚眺〉詩云：

細數游魚過半百，清閒一輩要無能。

微名不暇與人爭，獨眺游瀾秋水澄。

又有〈棕樹〉詩云：

形狀孤高出樹群，身如亂錦裡層層。

任君無厭千回剝，轉覺臨風遍體輕。

又刻了一方印章：「君子之量容人」。在他晚年，我問過他幾次：「這位科榜名士，究竟是誰呢？」他總是微微地笑，始終沒說出姓名來。但他另有紀事詩云：

城南鄰叟才情惡，科甲矜人眾口喧。
作畫半生剛易米，題詩萬首不論錢。

又有一詩：

死後是非誰管得，尚憑筆墨最憐君。
百年以後見公論，玉尺量來有寸分。

似乎蛛絲馬跡，多少有點線索可尋。不過他既不肯指明是誰，這件公案，也只好付之傳疑而已。

那年六月，華北發生水災。他想回家，因水阻不能啟程。到了中秋節邊，聽說軍閥們又在湘潭縣屬熊家橋地方打起仗來，離他住的茹家沖很近。他心裡著實有點不放心，又不敢冒著戰火，回去看

看。他當時旅愁萬斛，無可排遣，做了一首〈枕上聞秋聲〉的詩：

容易秋風窗外鳴，嚴更五換睡難成。
夜長如歲年偏短，與我何干愁欲生。

又想起前數年遠遊剛回時候，在家鄉的情景，寫成一首〈觀魚〉的詩道：

丁巳年前懶似泥，杖藜不出借山西。
細看魚嚼桃花影，習習春風吹我衣。

此刻的家鄉，不知遭劫到了什麼地步，已沒有閒情逸致在京城留戀下去了。到九月底，聽說家鄉亂事稍定，遂出京南下。十月初十日到家，他家裡人避兵在外，尚未回來。茹家沖宅內，已被搶劫一空。他有詩紀事道：

佛家財寶五家通，離亂心情萬事空。
明月入窗如有意，照人一灶在廚東。

人失人得何彼此，一物豈橫胸次死。

猶有山間香意來，寒梅凌亂著花蕊。

他意境雖很曠達，對此劫後殘餘，不免觸目驚心，刻了一方「丁巳劫灰之餘」的印章，蓋在殘存的書籍字畫上面。還寫了一首〈昔感〉詩：

年少時和喜遠遊，故園景物懶回頭。

深林繞屋無驚雀，好紙如山每汗牛。

衰老始知多事苦，亂離翻抱有家憂。

相憐只有芙蓉在，冷雨殘花傍小樓。

另有〈題畫雛雞〉的詩道：

雛雞自有窠，野鳥亦有巢。

阿吾有山居，牛羊過後無蓬茅。

自經此次兵災，百業蕭條，他的賣畫生涯大受影響，他〈題畫藤〉的詩，說：

湘上滔滔好水田，劫餘不值一文錢。

更誰來買山翁畫，百尺藤花鎖午煙。

那年他的家鄉，遭受兵災是很慘的。

定居北京

民國七年（西元一九一八年戊午），軍閥們不知為了什麼名目，摩拳擦掌，好像又要動起手來。

齊白石處在這樣的環境，真是啼笑皆非。他寫給友人的詩說：

四顧萬方皆患難，諸君揮淚再思量。

下流不飲牛千古，自薦無漸士一長。

稻稿鄰猶關痛癢，城焚魚亦及災殃。

五洲一笑國非亡，同室之中作戰場。

那時湘潭附近，軍隊來來往往，也搞不清是誰的部下，來了就向老百姓要這要那，一批接一批的，同走馬燈似的，比上年更加紛亂得多。四鄉土匪趁此紛亂機會，明日張膽，橫行無忌。有的跟軍隊勾結上了，弄得兵匪不分。搶劫綁架，嚇詐錢財，幾乎天天都有所聞，稍有餘資的人，沒有一個不是栗栗危懼。他又有紀事詩兩首說：

草木疑兵曉露涼，卻從愁外憶詞場。
當年意氣全消卻，冷眼看人舉世狂。

自砍柴門未欲工，鶉衣敝褲往來通。
小籮剩得明朝米，鄰里尤窮喚富翁。

他因這幾年來，一家子吃得飽，穿得暖，生活比較好些，附近的壞人歹徒，看著就眼紅起來。

有人造了許多謠言，說：「芝木匠發了財啦！」一般心存忌嫉，幸災樂禍的人，也跟著起鬨，說：「芝木匠這幾年發了大財，油水很足，確有被綁票的資格啦！去綁他的票！」他聽了這些威嚇的話，不敢在家再耽下去。趁著鄰居們不注意的時候，悄悄地帶著家人，匿居在紫雲山下的親戚家裡。那邊地勢很偏僻，幾間矮小的茅屋，倒是個避亂的好地方。他住下以後，因離家不遠，惟恐被人發現，發生麻煩，就隱姓埋名，小心翼翼地時刻提防著。這種苦況，在他的詩草自敘中曾經說過：「風聲鶴唳，魂夢時驚。遂吞聲草莽之中，夜宿於露草之上，朝餐於蒼松之陰。時值炎夏，浹背汗流，綠蚊蒼蠅共食，野狐穴鼠為鄰。殆及一年，骨如柴瘦，所稍勝於枯柴者，尚多兩目，而能四顧，目睛瑩瑩然而能動也。」他又有詩說：

天光黯黯霧漫漫，幾處猖狂幾處殘。

安得老萍能變化，化為長劍滿湘南。

萍翁吚犢課耕歸，一粥關門未必非。

愁絕小樓居不得，長蛇繞榻大蜂飛。

到了秋天，戰事仍未停止，愁悶之餘，他又寫了一首〈歎菊〉的詩：

七載已經三百劫，如今又作戰場時。

重陽欲近雨絲絲，賞菊家園酒一卮。

到此地步，才知道家鄉雖好，卻不是安居之所。他答朋友的詩，末兩句說：「借山亦好時多難，欲乞燕台葬畫師。」他經受了這番刺激，決定從明年起，離開家鄉，到北京定居，打算終老京華，不作還鄉之想了。

次年（西元一九一九年己未）三月初，他乘亂事稍定的機會，悄悄地離開家鄉。這時，他父親年已八十一歲，母親七十五歲。老人們知道他這次出門，和以前的幾次遠遊，情形不同。以前是出遊

復歸，不過暫時的小別，此次是遷京定居，以後即使回來看看，家鄉反變成了客居。風燭殘年，遭逢生離，心中自不免有些淒惻，因此再三叮嚀，希望時局略見安定，常常南回走走，免勞老人的盼念。

妻子陳春君，捨不得扔掉家鄉的產業，情願帶著兒女留在家裡，對他說，她是一個女人，在鄉間既不招風，又不惹事，見機行事，諒可無妨。等他到了北京，謀生有路，站穩了腳跟，她再往來京湘，也能時時見面。又感到他隻身在外，客中起居，一定不很方便，想給他置一副室，免得無人照料。

陳春君這樣的為他設想，體貼入微，他真有說不盡的感激。當時正值春雨連綿，借山館前梨花開得正盛，他滿腔離愁別緒，觸景興懷，好像雨中梨花，也在為他落淚。他登上了旅途。沿路風景，無心眺覽，心潮起伏不定，說不出是怎樣滋味。他的詩草自敘中，有一段文章寫道：「過黃河時，乃幻想曰，安得手有贏氏趕山鞭，將一家草木，過此橋耶！」他到北京後，也有一首〈燕京果盛有懷小園〉的詩說：

安得趕山鞭在手，一家草木過黃河。

家園尚剩種花地，梨橘葡萄四角多。

離家遠行，原是出於迫不得已，戀鄉之情，自然是很深刻的。

他到北京，這是第三次了，仍住法源寺廟內。在南紙店內，他掛出了潤格，賣畫刻印，生涯並

不太好，收入很是寥寥。好在那時京城裡物價低廉，得到的潤資，勉強還能維持生計。有一個湖北人，名叫胡鄂公，號叫南湖，喜歡買字畫，常到古玩店走動。在琉璃廠見到他的畫，大加稱譽，花了較大的價錢，買去了他畫的六幅屏條。這是他初到北京時的「空谷足音」，在這畫上題了幾行字道：「廬江呂大贈余高麗陳年紙，裁下破爛六小條，燈下一揮成六屏，令廠肆清秘閣主人代為裱褙。南湖見之喜，清秘主人不問余，代余售之。余以為不值一錢，南湖以為一幅百金，時流何人能畫。余感南湖知畫，補記之。」胡鄂公又請他畫了一個扇面，他在日記上寫道：「南湖出清道人所書之扇面索畫，道人之書，其墨凸若錢厚，余亦以濃墨畫不倒翁，並題記之，記云：余喜此翁，雖有眼耳鼻身，卻胸内皆空。既無爭權奪利之心；又無意造作技能以愚人。故清空之氣，上養其身，泥渣下重，其體上輕下重，雖搖動，是不可倒也。」他這題記，確是樊樊山在他詩集序文中所說：「意中有意，味外有味」的。他跟胡鄂公交成了很親密的朋友。他那年的日記裡，還記有一事：「過春雪樓，其主人求余畫《南湖莊屋圖》，出宿盒墨，禿鋒筆，為此粗稿。是時炎威逼人，不及畫屋而罷。石倩以為有心作畫，絕無如此天趣，笑人苦余加名字印。余知此時之京華賣書畫者，筆墨愈醜愈得大名，余亦有好名之意耶？」他所說「筆墨愈醜愈得大名」，倒不是他發牢騷的話，實在是有這種情形的。

他這次到京，感時懷鄉，每到夜晚，人靜更深，形影相對，想起了父母妻子、親戚朋友，遠別千里，聚首何日，棖觸萬端，愁思百結。有時輾側枕上，入夢無由，往往通宵睡不著覺，靜待天明。他

詩道：

在此時期，只有吟詠消遣，解解心頭悶氣，作的詩倒也不少。他有〈望雲〉詩一首，寫得非常悱惻。

拖筇北上復何求，我亦中年萬事休。

老鬼畫符時不合，故山埋骨死猶憂。

省親安得雲為馬，飲水何妨頸似牛。

年少清平歡笑事，等閒贏得淚盈眸。

詩前附有小序說：「一夜夢讀東坡『死後猶憂伴新鬼』句，感動涕泣，因泣而醒，淚猶盈眶。明日遊西山，登其巔，南望浮雲，有思親舍。」他又記起在家臨別，藤蘿花開正繁，小園景色，使他腦海裡來回盤旋，久久不能忘掉。有詩道：

雷電不行笳鼓震，好花時節上京華。

春園初暖鬧蜂衙，天半垂藤散紫霞。

中秋節後，有一天，他正在畫著梅花，接到他的妻子來信。他心裡就高興起來，在畫上題了一詩：

妻子分離歸去難，四千餘里路漫漫。

平安昨日家書到，畫出梅花色亦歡。

他的妻子信上說，給他聘定了副室，即將攜同來京，囑他預備住宅，布置成家之事。他託人在右安門內，陶然亭附近，龍泉寺隔壁，租了幾間房子，這是他在北京正式租房的第一次。

不久，他的妻子陳春君同著他的副室胡寶珠到京。胡寶珠原籍四川豐都縣轉斗橋胡家村，光緒二十八年壬寅八月十五日生的，小名叫做桂了，時年十八歲。她的父親名以茂，是個篾匠。有一個胞姊，嫁給姓朱的，還有一個胞弟，名叫海生。到了冬天，聽說湖南又有戰事，他的妻子陳春君掛念家園，急欲回去，他遂把北京的家務，囑託了胡寶珠，陪著陳春君同行南下。動身之時，做了一首〈感懷〉詩道：

一日飛車出帝京，衡湘何處著閒民。

園荒狐已營巢穴，世變人偏識姓名。

愁似草生刪又長，盜如山密劃難平。

三年深負紅梨樹，北地非無杜宇聲。

那時，禍國殃民的軍閥們，此伏彼起，層出不窮，官軍可以變成土匪，土匪也能變成官軍，變來變去，群盜如毛。他的詩中，「盜如山密劃難平」這一句，可以算得是信史。他南回進入湖南省境，做了一首〈近鄉〉的詩：

嶽色湘流可斷腸，近鄉心事更悽愴。
世間是處堪埋骨，不必餘年死故鄉。

回到家來，家裡的錢穀牛豬，又都給人搶個精光。他在畫家雀的一幅圖上，題詩道：

家雀！家雀！
汝居有屋，我歸畏縮；
汝棲有竹，我耕無犢。

另有〈鄉居〉的詩道：

鄉居遍地走牛羊，增賦田園半棄荒。

十五年前借山館，四圍荊棘是城牆。

當時他的心情是十分沉重的。

畫到如今不值錢

民國九年（西元一九二〇年庚申），齊白石五十八歲。他在家鄉過了年。春二月，他帶著三子良琨、長孫秉靈，來京上學。那年，良琨十九歲，秉靈十五歲。剛出家門，走到蓮花山下，逢著一場大雨，附近有一戶人家，是他們從前的鄰居，三人前去避雨，等雨停了再走。他是出門慣的，向來不覺旅行之苦，此次帶著兒孫同行，卻不免有點累贅了。他有詩記事：

不解吞聲小阿長，攜家北上太倉皇。
回頭有淚親還在，咬定蓮花是故鄉。

到北京後，因龍泉寺僻處城南，交通很不方便，搬到宣武門內石鐙庵去住。他曾對我說過，他剛到京時，從法源寺搬到龍泉寺，又從龍泉寺搬到石鐙庵，連搬三處，住的都是廟產，可謂與佛有緣的了。他做了一詩：

法源寺徙龍泉寺，佛號鐘聲寄一龕。

誰識畫師成活佛，槐花風雨石鐙庵。

他搬進了石鐙庵不久，直皖戰事突然而起，這又是一次軍閥大混戰，戰火逼近了北京。北京城內，人心惶惶，他還能自作鎮靜，照常作畫。有詩道：

老婦愚姬心膽寒，每驚危險雖相安。

恥聞昨夜黃村戰，塞耳關門畫牡丹。

郭葆生在東城帥府園六號租得幾間房子，邀他同去避難，他帶著良琨、秉靈，一同去住。帥府園離東交民巷不遠，東交民巷有各國公使館，附近一帶，號稱保衛界，行政權操在帝國主義手中，是當時的特殊區域。他做了一首〈避難〉的詩：

石鐙庵裡膽惶惶，帥府園間竹葉香。

不有郭家同患難，亂離誰念寄萍堂。

戰事沒隔幾天就停了，他又搬回了西城。只因石鐙庵的老和尚，養著許多雞犬，從早到晚，雞鳴

犬吠之聲，不絕於耳，他早想另搬他處。恰巧胡寶珠託人找到了新址，戰事停止以後，他們全家，就搬到虎坊橋觀音寺內。不料觀音寺的佛事很忙，佛號鐘聲，晝夜不斷，比著石鐙庵，更加嘈亂得多。

他答友人詩說：

> 木偶泥人似老翁，法源寺裡感相逢。
>
> 此翁合是枯僧未，又聽觀音寺裡鐘。

另有「佛號鐘聲煩惱場，僧房清靜話荒唐」之句。住了不到一個月，實在住不下去了，又遷到西四牌樓迤南三道柵欄六號，住得就安定些，從此他的住所，才算與廟絕緣了。我認識他，就在那年他住在石鐙庵的時候。在此以前，他好幾次來到我家，和先父篁溪公閒談，我都上學去了，總沒見著，直到他搬到了石鐙庵，我才和他見了面。

他剛到京時，所作的畫，是近於八大山人冷逸的一路，不為北京人所喜愛，除了陳師曾等三兩個人以外，懂得他畫的人，簡直是絕無僅有。他〈自題小像〉的詩說：

> 身如朽木口加緘，兩字塵情一筆刪。
>
> 笑倒此翁真是我，越無人識越安閒。

又題畫菊詩，有句云：「香清色正好幽姿，種向深山孰得知。」他知道自己的畫，不易賣得出去，所定的潤格，特別低廉。一個扇面，定價銀幣兩元，比著同時畫家的價碼，便宜一半，尚且很少人來問津。他畫了一幅《一粒丹砂圖》，上面題了一首很有深意的詩：

盡了工夫燒煉，方成一粒丹砂。
人世凡夫眼界，看作餓殍身家。

他又畫了一幅山水，雜以花草，自題云：

禿管有靈空變化，忽然花草忽山川。
未工拈筆先拈筆，畫到如今不值錢。

又自題花果畫冊，中有兩句：「冷逸如雪個，游燕不值錢。」雪個是八大山人的又一別號。他在湖南家鄉，已是很有點畫名，到了北京，卻不為人所重，但他並不消極，認為自己的畫，遲早總有出頭的一天，他題門人畫云：

雕蟲豈易世都知，百載公論自有期。

我到九原無愧色，詩名未播畫名低。

又自題桃花竹筍畫幅云：

天下萬一非瞎聲，洛陽紙價須當貴。

瞎人不知花何色，聾者不知筍有味。

他是有他的抱負，絲毫沒有悲觀的情緒。他有〈簷前〉詩道：

寄萍三道柵欄開，小院春深長綠苔。

盡日關門人不到，簷前鴉鵲不驚猜。

又〈自誇〉詩道：

諸君不若老夫家，寂靜平生敢自誇，

盡日柴門人不到，一株烏桕上啼鴉。

又〈東院〉詩道：

東院一株柳，陰涼生戶牖。

終歲足音無，六月蟬聲有。

當時他在北京，生涯真是落寞得很。陳師曾勸他自出新意，變通畫法，他聽了，琢磨了多時，自創紅花墨葉的一派。他畫梅花，原是學的宋朝楊補之。楊補之名無咎，畫梅向稱高手。他的同鄉尹和伯，名金陽，在湖南畫梅是最有名的，他也參用了一些尹和伯的筆法。陳師曾對他說，工筆畫梅，費力不好看。他聽了陳師曾的話，也改變了梅花的畫法。有人對他說，改變了畫法，別出蹊徑，恐怕更不合時人之意，說不定給人稱作旁門左道了。他為友人作畫記云：「余作畫數十年，未稱己意，從此決定大變，不欲人知，即餓死京華，公等勿憐，乃余或可自問快心時也。」又自記云：「余昨在黃鏡人處，獲觀黃癭瓢畫冊，始知余畫猶過於形似，無超然之趣，決定從今天大變。人欲罵之，余勿聽也⋯人欲譽之，余勿喜也。」又云：「人喜變更，不獨天下官吏行事也，余畫亦然。余二十歲後喜

畫人物，將三十後喜畫美人，三十後喜畫山水，四十後喜畫花鳥草蟲。或一年之中喜畫梅，凡四幅不離梅花。或一年之中喜畫牡丹，凡四幅不離牡丹。今年喜畫老來紅、玉簪花，凡四幅不能離此，如此好變，幸余甘作良民。」那時他給同鄉易蔚儒畫了一把團扇，這個扇面，給林琴南看見了，大為讚賞，說：「南吳北齊，可以比美。」他題吳昌碩的畫，嘗云：「見邱家有缶老畫四幅，前代已無人矣，此老之用苦心，來者不能出此老之範圍也。」他對於吳昌碩，向極推重，他們二人的筆路，原是有些相同。林琴南以之相比，他聽了，當然是很高興的。林琴南名紓，福建舉人，能畫山水，他由易蔚儒介紹，和琴南交成了朋友。但他對於林琴南的畫，並不十分贊成，曾經題過一詩：

如君才氣可橫行，百種千篇負盛名。

天與著書好身手，不知何苦向丹青。

林琴南本以翻譯小說負盛名，山水卻畫得很平常，所以他做了這首詩，婉言諷勸。同時他又認識了徐悲鴻、賀履之、朱悟園等人，都是當時北京的畫家，尤其是徐悲鴻，跟他最為投契。那時梅蘭芳住在前門外北蘆草園，他到蘭芳家，是齊如山約他同去的。梅蘭芳家裡花木很多，光是牽牛花，顏色式樣，就有一百來種，有的花大如碗，真是見所未見，從此他就畫上了牽牛花。過了幾年，他還記起此花，嘗有詩道：

那年九月初，他由齊如山介紹，和梅蘭芳認識。

閉門燈影鬢霜華，老懶真如秋壑蛇，
百本牽牛花碗大，三年無夢到梅家。

當天在梅蘭芳的書齋綴玉軒裡，他畫了許多草蟲，畫完了，梅蘭芳清唱了一段《貴妃醉酒》。他寫了紀事詩兩首，其一云：

飛塵十丈暗燕京，綴玉軒中氣獨清，
難得善才看作畫，殷勤磨就墨三升。

其二云：

西風颼颼嫋荒煙，正是京華秋暮天。
今日相逢聞此曲，他時君是李龜年。

同時在座的，還有兩人：一是教梅蘭芳畫梅花的注龕士，和他原是熟人。一是福建人李釋堪，

名宣個，是教梅蘭芳做詩詞的，後來和他也交成了朋友。梅蘭芳性情溫和，禮貌周到，可說是恂恂儒雅，和他認識以後，對他很是尊重。有一次，他到人家去應酬，滿座都是闊人，看他穿的衣服很不講究，又無熟友周旋，誰都不來理睬。他窘了半天，無聊之極，自悔不該貿然而來，討此沒趣。正在難於下臺之際，梅蘭芳卻來了。一見他面，首先和他招呼，很恭敬地寒暄了一陣。座客見此情形，大為驚訝，才有人來和他敷衍，他的面子，總算圓了回來。他經過這番閱歷，覺得勢利場中的炎涼世態，真是既可笑，又可恨。他感謝梅蘭芳的厚誼，很經意地畫了一幅《雪中送炭》圖，送給梅蘭芳，作為紀念。在圖上題了一首詩，有句說：「而今淪落長安市，幸有梅郎識姓名。」他在那個時候，長安市上，確有點淪落之感。

民國十年（西元一九二一年辛酉）端陽節前幾天，他的朋友夏午詒，從保定來信，邀他去過節。他到了保定，遊蓮花池，是清末蓮池書院舊址，內有朱紫，十分茂盛。他對花寫照，畫了一張長幅，題詩道：

三畝清香滿地陰，蓮花池上客遊曾。

偷閒願借藤陰住，合作無能粥飯僧。

屋〉的詩道：

大樹垂枝別後栽，眼昏紅葉作花猜。

山林卻比市朝好，野鳥無籠去又來。

到九月十五日，他接到三子良琨從北京發來的電報，說他長孫秉靈病重，他就同他的妻子陳春君動身北行。路經長沙，接良琨電，說秉靈病勢有了轉機。到漢口，又得電報，知病已大減，他寄了一首詩給良琨道：

電機三報阿移病，沿路鴻鱗慰老親。

漢口釋疑真未死，開緘一笑不成聲。

到了北京，秉靈的病，已是好了，他才放下了心。臘月二十日，他的副室胡寶珠生了個男孩，取名良遲，號子長，這是他的第四子。……他副室胡寶珠，年才二十歲，初次生育，他的妻子陳春君怕她年輕不會撫育孩子，接過來親自照料。夜間專心護理，不辭辛勞。孩子餓了，抱去餵乳，餵飽了又領

去同睡。冬天的夜是漫漫長長的，一宿之間，冒著寒威，總得起身好幾次，這樣的不辭辛勞，愛同己出，真是不可多得。

海國都知老畫家

一九二二年，齊白石六十歲。春天，陳師曾對他說，接到日本兩位著名畫家荒木十畝和渡邊晨畝來信，說是東京府廳工藝館主辦中日聯合繪畫展覽會，歡迎中國畫家參加。陳師曾跟他一向是很談得來的，叫他預備幾幅畫，由師曾帶往日本展覽出售。他自從定居北京以後，賣畫生涯，本不甚好，碰上了這個機會，當然就很高興地答允了，畫了幾幅花卉山水，交給陳師曾帶去。不久，他陪著妻子陳春君出京南下，到家已是四月初旬。家中的石榴樹，是他早年親手種的，那年天氣較暖，花已開得很茂盛，他寫了〈到家看榴花〉的詩道：

眼昏隔霧花休笑，未白頭時手白栽。

七載榴花背我開，還家先到樹邊來。

朋友們知道他回家，都來看他，他有答謝友人的詩：

六十年華兩鬢斑，從無姓字落人寰。

出門一笑尋詩去，只在岩前水石間。

劫餘物盡剩晴窗，脫帽揮毫共此狂。

再五百年無此事，相逢歡樂即淒涼。

他在家住了幾天，來到長沙。張仲颺已先在省城，又晤見了舊友胡石庵、黎戩齋等。另有一個會寫隸書的楊重子，名鈞，是楊晳子的胞弟，也是常在一起。初八那天，他在遠房本家齊遜園家裡，見著他的次女阿梅。他次女是嫁給同鄉姓賓的，過門後夫婦很不和睦，為了躲避夫婿打罵，時常住在娘家，一住往往一兩年，有時又住在娘家的同族或親戚處，輕易不敢回到夫家去。他在北京，屢次接到次女來信，希望他遷回家鄉來住，就近可以照顧。他以為年輕夫婦偶有爭吵，也是常事，並不放在心上。不料此番見面，相別只有四年，憔悴得不成個樣子。又聽說女婿的脾氣非常暴烈，心裡有許多說不出的愁悶，當時做了兩首五言律詩，有句說：「猶余傷苦淚，羅帕為兒沾。」又說：「赤繩勿太堅，休誤此華年！」他是憐惜女兒的不幸，婉勸她另謀出路。

他在長沙待了十幾天，回到北京，已是四月底了。隔不多少日子，陳師曾從日本回來，帶去的許多幅畫，一幅不留地統統都賣了出去，而且賣出的價碼，非常豐厚。他的畫，每幅賣了一百元銀幣。山水畫更貴，二尺長的紙，賣到二百五十元銀幣。這樣的價碼，在國內連聽也沒有聽到過，更不要說

國畫大師齊白石的一生　　176

賣得上賣不上了。陳師曾還告訴他：這次日本舉辦的中日繪畫聯合展覽，非但轟動了日本人士，連別國人在日本的也爭先恐後地去參觀。法國人選了他們兩人的畫，預備加入巴黎藝術展覽會。日本人又想把他們兩人的作品和生活狀況，拍攝電影，在東京藝術院放映。他覺得這些都是料想不到的事，可算得意外的奇遇了，做了一首詩，作為紀念。詩云：

曾點胭脂作杏花，百金尺紙眾爭誇。
平生羞殺傳名姓，海國都知老畫家。

他的畫，經過日本展覽以後，首先在國際方面，聲名大了起來，外國人來到北京，都知道他的名姓，買他畫的很多。他有詩道：

一身畫債終難了，晨起揮毫夜睡遲。
晚歲破除年少懶，誰教姓字世都知。

自注云：「因外客索畫，一日未得休息，倦極自嘲。」琉璃廠的古董商人，眼見他的畫，在外國人面前，賣得出大價，紛紛來求他畫了，預備去做投機生意。一般附庸風雅的人，向來是胸無主宰，

以耳代目的，聽說他的畫能值錢，也都來請他畫了。於是從前「門可羅雀」的，一轉瞬間，「門庭若市」了。他在藤蘿的畫幅上，題了一詩道：

西風昨歲到園亭，落葉階前一尺深。
且喜天工能反覆，又吹春色上枯藤。

從此以後，他賣畫生涯，一天比一天興盛起來。他常說，這是陳師曾提攜他的一番厚意。他題畫菊的詩，有一首說：

幾朵霜花貴萬緡，價高殊不遜黃金。
油鹽煤米皆能換，何必專餐苦落英。

又有〈夜吟〉詩說：

潑墨塗朱筆一枝，衣裳柴米賴撐支。
居然雖作風騷客，把酒持螯夜吟詩。

這都是他畫名起了，能得善價以後的話。十一月初一日，他長孫秉靈死了，年十七歲。他在家鄉時，曾在借山館前後，種了許多花木果樹，秉靈那時才十歲左右，拿了刀鑿，跟在他身後，幫著幹活。他種的梨樹，秉靈尤其出力不少，他回想前情，做了一首悼詩：

犁花若是多情種，應憶相隨種樹人。
遠夢回家雨裡春，土牆茅屋靄紅雲。

睹物懷人，也就不免使他傷感得很。

次年（西元一九二三年癸亥），他打算開始寫日記，取名「三百石印齋紀事」，只因作畫刻印章，有時忙不過來，忙了點，就把日記給耽誤了，往往隔著好多天，才記上一回，日子就不能連貫，他也認為聊勝於無而已。七月中旬，聽得家鄉又有戰事，他寫了一詩道：

料君一物難攜去，數疊青青屋後山。
又道湘軍上戰鞍，劫灰經慣心漸寬。

又題「夜景」圖云：

開圖月似故園明，南舍傷離已五春。
畫裡燈如紅豆子，風吹不滅總愁人。

他這幾年來，飽經憂患，傷亂之懷，總是勾起了羈旅之思的。中秋節後，他從三道柵欄遷至太平橋高岔拉一號，在辟才胡同西口迤南，溝沿的東邊。高岔拉現改名為高華里，溝沿早已填平，現稱趙登禹路。他遷入之後，把早年王湘綺給他寫的「寄萍堂」橫額，掛在中間屋內。又把紀念祖母生前傷貧之言，自己寫的「甑屋」兩字的橫幅，掛在畫室之內。附近有條胡同，名叫貴門關，在那時稱作「鬼門關」，原係明朝時候刑人的地方。他很風趣地做了一首〈寄萍堂〉詩：

淒風吹袂異人間，久住渾忘心膽寒。
馬面牛頭都見慣，寄萍堂外鬼門關。

陳師曾在他從三道柵欄遷出之先，曾來向他辭行，說是要到大連去。不料他搬到高岔拉後不久，得到消息：陳師曾在大連接家信，奔繼母喪，到南京去，八月初七日得痢疾死了，年才四十八歲。他

失掉一個知己，心裡難受，自不必說，做了幾首悼詩：

槐堂風雨憶相逢，豈料憐公又哭公。
此後苦心誰識得，黃泥嶺上數株松。

一枝烏柏色猶鮮，尺紙能售價百千。
君我有才招世忌，誰知天亦厄君年。

哭君歸去太匆忙，朋友寥寥心益傷。
安得故人今日在，尊前拔劍殺齊璜。

北京舊有一種風氣，有錢有閒自命風雅的人，常常邀集畫家小飲，預先備齊紙筆顏料，臨時請求畫一手卷或一條幅，首先動筆的，算是這幅畫的領袖，在報上發表姓名，照例是列在第一。陳師曾逢到這種場面，總是毫不謙遜，拿起筆來，首先一揮。有的人很不滿意，不是臉色有點難看，就是嘴裡有點嚕蘇，陳師曾一概不管，旁若無人，依然談笑風生。自從陳師曾死後，他覺得師曾生前的豪情逸興，已是無人能及，更是悵惘之極，曾有〈對菊憶師曾〉的詩道：

181　海國都知老畫家

往日追思同飲者，十年名譽揚天下。

樽前奪筆失斯人，黃菊西風又開也。

他們兩人作畫的旨趣，原是十分相同，互相切磋，相得益彰。陳師曾也很虛心採納他的意見，並不自以為是。陳師曾指正他的地方很多，他都遵從，逐步地改變了。他有詩道：

我言君自知，九原毋相昧。

君無我不進，我無君則退。

牛鬼與蛇神，常從腕底會。

胸中俱能事，不以皮毛貴。

君我兩個人，結交重相畏。

看了他這首詩，可以知道他們兩人的交誼了。十一月十一日，他的副室胡寶珠，又生了個男孩，取名良已，號子瀧，小名遲遲，這是他的第五子。

他的第三子良琨，這幾年跟他學畫，畫得很有功力，在南紙鋪裡掛上了筆單，賣畫收入的潤資，

國畫大師齊白石的一生　　182

每月也很可觀。他有詩云：

　　吾兒能不賤家雞，北地聲名父子齊。

　　已勝鄭虔無了弟，詩名莫比乃翁低。

自注云：「如兒同居燕京七年，知畫者無不知兒名，以詩警之。」又題畫詩前小引云：「如兒畫紅蜻蜓，余補碧荷，戲題，任意所言，非有王家譽子癖也。」詩云：

　　款款輕雲風日和，寫生狗子筆無訛。

　　胭脂自入諸君眼，化作蜻蜓下碧荷。

他的三兒媳張紫環，是張仲颺的女兒，能畫梅花，也已出了點名聲。他題她的畫，也有一詩道：

　　世人欲笑汝頑癡，炊爨餘閒筆一枝。

　　何必一家都好事，苦辛惟有百梅知。

他的三子良琨夫婦倆，憑著一支筆，靠著賣畫，足可自立謀生。他因高岔拉房屋不夠寬敞，託人在宣武門內象坊橋找到幾間房子，命良琨夫婦分居另度。在他六十二歲那年（西元一九二四年甲子）八月初，他給良琨一百元遷移費，良琨就搬了過去。他的門人瑞光和尚進了城，在廣安門內蓮花寺住持，他畫了一幅《短檠》圖送去，題詩道：

經年懶不出門行，布襪無塵足垢輕。

猶有前因未消滅，蓮花寺裡佛前燈。

有一次，瑞光到他家說：「前清同光間趙撝叔、德硯香諸君，畫筆不同凡俗，人稱西城八怪。」他說：「這樣看來，我和你，也許能算西城兩怪，可惜湊不上許多人。」瑞光想了想，接著說：「馮臼厂也是住在西城，加上了臼厂，就成了三怪了。」馮臼厂知道了，請他畫了一幅《西城三怪圖》，他題詩道：

閉戶孤藏老病身，那堪身外更逢君。

捫心那有稀奇想，竊恐悲庵暗笑人。

在當時，提起了西城三怪，知道的人是很多的。

第二年（西元一九二五年乙丑）正月，他的湘潭同鄉賓愷南到了北京，他在家裡設筵招待，邀了幾個旅京的同鄉作陪。賓愷南是光緒癸卯科的解元，名玉瓚，近年喜歡研究佛學。席間，談到了作畫刻印，大家都說他比在家鄉時，又穩穩地邁進了一步，傳名後世，定可無疑的了。有一同鄉對他說：

「你的畫名，已是傳遍國外，這是前無古人，了不起的光榮。日本是你發祥之地，離我們中國又近，一葦可航，來往極為便利，你何不親自去遊歷一趟，順便賣畫刻印，保管名利雙收，飽載而歸。」他聽了，卻笑笑說：「我定居北京，快達九個年頭啦！近年在國內賣畫所得，足夠我過活，不比初到京時冷清清地無人問津的情形了。我現在餓了，有米可吃，冷了，有煤可燒，人生貴知足，糊上嘴，凍不著，就得了，何必要那麼多錢，反而自受其累呢！」賓愷南在旁聽了半天，插言道：「瀬生剛才說的幾句話，大有禪理，很可以學佛了。」接著，就跟他談了許多禪理，說是學佛的門徑。賓愷南原是不信佛的，嘗有〈某生二月十九日禱於觀世音菩薩〉詩，句云：「大士由來个可知，荒唐傳說誕生期。」賓愷南的話，他不過姑妄聽之而已。

二月底，他生了一場大病，七晝夜人事不知，只剩下一口游氣，在鼻子裡微微地進出。等到甦醒過來，同癱瘓似的，滿身無力，躺在床上，足足養息了一個多月，才能起坐。他對人說：「昏迷才醒的時候，覺得去死不遠，自己忽發癡想，六十三歲的火坑，是不是就算跳了過去啊？」他這場病，

確是病得相當厲害，只因他向來非常達觀，對於生死關頭，看得稀鬆平常，所以病亟時自己也並不著急。有人說他涵養功夫很深，足為日後長壽之征。那年，梅蘭芳正式跟他學畫草蟲，學了不久，畫得已非常生動。不過梅蘭芳的家裡，他卻並不常去，因為梅蘭芳交遊廣闊，家裡常有宴會。那時的風尚，宴會多在晚上，他是要早睡的，也就不能奉陪了。梅蘭芳的書室「綴玉軒」裡，經常備有冊頁、佳墨和精緻顏料等，預備客人們隨手揮毫，留作紀念的。他作畫向極慎重，有了腹稿，總要斟酌再三，才能動筆，所謂「急就章」，他是辦不到的，所以在梅蘭芳那裡，客人們隨手揮毫，他也只有敬謝不敏而已。至於他的草蟲，據別人說，是從長沙一位姓沈的老畫師處學來的。這位老畫師畫草蟲是特有的專長，生平絕藝，只傳女兒，不傳旁人。他結識了老畫師的女兒，才得到了老畫師畫草蟲的底本。他的草蟲，後來就畫出了名。這大概是光緒二十五年（西元一八九九年己亥）的事。他在六十歲時（西元一九二二年壬戌），從家鄉回京，帶來了早年畫的草蟲稿本，人家就紛紛請他畫草蟲了。他的《壬戌雜記》裡有一篇短文說：「余十八年前為蟲寫照，得七八隻。今年帶來京師，請樊樊山先生題記，由此人皆見之，所求者，無不求畫此數蟲。因自嘲云：摺扇三千紙一屋，求者苦餘蟲一隻。後人笑我肝腸苦，除卻寫生一筆無。」他畫的草蟲，確是有筆有墨在寫生方面用功夫，像「描花樣」似的沒有生氣。

湖南衡山人方舟，字白霧，一字伯霧，一九二一年（民國十年）來京，原是藝術專門學校的高材生，畫花鳥已能漸露頭角。方舟思想進步，那時正在祕密地做地下的革命工作。他對於這樣一位有志

的青年同鄉，很是器重，時常又鼓勵、又愛護地關心照顧。方舟也欽佩他的德高藝精，常到他家去請教。那時正是北洋軍閥張牙舞爪，飛揚跋扈的時候，他怕方舟暴露了形跡，或將發生意外，勸說他隨時隨地，必須特加小心，特在方舟畫的小雀畫幅上題詩道：

大江浩蕩山崔巍，四面網羅勿亂飛。

何得汝渴，何得汝饑。

有水可飲，有蟲可啄。

有翅有腳，可飛可躍。

小雀！小雀！

詩後附有跋文云：「乙丑秋，題畫小雀畫幅詩，書補此幅之空。伯霧畫，白石山翁題。」又題方舟畫的另一幅花鳥圖，詩云：「幾曾閒眺出宣城，城外人家集鳥群。世有雕籠遜泉石，羽毛堪取慎飛鳴。」詩後亦有跋文云：「宣武門外，有買賣鳥雀為業者，謂為鳥厂。」下加款識云：「齊白石題方白霧畫。」他愛護青年的深情厚意，在這字裡行間，可以看得出來。方舟臨過他一幅《鼠偷燈油圖》，他在畫上題道：

夜夜傾燈我欲愁，寒門能有幾錢油。

從今冒黑捫床睡，沉睡猶防齧指頭。

詩後也有一段小跋，寫的是：「甲子自題畫幅詩，乙丑冬十月，伯霧持此求題，即書舊句。白石。」他的詩意，仍未忘掉幼時家貧，燈盞缺油的情事，而諷刺鼠竊之輩，是有弦外之音的。「齧指頭」更有須加警惕的遠見，都是對於方舟，不厭其煩地諄諄告誡。方舟的畫，他題的很多，足見他獎掖青年，確是樂此不疲。

空泣思親血

齊白石六十四歲那年（西元一九二六年丙寅）的春初，回南探親，到了長沙，恰值湘潭附近戰事正很激烈，道路已阻塞不通。他在長沙耽了幾天，無法前進，只好折回北京，已是二月底了。他因此次南下，離家鄉只有百里，不能一見父母，心頭十分惆悵，寫了一首題為〈漁翁〉的詩，以寄感慨。

詩道：

江滔滔，山巍巍，故鄉雖好不易歸。

風斜斜，雨霏霏，漁翁又欲之何處？

桃源在，人民非。

到了三月十五日，他接到長子良元的信，說他母親病得相當嚴重，恐怕不易見好，要他匯錢回去，預備後事。這封信，在路上耽擱了不少日子，才到北京，他有〈得家書揮淚記書到之遲〉的一首詩：

夕陽烏烏正歸林，南望鄉雲淚滿襟。

家報乍傳慈母病，可猜疑處更傷心。

那時湘鄂一帶的戰火，愈見彌漫，鄉間的盜匪，乘著南北大戰的時機，鬧得更是厲害，形勢更加吃緊。他既不能插翅飛去，沒有辦法，只能先匯了點錢回去。他定居北京以來，轉瞬已是十年，這十年之間，天天作畫治印，從沒間斷過。此番匯款之後，心上總是惦記著母親的病，又沒再接良元的信，連憂帶急，已沒有心緒伏案構思，把任何事情，都停頓下了。隔了一個多月，四月十九日那天，他才續接良元的來信，得知他母親於三月初得了病，延至二十三日故去，享年八十二歲。他母親彌留時，再三地問他回來了沒有，還說：「不能再等他了！」他看到這裡，傷心到了極點，眼淚止不住地直淌下來。既是無法奔喪，只得在京寓成服。他做了一篇〈齊璜母親周太君身世〉的哀啟式文章，末後有幾句說：「願兵亂稍息，純芝匍匐還鄉，買山下穴，扶櫬安葬。」他原是至性過人，遭此不幸，有家歸未歸，他這顆憂念紛亂的心，叫他怎麼能平靜下去呢？

他遭了母喪，正在傷心之時，不料又遭逢了大故。七夕那天，他又接到長子良元來信，說他父親於六月初，得了寒火重症，隔了幾天，病情有了轉機，已能略進飯食，以為養息此時，可以復原，他得信後，心想父親已是八十八歲的人，忽然病又反覆，其勢極為兇險，東西難於下嚥，看去危在旦夕。他得信後，心想父親已是八十八歲的人，母親又已故去，家裡雖有他的妻子陳春君照料，自己總想回家去看看，才覺放心。無奈湘鄂邊

境，北洋軍閥，正在做困獸之鬥，無論如何是通不過去的，想往廣東繞道再進湖南，聽得廣東方面，大舉北伐，沿途兵車十分擁擠，也是不易通行。他株守北京，乾巴巴地著急，想不出一點辦法來。直到八月初三夜間，良元又寄來快信，他猜想消息不一定是好的，心裡頭撲騰撲騰地跳個不停，急忙拆信一看，他父親已於七月初五日申時逝世。他哭了半天，也就在京成服。在這一年之內，他連遭父母兩喪，真有點萬念俱灰，做了一首詩道：

　　十載思兒日倚門，豈知百里即黃泉。

　　今朝空泣思親血，龍背橫騎向紫雲。

　　詩後附注云：「紫雲山下脈一小山，蜿蜒橫於紫雲山前名曰細龍背上，吾母橫葬於龍背，墓向紫雲山。」他親到樊樊山那裡，面求為他父母各寫墓碑一紙，又各做象贊一篇，按照樊樊山的賣文潤格，送去一百二十元的筆資。那年冬天，壁才胡同西口內迤北，跨車胡同十五號，買了一所住房，離高岔拉很近，相距不過百來步的路，就在年底，搬了進去。

講壇生涯

一九二七年，齊白石六十五歲。他所器重的一位同鄉青年方舟，於四月二十六日被軍閥所殺害，年僅三十一歲。他得知消息，鬱鬱不樂了好幾天。他題方舟的遺畫，有云：「此小幀，方伯霧所畫。其親屬請余補款，且言曰，克羅多先生曾見過，最稱許之。余知克羅多好大寫，喜之無疑矣，因題記而歸還。」他題方舟的另一幅遺畫道：「方伯霧，非余門人也，然所作畫，嘗呈余論定。自去年五六月間，絕跡不見，余以為將自大聞，伯霧沒世，余始知不作畫年餘矣。丁卯秋八月，伯霧親屬請余題，余記之。」方舟在藝專學習的時候，他尚未到藝專去任教，這兩年方舟雖常到他那裡，向他請益，但沒有拜門，所以他們二人，確沒有師生關係。方舟的遺畫，第二年有人給印了出來，他在卷前，題了一首詩道：

如塵心細見毫鋒，苦力求工便得工。
寄語九泉須自惜，不應忘卻寄雕蟲。

他認為方舟的畫是有前途的，歎息這樣一位有為的青年，死得太早，語重心長，情見乎詞。

那年秋天，國立北京藝術專科學科學校校長林風眠，請他去教中國畫，他自問是個鄉巴佬出身，從小讀書很少，到學校裡去當教員，恐怕不容易搞好。起初，他竭力推辭，不敢答允。林風眠和許多朋友，再三勸駕，說他不妨先去試試，他無可奈何地允著去了，心裡還不免多少有些彆扭，擔心自己教得不好，弄出笑話來。想不到上了幾堂課後教的成績很不錯，校長和同事們，都很推重他。有一個法國籍的教師，名叫克羅多，是教西洋畫的，對於中國畫，很喜歡研究，和他更是談得來，曾經對他說過，自從航海東來，接觸到的畫家，不計其數。無論中國、日本、印度、南洋，畫的令人滿意的，他算是頭一個。這位外國教師非常恭維他，學生們對他也是十分欽佩，上課時專心聽他講，看他畫，他就很高興地教下去了。他也常說：「得與克羅多先生談，始知中西繪畫，原只一理。」他對於西洋畫，也懂得了些內中精義，從不存著門戶之見，盲目地去反對的。

他所畫的東西，以日常能見到的為多。認為凡是眼睛裡從沒有見到過的，總是虛無縹緲，畫得雖好，不切實際。他曾說：「凡大家作畫，要胸中先有所見之物，然後下筆有神。故與可以燭光取竹影，大滌子居清湘，方可空絕千古。」又說：「為蟲寫照，為百鳥傳神，只有鱗蟲中之龍未曾畫過，不能大膽為也。」他還有一首詩，寫在畫的葫蘆畫幅上面。道：

塗黃抹綠再三看，歲歲尋常汗滿顏。

幾欲變更終縮手，捨真作怪此生難。

他以為不畫常見的而去畫不常見的，那就是捨真作怪了。捨去了真的，而去作怪，他是一輩子不願去幹的。但他畫實物，也不主一味地死求似。刻意求似，一定是索然無生趣，能在不似中得似，才能顯出神韻。他說：「作畫妙在似與不似之間，太似為媚俗，不似為欺世。」又說：「作畫貴寫其生，能得形神俱似，即為好矣。」他題畫蝦詩，有句說：「寫生我懶求形似，不厭聲名到老低。」因為他不求死板板的形似，所取的意境較高，就不為俗人所喜，他也不願強合人意，自題〈畫佛手柑〉詩說：「我亦人間雙妙手，搔人癢處最為難。」另有題〈畫墨牡丹〉的六言詩，末兩句說：「至死無聞人世，只因不賣胭脂」他是決不肯隨波逐流，而且也不願和人爭名。他作畫向來反對宗派拘束，常說：「吾畫不為宗派拘束，無心沽名，自娛而已。」他的畫，總要寫出真情實景，不是光拿宗派來騙人的。他最反對死臨死摹，嘗在詩後附注道：「古之畫家，有能有識者，敢刪去前人窠臼，自成家法，方不為古大雅所羞。今之時流，開口以宋元自命，竊盜前人為己有，以愚世人，筆情死刻，尤不足恥也。」又說：「匠家作畫，專心前人偽本，開口便言宋元，所畫非所目見，形似未真，何況傳神？為吾輩以為大慚。」又說：「凡畫木本，須留心樹木之枝幹，若專摹古今畫中之樹木，一染畫家習氣，至老不能刪除也。余無畫家習氣之病。」他題山水畫詩云：

山外樓室台外峰，匠家千古此雷同。

卅年刪盡雷同法，贏得同儕罵此翁。

清初「四王」一派的山水畫，他是極端不贊成的，嘗有題記說：「余畫山水二十餘年，不喜平庸。前朝以青藤、大滌子外，雖有好事者論干姓為畫聖，余以為匠家作。」大滌子的作品，他卻是很崇拜的，有詩說：

胸中山水奇天下，刪去臨摹手一雙。

絕後空前釋阿長，一生得力隱清湘。

又云：

不用人間偷竊法，大江南北只今無。

皮毛襲取即工夫，習氣文人未易除。

他認為死臨死摹，不過襲取前人的皮毛，實際是偷竊而已。要是沒有創造，哪能顯露出自己的個性，所以他題山水畫的詩，又曾說過：

理紙拈毫愧滿顏，虛名流播遍人間。

誰知未與兒童異，拾取黃泥便畫山。

他時常對學生們細講這種道理，總說各人有個人的個性，不要忘掉了自己。他題學生的畫冊，曾說：

能將有法為無法，方許龍眠作替人。

深恥臨摹誇世人，閒花野草寫來真。

這句「有法為無法」的話，確是千古不易之論。「有法」是先求形似，「無法」是跳出形似的圈子，從不似中求似，那就筆致超脫，不落前人的窠臼了。他也常勸學生們不要一心地學他，說道：「吳缶廬嘗與吾之友人語曰：小技拾人者則易，創造者難，欲自立成家，至少苦辛半世，拾者至多半年可得皮毛也。」又云：「學我者生，似我者死。」他還題過學生的畫幅，詩道：

佈局心既小，下筆膽又大。

他鼓勵學生要有創造性。

世人如要罵，吾賢休害怕。

那時，北洋軍閥正當沒落時期，北京政府的一般大小官僚，暮氣沉沉，比著前清末年，更是變本加厲。這些懶蟲們，每天到了午後，才能起床，匆匆地到署，也不辦理什麼公務，隨隨便便地閒聊一會兒，名目叫做「上衙門」，因為下午才去，所以又叫「晚衙門」。早衙門是沒有人到的。這樣的上衙門，也耽不了多大功夫，就紛紛散了。晚間，才是懶蟲們活躍的時候，酒食徵逐之外，繼以嫖賭，不到天明不歸，最早亦須過了午夜，方能興盡。這批懶蟲們，幾乎個個都是如此，白天不辦正事，早晨專睡懶覺，簡直成了普通的風氣，他哪裡能，得上眼，特地畫了兩幅雞，題詩道：

一生消得幾清晨，朝氣還鐘早起人。
天下雞聲君聽否，長鳴過午快黃昏。

又云：

人正眠時不必啼，錦衾羅帳正雙棲。

佳禽正好三緘口，啼醒諸君日又西。

這樣的腐敗習氣，當然不會持久不敗，一九二八年的初夏，北洋軍閥垮臺後，北京政府也就倒了下去。這般懶蟲似的官僚，也就跟著樹倒猴兒散了。因為「國都」定在南京，北京改稱北平。藝術專門學校改稱藝術學院，由徐悲鴻擔任院長，他仍蟬聯執教，名義卻改稱為教授。他常常開玩笑似的對人說：「從前鐵匠張仲颺，當過湖南高等學堂的教務長，現在我這個木匠出身的，也當上了大學教授，這都是我們手藝人出身的一種佳話。」九月初一日，他副室胡寶珠生了個女孩，取名良歡，乳名小乖。他長子良元，從家鄉來到北京，探問他起居，報告了許多家鄉方面的消息，他五弟純雋，在這次兵亂中死去，年五十歲。他聽了很覺淒然，畫了一幅畫，題詩道：

驚聞故鄉慘，客裡倍傷神。

樹影歪兼倒，人蹤減復存。

西風添落葉，暮霧失前村。

遠道憐兒輩，還來慰老親。

作客在外，又是老年暮景，懷鄉之念，當然情所難禁，何況骨肉凋零，更不得不加倍傷神的了。

他的《借山吟館詩草》，是那年秋天印成的。

張園留像

齊白石六十八歲時（西元一九三〇年庚午），他的二弟純松，在家鄉死了，比他小四歲，死時年六十四歲。他同胞兄弟六人，只存三弟純藻、四弟純培兩人，連他剩了半數。老年兄弟，友於之情，自必更深。他於純松之死，心裡也就傷感得很。他知道我是桐城吳北江（闓生）夫子的學生，畫了一幅《江堂侍學圖》送給我，畫上面題了兩首詩，其一云：

雪深三尺立吳門，侍學江堂今寫真。
繼起桐城好家法，精神直為國追魂。

原注：「湘綺師云，詩文為中華之魂魄。余句云，文章廢卻國無魂。」其二云：

君家名父早知聞，湘綺門牆舊夢痕，
華髮三千同學輩，幾人有子作文人。

他獎掖後進的熱誠，真是情見乎詞。他又很重視世誼，和先父的關係，也是念念不忘。足見他的為人，敦厚誠摯，十分令人感動的。

次年（西元一九三一年辛未）正月二十六日，樊樊山逝世於北平，他得訊後，親自去弔唁。樊樊山是他談詩的知己，他在西安認識以後，文字往來，相得甚歡，一旦死別，悲悼之懷，也是難於形容。曾有詩道：

御風乍到大乘坳，坐上少文詩興豪。

雞唱月斜人戰慄，一叢庭竹冷蕭蕭。

似余孤僻獨垂青，童僕都能辨足音。

怕讀贈言三百字，教人一字一傷心。

詩前小引云：「讀樊山老人詩，甚感佩，是夜夢見樊君，醒後得二絕句哭之。」他還親自刻了一方石章：「老年涕淚哭樊山。」他的副室胡寶珠於三月十一日又生了個女孩，取名良止，乳名小小乖。她的姊姊良歡，原來乳名叫做小乖，添了良止，就稱作人小乖。

那年夏天，他在我家張園，住了些日子。我家張園，在左安門內新西里三號，原是明崇禎初年

袁崇煥的故居，有聽雨樓古蹟，袁崇煥親筆所寫「聽雨」兩字的石刻，至今移存在袁的墓堂之內。這樣一座名人的故宅，清朝二百多年之間，竟沒有人注意及此，在清末，已廢為民居，牆垣東倒西歪，房屋七零八落，蕭條的景象，簡直不堪矚目。先君篁溪公，民國初年發現了這塊地方，為保存忠烈遺跡起見，出資購置，修治整理，種了不少花木，附近的人，稱之為張園。這個地方，雖稍偏僻，但風景很是幽秀，雖在城市，大有山林的意趣。西邊是天壇，密密叢叢的柏樹，站在門前望去，一片蒼翠欲滴，好像近在咫尺。逢到晴和的天氣，還能遠遠地看見西山的山峰，此伏彼起，高聳雲際。遠山近林，真是一幅天開的畫屏，令人百觀不厭。到了雨過天晴的時候，落照殘虹，在天空堆成很多景色，映得似綺如錦，美妙得難以盡言。附近圍繞著小溪，還有好幾個池塘，三面臨水，宛在水的中央。春夏水漲，一碧無際。而且池塘內遊魚來去，清冽可數。溪邊多是人家的園地，略略有些田塍，種上了莊稼，稻陌蔬圃，豆棚瓜架，三三兩兩，點綴成水鄉風景，好像到了江南。先君在世時，屢次約他去玩，他也很喜歡那個地方，常說：「這樣的景色，北方是很少見到的，何況在這萬人如海的大都市裡呢？」我同先君為了讓他好好地在那裡消夏，特把後跨院西屋三間，留給他住，還劃了幾丈空地，由他蒔花種菜。他非常高興，寫了一張「借山居」橫額掛在屋內。那時，我的兩個弟弟：仲葛、仲麥，都不到二十歲，正值暑期放假，陪著他在附近閒步。撲到了蝴蝶，捉到了蜻蜓，都給他做了繪畫的標本。清晨和傍晚，正一起觀察草叢裡蟲豸跳躍，池塘裡魚蝦游動，也都做了他筆下的資料。他當時畫了十多幅草蟲魚蝦，都是在那裡實地取材的。他畫了一幅《多蝦圖》，許許多多的草蝦，叢集在一

處，多而不亂，生動得很，簡直同水裡的活蝦一樣，看著有悠閒的意趣。他說：這幅《多蝦圖》，是他生平畫蝦最得意的一幅。他畫成之後，掛在借山居的牆壁上，畫上附有題辭道：「星塘，余之生長處也。春水漲時，多大蝦，余少時以棉花為餌戲釣之。迄今越六十年，故余喜畫蝦，未除兒時嬉氣耳。今次溪仁弟於其尊人篁溪學長之張園內，分屋數楹，田數丈與余為借山居，余畫蝦張之素壁。」

又在先父舊有的《張園春色圖》上面題詩云：

　四千餘里遠遊人，何處能容身外身。

　多謝篁溪賢父子，此間風月許平分。

張園他來過好多次，要算這次住得最感興趣。先君逝世後，園址又漸見荒蕪，我為保存袁崇煥古蹟起見，於一九五八年，徵得舍弟同意，把這所屋地，捐獻給政府，今歸龍潭公園管理。

袁崇煥故居內，舊有一幅袁的遺像，畫手的姓名，雖已湮沒無考，但畫筆卻是很好，他曾臨摹了一幅。在故居的北邊，相距不遠的地方，有一座袁督師廟，也是先君為了紀念袁崇煥，出資修建的，相傳廟址是袁崇煥當年駐軍之所。東面是池塘，池邊有篁溪釣台，是先君守廟時遊息的地方，他和先君在那裡一起釣過魚，還同他的弟子瑞光和尚合作畫過一幅《篁溪歸釣圖》，題詩云：

竹繞漁村映晚潮，西風黃葉漸蕭條。

篁溪日暮持竿去，蘆荻閒洲路未遙。

都護墳園草半漫，紅樓夢斷寺門寒。

千秋絕艷冰霜筆，留與人間帶淚看。

廟的鄰近，原有法塔寺，寺已廢圮，塔還屹峙在大道的旁邊。塔的北面為太陽宮，內祀太陽星君，早先每逢三月十九日太陽生日，家家用糕祭太陽，名曰「太陽糕」。實則三月十九日是明朝崇禎帝殉國的日子，明朝的遺老，在清朝初年，悼念故國舊君，託名太陽，太陽是暗切明朝的「明」字。這個祭太陽的故事，與清朝興亡相終始，一直沿襲了二百多年，到民國初年，才無形罷祀，最近連太陽糕都很少有人知道的了。袁崇煥的墳墓，在太陽宮的東北，每年春秋兩祭，我們廣東同鄉，照例掃墓，先君是每屆必到，也曾邀他去參拜過的。附近有萬柳堂、夕照寺、臥佛寺等名勝，他同先君和我，都曾去遊覽過。夕照寺內牆壁上，有陳崧畫的松樹，筆法蒼秀高古，他每去總要留連很久。臥佛寺，相傳《紅樓夢》著者曹雪芹在家道中落之後，一度在那裡住過，大概在遷居京西香山的前幾年。他慨歎曹雪芹的身世，曾經根據我作的詩，畫了一幅《紅樓夢斷圖》。我的詩是：

廢剎只餘殿角鷗，百年剝落叩殘碑。

金身冷臥詞人渺，倦鳥歸棲耐凍枝。

半生未展入時眉，隔世今償歧路悲。

地下吟魂應一笑，有人為賦闐幽詩。

少耽詩酒花中醉，晚寄荒村一飯難。

雋語百年消歇盡，才名一日九州刊。

荒園頹壁市南街，廢址難尋玉篆牌。

往事一場金粉夢，黃泉憶否斷瑤釵。

這幅圖他畫得很是經意。他在圖上，也題了一首詩：

風枝露葉向疏欄，夢斷紅樓月半殘。

峰火稱奇居冷巷，寺門蕭瑟短縈寒。

詩前有小引云：「辛未仲夏，與次溪仁弟同訪曹雪芹故居於京師廣渠門內臥佛寺，次溪有句，余取其意，為繪《紅樓夢斷圖》兼題一絕。」

我的詩並不好，承他大為稱許，可惜他送給我的這幅圖，我後來不慎丟失了。他的第五子良已默想他的筆意，給我補畫了一幅，把他原題的詩和跋語，都照錄在上面。良已家學淵源，真不愧為名父之後。他給舍弟仲葛畫的《葛園耕隱圖》，題了兩首詩：

黃犢無欄繫外頭，許由高逸是同儔。
因君仍想扶犁去，那得餘年健似牛。

耕野帝王象萬古，出師丞相表千秋。
須知洗耳江濱水，不肯牽牛飲下流。

《張園春色圖》和《多蝦圖》，今存中國歷史博物館；《葛園耕隱圖》今存廣東省博物館。他在張園時，畫了不少畫，還把他的照相留在借山居牆壁上，題了一首〈示後裔〉的詩：

衡湘空費卜平安，生既難還死亦難。

後裔倘賢尋歸跡，張園留像葬西山。

他對我說，這詩可以算作他的預囑。

東望炊煙疑戰雲

那年九月十八日，日本軍在瀋陽無故尋釁，大規模發動侵略。齊白石在第二天早晨，看了報載，心裡非常氣憤。很多人因為華北處在國防最前線，平津形勢岌岌可危，勸他早作準備，避地南行，圖保安全。他卻答道：「東北軍的領袖，現駐北平，倘不率領部隊，打出關外，收復失土，專以不抵抗為苟安之計，只恐亡國之禍，迫在眉睫了。古人常說，寇能往，寇亦能往，大好河山，萬方一概，哪裡算是樂土呢？七十之年，草間偷活，還有什麼可留戀的呢！」他那時看了報載的東北消息，一天壞似一天，終日長吁短歎，情緒很是激動。重陽那天，他同黎松安登上宣武門城樓，東望炊煙四起，好像遍地是烽火，兩人各有滿腹感慨，只是都說不出來。宣武門的甕城，正在拆除，他們在城樓遊覽了一會兒，算是應了重陽登高的節景。有人說他興致很好，否則就不會有閒情去登高，他苦笑著答道：「古人登高，原是為的避災，國難當頭，大災在前，我們盼望早日轉危為安，牽綴上登高，倒也並不是毫無意義。」當時他作了兩首詩：

百尺城門賣斷磚，西河垂柳繞荒煙。
莫愁天倒無撐著，猶峙西山在眼前。

東望炊煙疑戰雲，西南黯澹欲黃昏。

愁人城上餘衰草，猶有蟲聲唧唧聞。

他第一首詩的「百尺城門賣斷磚」是說那時的北平當局，利用拆除甕城，大賣城磚，得利自肥。末兩句所說「莫愁天倒無撐著，猶峙西山在眼前」，是因為有些頭腦不很清楚的人，妄想倚賴國聯調查團的力量，抑制日本軍閥的侵略，這是與虎謀皮，決不是靠得住的。他第二首詩的「西南黯澹欲黃昏」，是指的南京政府已到了日暮途窮的地步。這兩首詩，針對那時朝野的心理，作了有力的諷刺。他是把北平當作第二家鄉，用這石灰，表示死也不忘北平的意思。他又把石灰放存了一些，據他說，是止牙痛用的。

他預備身後所用的壽材，已從湖南家鄉運到了北平。他趁宣武門拆城，出賣城磚的機會，買了許多拆城留下來的舊石灰，運回家來，雇人椎成細末，說是在他死後，裝進棺材裡用的。

那年，他得了第一個曾孫，是他長子良元的次子所生，取名耕夫，他已是四代同堂的了。他自擔任藝術學院教授，又兼教京華美術專門學校課程，除了藝院和京華美專兩校的學生以外，以個人名義拜他為師的，也很不少。他的方外門生瑞光和尚，在他門弟子中，是個傑出人才，他也認為是他的得意高足。十幾年前，也是逢著重陽節，北京的許多名流，在德勝門內積水潭匯通祠登高雅集，瑞光也被邀參加，當場畫了一幅《寒碧登高圖》，諸名流都有題詠，瑞光的畫名，也就遠近皆知了。京華美

術專門學校校長邱石冥，是他的學生，他推薦瑞光去任教，邱石冥表示十分歡迎。只因京華美專是私立學校，權力操在校董會手裡，有一個姓周的校董，原是一個北洋軍閥遺留下的腐敗官僚，不知為了什麼原因，竭力反對，邱石冥不能做主，只得作罷。他對於這件事，心裡頭很不愉快。

同時，還有兩人，都是英俊少年，拜他為師：一是趙羨漁，名銘籛，山西太谷人，是個能詩文剛出校門的大學生，書底子很不錯，正在整理儀徵劉申叔的遺著。他贈詩給羨漁，說：

感君願繡平原像，明日成都自賣絲。

三絕知名一見遲，相逢下拜卻非癡。

一是方問溪，名俊章，安徽合肥人，祖父方星樵，名秉忠，和他本是相熟的朋友，是個很著名的崑曲家。問溪家學淵源，也是個戲曲家兼音樂家。京劇名伶楊隆壽之子長喜，是問溪的姑丈，梅蘭芳的母親，是楊長喜的胞妹，問溪和蘭芳是同輩的姻親，可算是梨園世家。羨漁、問溪兩人，和我也素識，那時我正替他編訂詩稿，又給他記錄自述的傳記，常到他家去，因此和羨漁、問溪二人時時見面。可惜方問溪拜入他門牆，只有十來年就死了，墓在陶然亭旁邊，後來他還同我去憑弔過。

門雖設而常關

齊白石早年寫過一首詩：

青藤雪个遠凡胎，老缶衰年別有才。

我欲九泉為走狗，三家門下轉輪來。

青藤是徐渭，雪个是朱耷，即八大山人，老缶是吳昌碩。他對於這三人的作品，欽佩得真是五體投地。他又有題記云：「青藤、雪个、大滌子之畫，能縱橫塗抹，余心極服之，恨不生前三百年，或求為諸君磨墨理紙，諸君不納，余於門之外，餓而不去，亦快事也。」大滌子，即石濤和尚，釋名道濟。他又有《題大滌子畫像》詩云：

下筆誰教泣鬼神，二千餘載只斯僧。

焚香願下師生拜，昨夜揮毫夢見君。

他對於人滌子，也是十分崇拜的。他的得意門生瑞光和尚，一生畫的山水，專摹大滌子，平日論畫，和他志同道合。拜他為師後，常說，學了齊老師的筆法，才能畫出大滌子的精意。他題瑞光畫的《大滌子作畫圖》詩，也說：

畫人恐被人為畫，君是他年可畫僧。

他年如有人知識，不用求工即是工。

又題瑞光畫的山水云：

畫水鉤山用意同，老僧自道學萍翁。

有禮狂塗亦上乘，瑞光能事欲無能。

他們師生二人，總是這樣互相推重，可算得藝術緣深了。他七十歲時（西元一九三二年壬申），剛過了春節，正月初五日，瑞光和尚圓寂了，年五十五歲。他得訊後，覺得少了談藝相契的人，可惜得很，到蓮花寺裡哭了一場，回來仍是鬱鬱不樂。

這幾年，他賣畫教書，刻印寫字，收入很是可觀，只是想起年已七旬，風燭殘年，還有多少日子

可活，何必再孜孜不倦地為衣食勞累，就自己畫了一幅《息肩圖》，題詩道：

眼看朋儕歸去拳，那曾把去一文錢。

先生自笑年七十，挑盡銅山應息肩。

他畫此圖時，本想從此息肩，不再筆墨勞累，卻因事與願違，慕名請教的，仍是接踵不絕，他只得靠著雙手，照常地工作下去。刻了幾方印章：「老為兒曹作馬牛」、「苦手」、「有衣飯之苦人」，聊以解嘲。當時，冒他名姓，造作假畫的人很多，他也刻過兩方石章：一為「有眼應識真偽」，一為「吾畫遍行天下偽造居多」，又自刻了一個指紋印章，再刻了鋼印的暗記，可是假畫愈出愈多，依舊不能杜絕。他有詩自慨道：「加題左右支吾字，自恐他年認不真。」因為外邊偽造他畫的很多，使得許多人不敢收藏他的畫。他嘗在冊頁上題道：「白石之畫，從來被無賴子作偽，因使天下人士不敢收藏。」又有買畫的人，惟恐買到的是假畫，常去請他鑒別真假，有的還請他加寫題記，他真有點不勝其煩，感慨地說：「從我的屋子裡拿出去的畫，才不會有假的。」他給人家題過一本冊頁說：「予之畫，從借山館鐵柵門所去者無偽作。世人無眼界，認為偽作，何也？」他對於偽作，實是痛恨之極。朋友中也有叫他白畫，使他厭煩的，他寫過一詩：

去年相見因求畫，今日相求又畫魚。

致意故人李居士，題詩便是絕交書。

他向來是有啥說啥，不做無謂周旋的。

自從遼瀋淪陷，錦州又告失守，戰火迫近榆關、平津一帶，謠諑四起，富有之家，紛紛南遷。北平城內，人心浮動，很有朝不保夕之勢。敵方的軍事人員和特務分子，時常川流不息地來到北平，那時的政府當局，燕處危幕，視若無睹。他的畫，在日本國內，本已很有權威，他的大名，更為某些敵方人士所耳熟能詳。這些人來到北京，往他家慕名求見的很不少。有的設宴相邀，有的致送禮物，目的無非想和他拉上交情，隨時要他作畫刻印，白揩他的油。還有要求和他一起照相，更是想入非非，別有用意。他的畫，本來外間假冒的很多，聽說有一個敵方特務，想盡方法，騙著他合照了一回相，在北平用很低廉的價錢，搜集了冒充他的許多假畫，回國以後，大肆宣傳，說是和他交往得怎樣親密，把所有收來的假畫，得了高價，全部賣了出去，居然發了一筆不小的財。這種卑鄙無恥的勾當，世界上真是無奇不有。他看著敵人的橫行霸道，本已忿忿不平，知道有很多人想利用他，當然不會甘心去周旋。他常對人說：「我雖是一個沒有能力的人，多少總還有一點愛國心，假使願意去聽從敵方人員的使喚，那就對不起我自己這七十歲的年紀了。」他刻了一方「老豈作鑼下獼猴」的印章，表示他的意旨。他還在無辦法中想出一個辦法：不分畫夜，把大門緊緊地關上，門裡邊還加上了一把大

鎖。不論白天黑夜，總是把門鎖著。有人去訪他，在門口拍他的門環，先由女僕問瞭來人的姓名，進去告知，他親自出來，在門縫中看清是誰，願意接見的，才親自開鎖請進，不願見的，就由女僕回說「主人不在家」，不去開門，絲毫不能通融。他說：「這是不拒而拒的妙法，在這般人沒有見著我之時，先給他們一個閉門羹，否則見了面，不便卜逐客令，那就脫不掉許多麻煩了。」那時，他家既沒有衛生設備，又沒安裝自來水，每天上門送水和掏廁所的（是北平居民住戶日常生活的舊習慣）來了也須經過他親自開鎖，才得進去。他晚年偏用一位前清王府裡遣散出來的太監做門房，門禁依舊是很嚴。

他鎖門拒客，實在有他不得已的苦衷，但也引起很多人的不滿。有人說他性情乖僻，不近人情，哪裡知道他是深謀遠慮的呢。為了此事，起先我也和他發生過誤會。那時，我每次去見他，往往在門口，立候好久，要讓他在門縫中看明白了，才叫我進去。有一次，我去叫門，他的女僕，說他不在家，他的小兒子跑出來又說他在家，我認為他存心回避，心裡很不高興，寫信去質問他，口氣很不謙虛。他回了我一封信，竭力解釋說：「吾賢昨日之來，是否因吾有電話請來者？若是得吾電話而來，是約定來，何得不見。即未得吾電話，吾賢之來，必有詩文事件相商，吾亦不致拒絕也。從來忘年交家，他立候久，我認為他存心回避，心裡很不高興，寫信去質問他，口氣很不謙虛。他回了我一封信，竭力解釋說：「吾賢昨日之來，是否因吾有電話請來者？若是得吾電話而來，是約定來，何得不見。即未得吾電話，吾賢之來，必有詩文事件相商，吾亦不致拒絕也。從來忘年交，未必拘於形跡，嬉笑怒罵，皆有同情，是謂交也。一訪不遇，疑為不納，吾賢非也。一函不復，猜作絕交，吾賢尤非。雖往還有年，尚不見諒老年人之心，猜疑之心長存，直諒之心不足，吾賢三思。要知吾之無望之小兒，信口答話，與應門之村婦，兩不相符，不足怪也。是非何有也。」這原是我當初

少年氣盛，小題大作，回想起來，實在是很不應該。後來他見到了我，很誠懇地對我說：「你又不是外人，下次來時，只要聽到門內吾的腳步聲音，你隔了大門，高聲報名，我知道是你來了，就可開門請進，免得再伏在門縫上，悄悄窺探了。」說完，他和我都笑了起來。以後我去訪他，通了姓名，他就開鎖，讓我進去，不比先前的嚕嗦。可知他的以鎖拒客，是因人而施，不是普遍的一概而論。

是不為非不能也

齊白石不多作山水畫，因為他畫山水，佈局立意，總是反覆構思，不願落入前人窠臼。嘗說：「山水要無人人所想得到處，故章法位置，總要靈氣往來，非前清名人苦心造作。」又云：「山水筆要巧拙互用，巧則靈變，拙則渾古，合乎天。天之造物，自無輕佻渾濁之病。」他自題山水畫幅詩：

亂塗幾株樹，遠望得神理。

漫道無人知，老夫且自喜。

又有詩道：

世人休罵我，我是畫中顛。

松下遠山圓，秋藤天上懸。

他題友人畫的山水，也有詩說：

他是要「意造從心」，而不願「平鋪直布」，這種意境，是很高超的，可是懂得的人並不太多，而反對的人卻很不少。他在題記中嘗云：「時流不譽余畫，余亦不許時人，因山水難畫過前人，何必為。時人以為余不能畫山水，余喜之。」又云：「余畫山水，時流誹之，使余幾絕筆。」又云：「余畫山水，絕無人稱許，中年僅畫借山圖數十紙而已」，老年絕筆。」因為這種緣故，又因老年懶於多費神思，曾在潤格中訂明不再為人畫山水，在這二十年中，畫了不過寥寥幾幅。嘗對人說：「世人只知我畫花鳥草蟲，不知我早年常畫山水。我構思一圖，力求超俗，不輕下筆，然而常常挨人的罵。五十歲後，就不願再畫了。」又在友人的畫幅上題詞道：「予五十歲後不畫山水，人以為不善。予生平作畫恥摹仿，自謂山水有真別趣。居燕京十餘年，因求畫及篆刻者眾，乃專應花卉，山水不畫，是不為，非不能也。」他雖這樣表示，但朋友們專誠去請他畫山水，他高興起來，有時也破例為之。當時我為他編印詩稿，代求名家題詞，他答各作一圖為報，特意畫了幾幅。他為我的老師吳北江（閩生）畫了《蓮池書院圖》，為楊雲史（圻）畫了《江山萬里樓圖》，為趙幼梅（元禮）畫了《明燈夜雨樓圖》，為李釋圖》，為宗子威（威）畫了《遼東吟館談詩圖》，

堪（宣偈）畫了《握蘭籹填詞圖》，都是由我介紹，以文詩換得的。《蓮池書院圖》是因為吳北江的尊人摯甫（汝綸），清末掌教保定蓮池書院，所以畫了此圖，把蓮池景物，畫得恰到好處。他在畫上題記云：「吾曾遊保陽，至蓮花池觀蓮花，池上有院宇，聞為摯甫老先生掌教，大開北方文氣之書院也。去年秋，北江先生贈我以文，吾故畫此圖報之，以補摯甫老先生當時未有也。」吳北江回信給他說：「先君主講蓮池，十有餘年，北方文化，由此而開。闔生鬢齡隨侍，釣遊於此，至今一草一木，咸縈夢寐，恨不通繪事，莫能圖寫，以寄吾思。何意屈勞椽筆，成此名篇，不獨蓮花藤蔓，千古常新，而先君教澤，儼然猶可想見，且得海內第一流大師潤色描摹，良足永垂不朽，闔生必當什襲藏示子孫，永為法矩。」他把吳北江的這封信，給我保存，留為紀念。《江山萬里樓圖》，畫的是山巒起伏，水波無盡，危樓屹峙其中，氣勢極為雄偉。他題詩兩絕，其一云：

錦鱗直接長天碧，點點螺鬟遠黛昏。
咫尺江山論萬里，開窗都屬此樓吞。

其二云：

莫將成敗論雄雌，一代才人佐出師。

諸萬計謀垂萬古，隆中能有幾詩詞。

《明燈夜雨樓圖》，卻是另一作風，畫的是秋樹迷濛，小樓隱約，樓窗作淡紅色，明燈夜雨，一望可知。此圖他三易稿始成，我得了他的棄稿，趙幼梅給我題了一首詩，中有幾句說：

齊叟今之老畫師，為我作畫殊恢奇。
畫成自謂不得意，竟欲拉雜摧燒之。
次溪愛畫如性命，亟與藏棄勤獲持。
畫幅雖殘神韻足，元氣紙上猶淋漓。

其實這幅棄稿，畫得也是很好，他還認為不滿意，足見他是一筆不苟。《遼東吟館談詩圖》和《握蘭簃填詞圖》，點景佈局，也都別出機杼，他各有題詩。他還對我說，這幾幅圖，都是他精心結構而成，是他生平得意之筆。看起來，他的話是不會錯的。先父看我時常代人介紹，雖說以文會友，無傷大雅，但恐作畫勞累，老年人不甚相宜，因此寫信給他，勸他少應酬，多休息。他覆信說：

「承憐愛，不欲次溪世兄代人求畫，甚感。十六年中，僅為雪庵和尚畫《不二草堂圖》，非無求者，實未應也。寄萍舊京十有六年，曾為幾人畫圖哉！吾之潤格，已載有不二草堂圖》，非無求者，實未應也。寄萍舊京十有六年，曾為幾人畫圖哉！吾之潤格，已載有不平生所不願為者，惟畫圖。十六年中，僅為雪庵和尚畫

畫圖數語，古人有圖者，不過數人。獨次溪世兄邀求之，吾見其年少多才，偶而應之。其後世兄代璜求人題跋拙詩草，凡題跋者亦代許以畫圖為報，即此債主有四，未知何時可報答耳。」先父愛人以德，他卻逾格垂青，現在想起來，真使我既感激，又慚愧了。

他的不畫山水，有他獨特見解，他說：「畫山水，胸中必需要有丘壑，非多經歷名山大川，畫出來一定很庸俗，其難遠出草蟲花卉之上。」又說：「我畫的《借山圖》百幅，是六十歲以前，漫遊南北諸省，親眼看見的景物，不同於現在人所常說的文、沈怎麼樣，四王怎麼樣，甚至說荊、關怎麼樣。從前人有句老話，閉戶造車，現在人卻關了門造起山水來了。」他的畫，原是有他的創造力，不是描頭抹角，學這學那的。很多人卻說他不守繩墨，墮入了魔道。他任憑別人譏諷謾罵，依舊吾行吾素，一概置之不理。這就顯得他個性的強，立志的堅了。那年冬天，華北情勢，益見吃緊，謠言傳得更盛。他的門人紀友梅在東交民巷租得房屋，邀他去同住。他臨去東交民巷之先，寫了兩首詩寄給我，題為「苦獨詩示次溪」，一云：

多病多憂涕淚橫，危時患難想兵精。
諸君收泣籌戈戰，大事難為負絡繾。
遺禍戰爭茲片土，坐視成敗古長城。
榆關咫尺千餘里，痛哭人民滿舊京。

其二云：

偷活偷安老不然，魚蝦誤我負龍泉。

還家短計愁春雨，得米晨炊亂晚煙。

世可埋憂無淨土，身能成佛隔西天。

中虛知命為吾道，苦獨還期二十年。

詩後附注云：「料理遷居，忘其無米，使兒輩上市購歸，日已夕矣，方食早餐。知命者謂吾命無子，不知何以言之矣。再活二十年，謂吾當活至九十餘歲。」律詩是他晚年不常作的，那次卻作得激昂慷慨，確是兩首好詩。同時又作了兩首絕句：

湘亂求安作北遊，穩攜筆硯過蘆溝。

也嘗草莽吞聲味，不獨家山有此愁。

不教一物累阿吾，嗜好終難盡掃除。

一擔移家人見笑，藤箱角破露殘書。

他在東交民巷住了幾天，聽得時局略見緩和，才又回了家。他住在東交民巷的時候，用了「苦獨」詩的原意，改寫了兩首詩，末兩句說：「太平時日思重見，虛卜靈龜二十年。」他是何等殷切地盼望太平日子的到來啊！

刻詩拓印

一九三三年，齊白石七十一歲。我替他編印的詩稿，那年出版，就是現在行世的仿宋鉛字八卷本《白石詩草》。他在一九二八年印出的《借山吟館詩草》，是把手寫的原稿，用石版影印的，從光緒壬寅（西元一九〇二年）到民國甲寅（西元一九一四年），十二年間所作，收詩很少。這次的《白石詩草》，是壬寅以前和甲寅以後做的，曾經樊山選定，又經王仲言重選，收的詩比較多。當我發動替他編印的時候，他還十分謙虛地給我信說：「拙詩草事，何人肯願出錢爭購，即有世兄張羅，世兄不能擔竿遍呼賣於長安市上也。乞勿用預約啟，令人竊笑，千萬千萬！此件將來世兄代為贈人可矣。吾之拙句，贈人猶愧不堪。」詩稿既付印，他又自己題了五首絕句，印在前面，其第四首說：

畫名慚愧揚天下，吟詠何必並世知。

多謝次溪為好事，滿城風雨乞題詞。

原注：「此集初心未敢求人題跋，張子次溪替人遍乞詩詞，余老年因得樊山翁社中詩友數人為友。」詩稿印出後，他送給我很多本，內有一本，他題了幾行字，說：「此詩集，徵題詞，擇刊工，

次溪弟費盡心力始成，贈此一本，題數語以紀甚事也。」他在光緒十五年己丑（西元一八八九年）二十七歲時，才開始從師學詩，因他天資過人，出手便有佳句。在家鄉拜了王湘綺為師，到西安又認識了樊樊山，詩遂大見進步。到前清末年，他的詩名，已是傳佈很廣，雖是見仁見智，毀譽不一，而他卻以能詩自負，並且還自稱詩比畫好。他有〈戲題齋壁示兒孫〉的詩道：

窗紙三年暗似漆，門前深雪不曾知。
掃除一室空無物，只許兒孫聽讀詩。

他給我的信曾說：「詩者，乃余畫之餘事也。因余亦有三餘：畫者工之餘；詩者睡之餘，絕句詩，可枕上作也。；壽者劫之餘，一笑。」他題別人的詩稿，有句說：「筆端怒罵逐風來，詩不關書有別才。」他認為詩是全憑天才，不是掉書袋能做得好的。他題「畫蟋蟀」的詩道：

秋光欲去老夫癡，割取西風上繭絲。
唧唧寒蛩吟思苦，工夫深處老夫知。

又〈答和友人〉的詩說：

食葉蠶絲自足，採花蜂苦蜜方甜。

書生餘習終難捨，人笑愚翁老更顛。

這是他自說作詩的甘苦。他在中年，喜的是陸放翁詩，他在《借山吟館詩草》的自序中說：「余年四十至五十，多感傷，故喜放翁詩，所作之詩，感傷而已，雖嬉笑怒罵，幸未傷風雅。」他寫的詩中，有句說：「老把放翁詩熟讀，不教腸裡獨閒愁。」可見他直到老年，放翁詩仍是喜歡讀的。他另有〈老屋〉詩：

少不能詩熟使窮，門前一樹杏花風。

怕窮立腳詩人外，猶是長安賣畫翁。

他的詩不工雕琢，聲律也不細密，時常被人譏罵，所以作此自嘲。他在《白石詩草》的自序中說：「集中所存，大半直抒胸臆，何暇下筆千言，苦心錘鍊，翻書搜典，學作獺祭魚也。」但他的詩，也不是率爾操觚，不加思索的，他有句云：「隻字得來也辛苦，斷非權貴所能知。」這和樊樊山序他詩集所說的話，是一樣的意思。自從這本《白石詩草》印行以後，他就不甚作詩，偶或興到筆

隨，做些七言絕句之類，數量也並不太多，我曾抄錄了些，原意是想替他補刊，保存至今。直到他逝

世後，我略加整理，給它取名曰《白石詩剩》，交給我的朋友，預備編入他的全集之內。

他在北京的聲名，刻印得名，在作畫之先。和陳師曾初訂交時，因為師曾說他刻的印章，「縱

橫有餘，古樸不足。」他默會於心，仔細琢磨，專在古樸上用功大，剛健疏拙之勢，自成一路，所謂

「老浙派」，和飛鴻堂汪姓的「老徽派」是不同的。自從得到了「二金蝶堂印譜」，乃專攻趙撝叔的

筆意，所謂「新浙派」，也和鄧石如、吳讓之等「新徽派」不一樣。他刻印的基礎，是由浙派而來，

和徽派是並不接近的。後來見到《天發神讖碑》，刀法一變，又見了《三公山碑》，篆法也為之一

變。最後喜秦權，縱橫平直，一任自然，又一大變。定居北京後，見的東西多了，接觸的人也多了，

聽了陳師曾的話，就自出心裁，精益求精。他根據許叔重的《說文解字》，參酌秦漢兩代官私印璽，

和漢魏六朝碑碣文字，運以幼年雕花木工鍛鍊出來的手法，再用絕頂聰明的腦筋磨煉出來的技巧，所

以刻出來，有他獨創的風格，獨到的工力。

他在光緒三十年（西元一九〇四年）以前，摹丁、黃時所刻的印，曾經拓存，王湘綺給他做過

一篇序文。可惜他這套最早的印拓，於民國六年（西元一九一七年）湘潭兵亂時，全部失去了。王湘

綺的序文原稿，幸而他事先藏在牆壁之內，才得保存下來。十七年戊辰（西元一九二八年），他把丁

巳（民國六年）後在北京所刻的，拓存四冊，仍把土湘綺所撰的序文，刊在前面，這是他定居北京後

第一次拓存的印譜。本年他在丁巳年後所刻的三千多方印中，選出了二百三十四印，親自用朱砂泥重

行拓存。內有若干方，因為求刻的人急於取去，來不及多拓，只好製了鋅版充數的，此次統都剔除，另選他最近所刻自用的印加入，湊足原數，仍用王湘綺原序列於卷首，這是他在北京第二次所拓的印譜。又因戊辰年第一次印譜出書後，外國人購去印拓二百方，他認為這二百方，自己無權再行復製，只得把庚午、辛未兩年（西元一九三〇年─一九三一年）所刻的拓本，裝成六冊，一九三二年和一九三三年刻的，拓成四冊，合計十冊，這是他在北京第三次所拓的印譜。他在這一次的印拓上，寫了一篇自記，說「以上皆七十衰翁以朱砂泥親手拓存。四年精力，人生幾何！餓殍長安，不易斗米。如能帶去，各檢一冊，置之手側，勝人入陵珠寶滿棺。」這些印拓，他自己是非常珍視的。現在流傳已不多，琉璃廠偶或能遇到，價值可相當的貴了。

那時，報紙登載的，一件接一件的都是令人很不愉快的消息：三月間，日軍攻佔了熱河，五月間，塘沽協定成立，華北主權，喪失殆盡，平津一帶，無形中已在敵人的掌握。就在這春夏之交，北平謠諑繁興，大有一日不可安居之勢，他正在彷徨無計的時候，他門人紀友梅又邀他到東交民巷寓所去避居。他住了二十來天，聽得外邊的風聲，略見緩和一些，才又回家。

十月二日，即陰曆八月十三日，我和我妻徐肇瓊，假座西長安街廣和飯莊舉行婚禮，由他和我的老師吳北江兩人證婚。廣和飯莊的前身，是北半截胡同的廣和居，有幾樣著名的菜肴，像潘魚、江豆腐等，都是他喜歡吃的。那天他飲酒很多，略有醉意。他送我們親筆寫的一聯一詩，聯云：「花月長圓見天德，男人無過識妻賢。」詩云：

昨夜星辰仙袂涼，有人月下與商量。

赤繩在手長如許，繫汝良緣做一雙。

詩前有小引云：「癸酉八月十三日，次溪仁弟佳期，既請證婚，又想聯語，再贈以詩圍聯，老年人喜如人意，一一為之。」謔而不虐，很見風趣。我妻徐肇瓊，字鬘雲，早年學過幾年畫，和我結婚後，我介紹她去拜他為師。記得第一次是畫的蝴蝶，我拿去請他批改，他題云：「次溪弟出示徐肇瓊女弟所繪《百蝶圖》，得二絕句。詩云：

喜見張敞畫眉初，不愧吾窮女丈夫。

能把閒情寄蟲草，鬘雲精室讀書餘。

精神費盡太癡愚，何用浮名與眾俱。

夢想此身化蝴蝶，任憑門客畫蘧蘧。

又嘗以畫雀呈政，他略加潤飾，題云：「雀目過於小，余為更好。未見余更者，未必能知七十

老翁所為也。鬟雲女弟一哂。」又題畫扇云：「鬟雲女弟子畫此扇，在未為借山門客之先，其秀雅可見也。余為補二蜂，聊加一分意趣耳。」又題畫冊云：「夫婿能詩，賢婦能畫，伉儷外，亦喜代人求。嘗求余作畫，而遲遲未報，今得賢婦能畫，此一事可不求人矣。鬟雲女弟有此賢夫婦，亦可伏案用功也。」

上一年，他給我畫了一幅《雙肇樓圖》，來信說：「以布置少，能見廣大，覺勝人萬壑千丘也。貴樓題詞甚多，不必寫於圖上，使拙圖地廣天空。若嫌空白太多，加書題句，其圖有妨礙也。先生高明，想不責老懶咨於筆墨耳。」這幅圖著墨無多，而雅茜絕倫，他自認是得意之筆。本年十月我結婚後，他補題了兩首詩，寫在另紙，詩云：

讀書要曉偷閒暇，雨後風前小愒天。
難得添香人識字，笑君應不羨神仙。

多事阿吾偶寫真，元龍百尺近星辰。
目明不欲窮千里，且看西山一角雲。

記得那年冬天，我們夫婦到他家去，他叫我也學畫試試，我說不會，他大聲說：「都是從不會中學會的，多學勤學，就學會了。」我看他態度很嚴肅，原是出於一番厚意，就在他桌上，用他的畫筆，模仿著他的畫稿，畫了兩隻雛雞。他在我畫上，題了幾行字道：「從來論畫有云，畫人莫畫手，余謂畫鳥難畫足，今次溪弟開張第一回畫雛雞，獨足可觀，奇哉！」

冬十月二十三日，他為了他祖母一百二十歲冥誕，在家延僧誦經，設祭紀念。他祖母於光緒二十七年辛丑十二月十九日逝世，轉瞬之間，已過了三十二個周年了。他依照舊社會的老習慣，到了夜晚，焚化冥鏹，寫了一張文啟，附在冥鏹上面，一起焚掉。文啟說：「祖母齊母馬太君，今一百二十歲，冥中受用，外神不得強得。今長孫年七十一矣，避匪難，居燕京，有家不能歸，將至死不能掃祖母之墓，傷心哉！」這雖是無聊的迷信舉動，值不得稱道，但對他這樣一個在舊時代經歷了漫長歲月的人來說，卻可顯出他天性之厚。

三百石印齋

齊白石從光緒二十二年（西元一八九六年丙申）三十四歲時，學刻印章，所刻的都是自己的姓名，用在詩畫方面的。刻的雖不太多，收藏的印石，卻有三百多方，品質都很不壞，他愛不釋手，非常得意，就自名為「三百石印齋」。到民國十一年（西元一九二二年壬戌）他六十歲時，自刻自用的印章積得很多，其中有一部分，更是很名貴的佳石。這些印石留存在家鄉，沒曾帶到身邊，在民國十六、十七兩年的戰火中散失，他認為是生平最大的恨事。民國十六年以後，他在北平陸續收購的印石，又積滿了三百方，但印石的品質，卻沒有先前的好。有一位喜歡研究篆刻的人，名叫羅祥止，跟他學刻印的技法，並求他當場奏刀。他取出所藏的印石，一邊刻，一邊講，刻的乾脆俐落，講的條理清楚。他說：「從前我同陳師曾論印，談得最投契，我們兩人的見解完全相同。一句話概括，初學刻印，應該先講篆法，次講章法，再次講刀法。篆法是刻印的根本，根本不明，章法、刀法就不能精確，即使刻得能夠稍合規矩，品格仍是算不得高的。研究篆法，可以先看《漢印分韻》、《繆篆分韻》、《說文》、《說文古籀補》等書。但要記住，一方印章，大篆、小篆不能參混互用。章法就是結構，字數的安排，要調和得體。最後講到刀法，凡筆道曲的，都得用曲筆，方的都得方，圓的都得圓。方圓筆在一印中，初學不宜兼用。漢印中偶有方圓並用，或似方非方，似圓非圓的，應到相當精

國畫大師齊白石的一生　232

熟時，才能運用。漢印年代久遠，很多不太完整，吾輩刻印，有時走刀破損，原可任其自然，但初學不可故意造作，反貽畫虎不成之誚。而最重要的，萬不可死守古人成法。雖說刻印總須恪守規矩，然有心得，即宜自己創造，即使採用古人成法，亦應取長棄短。我常說，秦漢人刻印，能夠天趣勝人，就在於不蠢，膽敢獨造，故能超越千古。我刻印，也不願被古人成法所拘束，時俗以為無所本，我卻覺得時人蠢得可憐。他們何不想想，秦漢人是人，我輩也是人，我輩有了獨到的地方，秦漢人假使生在今日，見了一定也要佩服的。時人不辨秦漢銅印的真假，一味的死摹，甘心自蠢，那就讓他們去蠢吧！」羅祥止聽了他這一大套理論，又看了他手不停地奏刀，感歎道：聽他的話，似同聽到霹靂；看他揮刀，尤其好像呼呼有風聲。佩服的了不得，當下就拜入他的門牆，列為弟子。羅祥止後來刻印，就完全走他的途徑。他題羅祥止的印草說：「世有譽予者，必譽祥止，有罵予者，亦必罵之。予謂欲青出於藍，只有放恣一道。」他總是這樣教導他的弟子的。

一九三四年，他七十二歲。又有一個四川籍的友人，跟羅祥止一樣，屢次請他當面刻印給看，他把指示羅祥止技法的話，照樣地指示了一遍。這位友人，從此刻印也就私淑他了。他寫了一首〈自嘲〉詩道：

<div style="text-align:center">

造物經營太苦辛，被人拾去不須論。

一笑長安能事輩，不為私淑即門生。

</div>

詩後附注道：「舊京篆刻，得時名者，非吾門生，即吾私淑，不學吾者不成技。」他指示羅祥止和這位四川籍友人，當面奏刀，在此不滿一年的時間內，把所藏的許多印石，都已全部刻完。連前所刻，又已超過三百之數，就再拓存了幾份，分留給他的子孫。他還囑咐子孫說：「昔人有平泉莊，一木一石，子孫不得與人。亦必知先人三百石印齋之石印，願子孫不得以一石與人！」這三百多方印章，確是他認為生平刻印中最得意的作品。

他刻印，同他寫字一樣。他寫字，下筆向不重描；刻印，一刀下去，也決不回刀。他的刻法，縱橫各一刀，只有兩個方向，和一般人所刻，去一刀，回一刀，縱橫來回各一刀，要有四個方向的大不相同。他刻白文時，隨著字的筆勢，順刻下去，並不需要先在石上描好字形，才去下刀。他下刀時，刀的對面，不去過問。他刻前行，石屑散落，對面形式為平整，或為凹凸，完全聽其自然。所以他的刻印，顯得有力，還覺得古樸有神韻，與寫字有筆力，有姿勢，是一樣的道理。他說：「常見他人刻石，往往四面下刀，甚至不分方向，刀鋒在石塊上來回盤旋，費了很多時間。就算學得這一家那一家的，但只學到了形似，把神韻都弄沒了，貌合神離，僅能欺騙外行。這何嘗是刻印，只能說是蝕削而已。我少時即刻意古人篆法，然後追求刻字的解義，不為摹、作、剝三字所害，虛擲精神。因為世間事貴貴痛快，何況篆刻是風雅事，豈是拖泥帶水，做得好的呢？」他題門生的印存，做過兩首詩，一云：

做摹蝕削可愁人，與世相違我輩能。

快劍斷蛟成死物，昆刀截玉露泥痕。

二云：

維陽偽造與人殊，鼓鼎盤壺印璽俱，

笑殺冶工三萬輩，漢秦以下士人愚。

自注：「維陽鑄工，笑中外收藏秦漢鑄印者太愚」，他所說的摹、作、削，摹是死學古人成法，作是故意做作，削是蝕削。他的刻印，恭維他的，說是腕力盛，氣象雄，同明代李日華批評元人文章時所說的：「雄快震動，有渴驥怒猊之勢。」也有一部分人反對他的，說他劍拔弩張，失之獷悍。他對於別人的毀譽，向不注意，常常自己說：「懂得此道的人，自能看出好歹。」他又說過：「刻印能天趣渾成，別開蹊徑，不失古代名碑的遺模。眼中所見，只有趙撝叔一人。」只因趙撝叔刻的朱文近娟秀，和白文的篆法不一樣，他就並不完全取法撝叔，更進一步自創一種作風，在娟秀中別具剛健超縱之氣，這是他一生刻印的心得。

他在民國八年（西元一九一九年），畫過一幅花鳥，是初到北京時所畫，送給朋友的。我無意間在宣武門內海市界古玩店內見到，不知這幅畫是什麼時候流出來的，當即買了來，拿去給他看，並請他題字紀念。他見著，卻大有感慨，提筆就題了幾句，說是：「甲戌，次溪世侄於沂文齋得之，求余題記。己未至今，忽忽十又六年矣。手蹟猶新，鬢毛非舊，再十六年，余骨何在，誰可知也。次溪愛余手蹟，能愛余骨否？」同時，我又買到一幅他三十歲時所畫的《射雁圖》，他也在畫上題詞道：「此幅乃余少年所作也。印記雖是老萍字樣，年三十歲時即喜稱翁老等字。忽忽四十餘年，筆墨之變，迥殊天壤也。」又題云：「次溪偶見余往作，即不惜金錢，必欲得之，吾賢之愛詩畫可知矣。即書數語記之。」他這兩幅舊作，和他晚年的作風，大不相同，尤其是《射雁圖》，工細得很，但瀟灑富於天趣，則和晚年作品是一貫相通的。

那年四月二十一日，他的副室胡寶珠又生了個男孩，取名良年，號壽翁，乳名小翁子，這是他的第六子。

畫到慈烏汗滿顏

民國二十四年乙亥（西元一九三五年）四月一日，即陰曆二月二十八日，齊白石偕同他的副室胡寶珠南行。三日午刻，到達湘潭茹家沖家裡。他自壬戌年（西元一九二二年）送他妻子陳春君回鄉，在家耽了幾天，丙寅（西元一九二六年）到了長沙，兵亂路阻，匆匆轉道北返，已有十三個年頭未曾回到家鄉了。他的妻子陳春君雖還健好，但瘦弱得很，七十四歲的人，顯得老態龍鍾。他長子良元，時年四十七歲，三子良琨，時年三十四歲，兄弟倆帶頭，率領著一家大大小小，把家務整理得井井有條。這幾年，房子沒有損壞，還添蓋了幾間；種的果木花卉，都照舊存在；山上樹木，也覺較前茂盛。他看了，很是放心。他的孫輩，外孫輩和他多年不見，有的已長大成人，二十開外的年紀了，此番見著，彼此都不相識。小的都是在他離鄉後出生的，見面就更不認識了。他刻了幾方印章：「客久子孫疏」、「歸計何遲」、「容顏收盡但餘愁」，表示他此次回家的感慨。他在茹家沖家裡，住了三天，就同他的副室胡寶珠動身北上。因恐老年人話別不免傷感，故他別家時，不忍和陳春君相見。幾個至好親友，事先到他家中，坐待相送，他也不使親友們知道，悄悄地離家走了。這一次回家，他的主要事情是祭掃先人的墳墓。十四日回到了北平，在日記上寫道：「烏烏私情，未供一飽；哀哀父母，欲養不存。」又做了一首題畫鳥的詩道：

不獨長松憶故山，星塘春水正潺潺。

姬人磨墨濃如漆，畫到慈烏汗滿顏。

詩後有注道：「家山百劫，廬墓久違，畫此並題，愧不如烏。」還刻了一方「悔烏堂」的石章。

他老年客居在外，遊子天涯之思，自所難免，而追懷先人，他更是耿耿在念的。

從那年起，他右半身從臂膀到腿部，時時覺得酸痛，還夾雜著一陣陣的頭暈，幸得名醫施今墨診治，才見好轉。他因為連年時局不靖，為了防備宵小覬覦，對於門戶，特別加以小心。他住的跨車胡同宅子，原是一所中型的北京式房屋，東面是胡同，他住在裡院北屋。廊子前面置有鐵製柵欄，晚上臨睡時拉開，加上了鎖，他認為嚴密安全，可以萬無一失。當時我覺得他的辦法很不妥當，萬一火燭失慎，危險萬分，但又不便明言，只得婉詞勸他說：「城裡還不致有大盜打劫，若要防備小偷，門戶堅固些，即可對付，鐵柵欄似乎多此一舉，天天拉著，不但麻煩，而擱在眼前，也不雅觀。」他卻答道：「古人說，寧可未雨綢繆，不要臨渴掘井，什麼事總得小心點為好。」到七月間，有一天，我忽然接到他一封信，說：「前日早起，開鐵柵欄，忘記鐵門之鐵撐，阻其足，其身一倒，鄰家聞有伐木倒地聲，幾乎年將八十之老命死矣。今日始作此數字，其足已成殘廢也。」我接信大駭，急忙去看他。方知七月四日那天，即陰曆六月初四日，上午寅刻，他在屋內，聽得院子裡犬吠之聲，眂耳可

厭，親自出來驅逐。匆匆忙忙地走到廊子前面，腳骨誤碰在鐵柵欄的斜撐上面，一跤栽了下去。他的副室胡寶珠聽到他呼痛的聲音，趕緊跑來，叫他兒子，一同把他抬上了床。請來正骨大夫，詳細診治，推拿敷藥，疼痛稍減。但腿骨的筋，長出一寸有零，腿骨脫了骱，公母骨錯開了不相交，幾乎成了殘疾。我勸他安心靜養，暫時不要動彈。他還風趣地說：「我幼時，見狗子貓兒則笑，見生客則哭。想不到老年卻吃了狗子的苦啦！」他還說，在他跌倒的地方，原有鐵凳一隻，幸而在前幾天，給他的副室胡寶珠搬往別處去了，否則這一跤栽下去，不知重傷到什麼程度，說不定還有生命危險。這次他受的傷，足足養息了三個多月，才漸漸地完全好了。他在養傷期間，還曾給我來信，說：「余與宗子威兄久不通音問。前二年，伊在嶽麓山寄到古詩一首，余因年來不苦思索，故未和答。余此時無事，加以一跌，左腿已成殘廢，思與故人函談，伊此時尚在嶽麓否？請詳細告我。」附有一詩，題為〈子威歸隱衡山，余夢與次溪同訪子威於嶽麓中〉，詩云：

昨宵飛夢到長沙，岳麓山高夕照斜。
濁世詩人尋不遇，坐看紅葉久停車。

他說那時腿腳不便，不能起坐作畫，詩是枕上所作，信也是伏枕寫的。

指著死鬼罵活人

一九三六年，齊白石七十四歲。陰曆二月底，他趁風和日暖的好天氣，邀我和汪慎生同作郊遊。

汪慎生名溶，安徽歙縣人，也是一位著名的畫家，畫的花鳥和山水，功底都很深厚。他跟汪慎生交情很不錯，二人合作畫過好幾次，雖非同一筆調，都是彼此互相推重。那天，我們同到右安門外花之寺，去弔羅兩峰遺跡。據他說，羅兩峰的詩和畫，都是他生平很佩服的。十五年前，他初到北京時，陳師曾、羅癭公等約他同遊，當時他因為有別的事，沒去參加。羅兩峰自稱前生是花之寺的方丈，別號又叫做「花之寺僧」，所以這個花之寺，齊白石很想去看看。誰知道了那裡，荒涼蕭瑟，無可寓目，羅兩峰的遺跡，一點也找尋不到。原來所謂「花之寺」，並無這個廟宇。那裡有座「三官廟」，從前廟門左右，花木很多，廟前徑路曲折，像個「之」字形。羅兩峰做過一夢，說是前生在花之寺做過和尚，羅兩峰的朋友曾賓谷，出於一時的好奇心，看上了這所「三官廟」的地形，寫了一張「花之寺」的榜額，掛在廟內，就應了羅兩峰的夢景。這無非是文人好事，遊戲之作而已。我對他說：「兩峰旅居北京時，攜其次子允纘，住在琉璃廠觀音閣，晚景落拓得很。聽說想回揚州，盤纏都張羅不到，曾賓谷在兩淮鹽法道任上，寄了錢給允纘，才能回到家鄉。」他聽著，很有感觸，說：「兩峰是金冬心的高足，冬心客死漢口，也是窮得一文不名。兩峰竭盡心力，把老師的遺骸，運回杭州原籍安葬，又搜羅

冬心遺作，錄刊成集，貧士能有這樣風義，真足令人肅然起敬。」當下我們又同往琉璃廠，訪問觀音閣。連去了幾家書鋪和古玩店，羅兩峰的遺聞軼事，知道的人已是很少，他不勝悵惘，歎息而歸。

我曾經問他：「羅兩峰畫的《鬼趣圖》，你看怎樣？」他說：「揚州八怪都有獨特的作風，標新立異，有移轉時代風氣的勢力。這種精神值得後人取法，決不如今之時流，開口以宋元自命，筆情死刻，以愚世人的可比。講到鬼，世界上誰看見了鬼呢？兩峰的《鬼趣圖》，無非是指著死鬼罵活人，有他的用意的。筆墨機趣天然，不光是新奇可喜而已。」接著他又笑著說：「我生平畫了不少的不倒翁，形式姿態，各不一樣，意義和兩峰的《鬼趣圖》有點相像，也是指著死鬼罵活人，卻比《鬼趣圖》有趣得多。不倒翁隨處有賣的，人人都見過，也許小時候大家都玩過。而且世界上類似不倒翁的人，到處都能見到，把它們相貌畫出來，豈不比《鬼趣圖》更有意思嗎？」說著，他背了幾首題不倒翁的詩：

秋扇搖搖兩面白，官袍楚楚通身黑。

笑君不肯打倒來，自信胸中無點墨。

烏紗白扇儼然官，不倒原來泥半團。

將汝忽然來打破，通身何處有心肝。

能供兒戲此翁乖，打倒休扶快起來。

頭上齊眉紗帽黑，雖無肝膽有官階。

他的不倒翁，確是大有深意。題的詩，更是對舊社會的貪官污吏強有力的諷刺。他採用戲臺上鼻塗白粉的小丑形象，手裡拿著摺扇，搖搖擺擺，醜態可掬。最妙的是一副眼神，真可以說是栩栩欲活。他對我說：「人物的神情形態，全在一對眼睛上。倘把眼睛畫得呆滯，那就一點生趣都沒有了。

不用說作畫，就是看戲吧！丑角上臺，目光遲鈍，呆咻咻地站著，請問這齣戲，還有什麼可看的呢？戲是活的，尚且如此，何況畫是死的哩！把死的畫成活的樣子，才有意思。」我說：「你畫的固然好極，題的詩也妙不可言，你把世上的臭官僚，罵得入木三分了。」他說：「前幾年我還畫過一幅《發財圖》，也是很有趣的。」他從框裡取出那幅《發財圖》來。原來畫的是一把算盤，上面題了許多字道：「丁卯（西元一九二七年）五月之初，有客至，自言求余畫發財圖。余曰，發財門路太多，如何是好？曰，煩君姑妄言之者。余曰，欲畫趙元帥否？曰，非也。余又曰，欲畫印璽衣冠之類耶？曰，非也。余又曰，刀槍繩索之類耶？曰，非也，算盤何如？余曰，善哉！欲人錢財，而不施危險，乃仁具耳。余即一揮而就，並記之。時客去後，余再畫此幅，藏之篋底。三百石印富翁又題原記。」三百石印富翁是他的別號，寫在《發財圖》上，更顯得是一種諷刺。他笑著說：「這是借題發揮。」的確，這樣的借題發揮，可說是神乎其技了。

國畫大師齊白石的一生

那年三月二十九日，是陰曆三月初七日，清明節的前七天，他應邀來到我家張園，參拜前明袁督師崇煥遺像。那天到的人很多，有陳散原、楊雲史、吳北江等諸位。園內補種花木，還剩了兩棵矮松，靠在牆邊，未曾下土。散原老人一時興至，親手在院內把它種了。他在旁看得很有味，笑著說：「詩人種松，倒是很好的圖景。」我的老師吳北江就請他即景繪圖。這幅圖他畫成後，還在圖後題了四闋〈深院月〉的小詞：

憑弔處，淚汍瀾，劍影征袍逝不還。
野水淒淒悲落日，一枝北指弔煤山。

三面水，繞荻灣，歷劫雙松花翠煙。
聽雨樓傾荒草蔓，一叢野菊曙光寒。

池上月，逼人寒，龍臂曾聞擊錦鞍。
從古孤忠恒死國，掩身難得一朱棺。

（原注：袁督師冤死，義僕佘某負屍埋葬於廣渠門內廣東義園中。）

壇畔樹，聽鳴蟬，斷續聲聲總帶酸。

玉帳牙旗都已渺，白虹紫電夜深看。

（原注：故宅北有袁督師廟，即昔之誓師壇遺址。篁溪學長藏督師遺物甚多。）

圖交楊雲史帶去題辭，久未送還。雲史逝世後，此圖遂無著落，現在想來，實很可惜。當天種樹以後，在吃飯之時，他談起身後的計畫，說：「我本打算在京西香山附近，尋找一塊風景比較好的地方，預備個生壙。幾年前，託過我的同鄉汪頌年（詒書）寫了一塊『處士齊白石之墓』七個大字的碑記。墓碑雖已寫好，墓地還沒找到，擬趁今日機會，懇求諸位大作家，俯賜題辭，留待他日，俾光泉壤。」當時諸位都允承了，隔不多天，把詩詞都寄了去，他非常地高興。

蜀遊

齊白石有一個在四川的朋友，姓王，原是個軍人，跟他素不相識，平日託了旅居北平的川籍同鄉，常來請他刻印，日子長了，彼此通過幾次信，成了千里神交。上年來信，邀他到四川去遊覽，說賣畫可得厚資。並說：「預購一氈，以給抻紙磨墨之役。」他回信以年老辭，寄去二百元錢，囑速遣嫁，寫了兩首詩道：

衣裳作嫁為君縫，青鳥殷勤蜀道通。
向後從夫休忘記，羅敷曾許借山翁。

桃根一諾即為恩，舊恨新愁總斷魂。
又把紅繩甘割斷，永豐園裡屬何人。

後來姓王的又來信說，抻紙磨墨人已遣嫁，仍盼望他去玩玩。他雖答允了去，卻始終沒曾踐諾，曾有詩道：

百回尺素倦紅鱗，一諾應酬知己恩。

昨夜夢中偏識道，布衣長揖見將軍。

那年春初，姓王的又來信相邀，意思很誠懇。接著又來電報，歡迎他去。他的副室胡寶珠，原

是出生在四川的，離開家鄉久了，很想回娘家去看看。他想：此番入川，目的固然是為遊山觀水，趁

此機會，也可讓胡寶珠走走娘家，一舉兩便，也就欣然首途了。陽曆四月二十七日，即陰曆閏三月初

七日，他同副室胡寶珠，帶著兩個最小的孩子，一個是小女兒良止，一個是小兒子良年，離平南下。

二十九日夜戌刻，從漢口搭乘太古公司的「萬通」輪船，開往川江。五月一日黃昏，過沙市。沙市形

勢，卻有點像湘潭，沿著長江，有山嘴攔擋，江岸成弓形，泊船倒很便利。四日未刻，過萬縣，船舶

武陵。他在船中，心臟忽然感覺很不舒適，直到夜半，才得平復。當時他的副室胡寶珠很是著急，見

他好了，心才放下。他做了一首〈慰寶珠〉的詩：

笑喜患難總相從，萬里孤舟一老翁。

病後清癯怯風露，夜船窗隙紙親封。

五日巳刻，過忠州；未刻，過酆都；酉刻，抵嘉州。寶珠的娘家，在酆都縣屬的轉斗橋胡家村。寶珠從小就出的門，家鄉情況，已是模糊，記不很清。沿路問訊，好不容易才問到了胡家村。找著娘家，歡聚了三天。寶珠去祭掃母塋，他陪著同去，算是盡了一點心意。他有四首紀事的絕句詩：

看山訪友買扁舟，載得寶君萬里遊。
聞到寶珠生此地，愁人風雨過酆都。

為君骨肉暫收帆，三日鄉村問社壇。
難得老夫情意合，攜樽同上草堆寒。

從來生女勝生男，卅載何須淚不乾。
好寫墓碑胡母字，千秋名蹟借方三。

始知山水有姻緣，八十年人路九千。
不是衰翁能膽大，峨嵋春色為誰妍。

他們從胡家村動身，仍到嘉州坐船西行，十一日到重慶。十五日坐汽車，過烏江，宿內江。十六日申刻到成都；住南門文廟後街。認識了方旭，號叫鶴叟。那時金松岑（天翮）、陳石遺（衍）等諸位都在成都，和他神交多年，見了面，倍加親熱。前三年，癸酉（西元一九三三年）的春天，他來到我家，看見金松岑從蘇州寄給我的信，信內附有一篇傳記的文章，是我的朋友託我轉懇金丈做的。

他讀完了這篇文章，佩服的了不得，說：「這是必傳之作。」我就給他們介紹，他畫了一幅《紅鶴山莊圖》，託我轉給金丈，作為訂交紀念，並懇請金丈給他做一篇傳記，意思是以畫易文。金丈覆信允承，但須知他生平事略，要他寄點資料去，才能動筆。他就自述他一生經歷，叫我筆錄下來。隨時寄給金丈，備作傳記取材之需。此番他們在成都見面，他向金丈提及撰作傳記之事，金丈又當面允諾，叫他回北平後，和我商量，多寄點資料去，說是記他的事蹟，愈詳細愈好。金丈也有信給我，談及此事。後因時局多故，我為了生活，離平南行，偶或北來省視，因為行色匆匆，不能多久耽擱，此事遂告停頓。等我重返北平，而金丈卻已逝世，金丈生前答允給他做的傳記，竟成泡影，他感覺得很失望，我也不免有點遺憾。

他在國立藝院和私立京華美專教過的學生，在成都的，知道他到了，都來招待他，有的請他吃飯，有的陪著他去遊覽。安徽人開的胡開文筆墨莊，有一個專在外邊接洽生意的店員，行話叫他「跑外夥計」，名叫陳懷鄉，跟著他的學生，也稱他做老師。當時四川的許多藝術家，都想來見見他，有

的還拜入他門牆稱弟子。報館記者們也接踵地訪問他，請他題字紀念，他作了一首詩：

金戈鐵甲入編章，鳥語蛋鳴到耳旁。
天下有聲聞即說，憐君卻是為人忙。

七月二十七日那天，他牙痛甚劇。他七十歲從僅存的當口兩個門牙，左邊的一個，早已自落，右邊的一個，搖搖欲墜，亦有多時。因為想起他幼齡初長牙時，他祖父祖母和他父親母親，喜之不勝地說：「阿芝長牙了！」當初祖父母和父母這樣的喜見其生，他到了老年，也就不忍輕易的拔去，忍著疼痛，一直至今。當時他這個作痛的病牙，痛得益發厲害，進食大不方便，即在不吃東西的時候，也是痛得難受，迫不得已，只得就醫拔除，他感念幼年，不禁淚流。

他早年到過廣西，陽朔的山水，他是久久不能忘懷。這次來到四川，覺得蜀中山水，似乎更勝一籌。他遊遍了青城、峨嵋等山，辭別諸友，預備東返。有詩說：

一雁足輕書斷，半天霞並雲飛。
西去蓉城客裡，臨風北望思歸。

門生們都來相送，希望他下次再來，多留些時期。他說：「俗諺有『老不入川』這句話，我的年紀已七十好幾了，預料此番出川，終我之生，未必會再來的了。」門生們聽著，都有些依依不捨。他賦詩留別，說：

蜀道九千年八十，知君不勸再來遊。

不生羽翼與身仇，相見時難別更愁。

八月二十五日離成都，二十六日未刻，到重慶。二十八日坐川輪東下，二十九日宿萬縣，三十日宿宜昌，三十一日到漢口。川江灘多水急，三峽附近，號稱奇險，東行船名為「下水」，比西去的上水船，快得很多。他在漢口，住在朋友家，因腹瀉休息了幾天。九月四日，乘平漢車北行，五日到北平。回家，有人見他這次川遊，沒有做什麼畫，做多少詩，誤會他心裡有了不快之事。他卻對人說：「我們去時是四個人，回來也是四個人，心裡有什麼不快呢？不過四川的天氣，時常濃霧蔽天，看山是掃興的。」他又背了一首〈過巫峽〉的詩，是他在川輪中做的，詩道：

欲乞赤烏收拾盡，老夫原為看山來。

怒濤相擊作春雷，江霧連天掃不開。

國畫大師齊白石的一生　250

瞞天過海法

民國二十六年丁丑（西元一九三七年），齊白石自稱七十七歲，實年七十五歲。他把自己的年紀，從那年起，忽然增加了兩歲，是有一段趣事的。許多人不知道這段趣事，常常把他的歲數弄錯了。有人根據他逝世時的年紀，推算上去，把他出生之年提前了兩年；有人根據他的生年，又覺得他逝世時的年紀，不相符合。原來，早先他在長沙時候，認識了一個星命術士，名叫舒之鎏，號貽上，給他算過八字，說是：「在丁丑年，脫丙運，交辰運。辰運是丁丑年三月十二日交，壬午三月十二日脫。丁丑下半年即算辰運，辰與八字中之戌相沖，衝開富貴寶藏，小康自有可期，惟丑、辰、戌相刑，美中不足。」又說：「交運時，可先念佛三遍，然後默念辰與酉合若干遍，在立夏以前，隨時均宜念之。」又說：「十二日戌時，是交辰運之時，凡辰年生屬龍和戌年生屬狗之小孩，都應該暫時避開，丑年生屬牛和未年生屬羊的，也不可近身。本人可佩一金器，如金戒指之類都可以。」他聽了舒之鎏的話，到了那時，念佛、帶金器、避見屬龍、屬狗、屬牛羊的人，都一一地照辦了。他還在舒之鎏手批的「命書」封面上，題了九個大字道：「十二日戌刻交運大吉」。又在「命書」的裡頁，寫了幾行字道：「宜用瞞天過海法，今年七十五，可口稱七十七，作為逃過七十五一關矣。」從一九三七年起，他就加了兩歲，本年就算七十七歲了。他的所謂「瞞天過海法」，就是在年齡上虛加兩歲，而

251　瞞天過海法

「辰與戌沖」和「交運時」怎麼怎麼等一大篇無稽讕言，原是舊社會江湖術士騙人的把戲，他卻信之不疑，這是時代環境所造成的。

二月二十七日，即陰曆正月十七日，他五十歲以後，因為勞動了半輩子，省吃儉用，歷年有了點積蓄，成了小康之家。到此時又經歷了二十多個年頭，名聲大了，收入也多了，處境優裕，更是大非昔比。但他儉樸的素性，始終不曾改變，仍和從前貧寒時一樣，吃的、穿的、用的，都是不求精美，只圖溫飽。七十歲以前，尚能咀嚼花生，常用鹽水煮了來吃，還時常買些「半空兒」的，用來待客。雖因年事已高，七十歲以後，牙齒一天壞似一天，喜歡吃麵食或稻米粥，葷腥更是不常用，專吃些蔬菜。他一生簡單樸素的生活，數十年如一日，處處不忘掉自己是在貧農家庭生長大的。他平日居家過日子，件件事情，都由他親自經手。門戶箱櫃，都加上了鎖，大小鑰匙，一連串掛在自己的褲腰帶上。家裡人買點東西，無論用錢多少，必須臨時向他去要，他認為需要買的，才親手去開鎖取錢，從來不叫別人代勞。前人所說「事必躬親」，他真是當之無愧。他深深地體會到物力維艱，非但不肯隨便浪費錢財，對於任何東西，也是十分愛惜，決不輕易毀棄。他作畫所用的畫筆，有時筆頭掉落，或筆桿裂開，只要還能對付著用，他總是親手用生漆塗上，陰乾後堅牢如常，拿來再用，從不肯信手扔掉。他常對人說：「所用

的畫筆，都經過自己修造過的，有的剩不了多少筆毫，能再加工修理的，總得要留著，何必白白地糟蹋了呢！」他作了一首筆銘：

　　破筆成塚，於世何補。

　　筆兮筆兮，吾將甘與汝同死。

可見他愛惜物，簡直同愛惜自己的生命一樣地重要。

乍經離亂豈無愁

那年七月七日，即陰曆五月二十九日，正交小暑節，天氣已是熱得很。日本軍繼一九三〇年「九一八」偷襲瀋陽的老方法，在北平廣安門外盧溝橋地方，再一次發動了大規模的侵略戰爭。到七月二十八日，即陰曆六月二十一日，當時的華北當局秉承南京方面國民黨反動派的意旨，把平津拱手讓人，軍隊轉向內地，平津就相繼淪陷了，真是可歎。齊白石以望八之年，一旦身臨其境，使得他膽戰心驚，坐立不寧。他人老志不老，一腔熱血，好像沸騰似的，所受刺激，簡直是無法形容。他下定決心，模仿清初傅青主的高風亮節，打算從此閉門家居，不與外界接觸，就把藝術學院和京華美術專門學校兩處的教課，都辭去不幹了。

九月間，陳師曾的父親散原先生在北平寓所逝世。陳師曾生前對他的厚誼，十多年來，他總是牢牢地記在心頭，刻不能忘。散原先生平日對他也是青眼相加，到處揚譽，前輩風義，他也十分感念。所以他聽到散原逝世之訊，作了一副輓聯送了去，又親自到靈前行禮。他自北平淪陷以後，從未出過大門，這次是他淪陷後的第一次出門。他作的輓聯，上聯是：

為大臣嗣，畫家爺，一輩作詩人，消受清閒原有命；

下聯是：

由南浦來，西山去，九天入仙境，乍經離亂豈無愁。

下聯的末句意義深長，把一肚子說不出的苦虛含蓄在內，很有點「既傷逝者，行自念也」的感慨。

宣統三年（西元一九一一年）清明節的後兩天，他在長沙瞿子玖家裡的超覽樓看櫻花海棠，王湘綺叫他畫一幅《超覽樓禊集圖》，他答允了沒有踐諾。時間過得真快，到一九三八年的春天，一晃已將三十年了，瞿子玖的小兒子瞿兌之，請他補畫此圖。他想起當年的情景，就畫了交去，說是盡了一件心事。

六月二十三日，即陰曆五月二十六日，他副室胡寶珠又生了個男孩，這是他的第七子，寶珠生的第四子，取名良末，字紀牛，號耋根。他記道：「字以紀牛者，牛，丑也，記丁丑年懷胎也。號以耋根者，八十為耋，吾年八十，尚留此根苗也。」十二月十四日，他又得了一個孫子，是他第四子良遲生的，取名秉聲。良遲是他副室胡寶珠生的第二子，那年良遲十八歲，寶珠三十七歲。他見寶珠還不到四十歲，已經有了孫子，原很高興。只因秉聲生時，他的第六子良年，乳名叫作「小翁子」的，正在病中，不到十天，十二月二十三日死了，年才五歲，他很是傷心，做了一篇〈小翁子葬志〉。

他從民國十二年（西元一九二三年癸亥）六十一歲起，開始寫《三百石印齋紀事》，原是日記性質，到此時中止，無意再續寫下去。那時國難步步加深，上海、南京、漢口等地，都已先後陷落，他的家鄉湖南，也已淪入敵手。他耳所聞，目所見的，很少順適之事，心緒自是惡劣得很。

心病復作停止見客

齊白石自民國二十一年（西元一九三二年壬申）以後，不願和敵偽周旋，曾經鎖上大門，拒絕請見。民國二十二年（西元一九三三年癸酉）秋天，他自序印章說：「壬申、癸酉二年，世變至極，舊京僑民皆南竄。予雖不移，然竊恐市亂，有剝啄叩吾門者，不識其聲，閉門拒之。」他所說的「市亂」，是在敵偽勢力之下，不便直指其事，故意這樣含混地說。到了民國二十六年（西元一九三七年丁丑）以後，北平已陷入敵手，敵人和漢奸，更是時時想跟他接近，他深居簡出，很少與人往還，但是登門求見的人，仍是非常之多。敵偽大小頭子，請他吃飯，送他禮物，有的還邀他去照相，或是請他去參加什麼盛典，他總是謝絕，不出大門一步，也不輕易見生客。敵偽們威脅利誘，使出許多花招，結果都是枉費心機，絲毫沒起作用。他氣憤之餘，為避免糾纏不休，特於民國二十八年（西元一九三九年己卯）他七十九歲時，在大門上貼出了一張紙條，親筆寫了十二個大字：「白石老人心病復作，停止見客。」他說的「心病」，倒也不假，他本來是有點心臟病的，不過輕微得很，並不嚴重。所說「復作」，那時裝點出來，無非借此為名，表示拒絕。他事後對人說過，「心病」兩字，含義很深，並不專指心臟有病，自謂用得非常恰當。但因物價上漲，生活指數不斷提高，他一家人的開支，無形中增加的不少，倘不靠著賣畫刻印，生活就無法維持。為了一家老小糊口之計，不得不在紙

條上「停止見客」的旁邊，補寫了兩句：「若關作畫刻印，請由南紙店接辦。」那時市面混亂，奸商們發了昧心財，逢到年節，都想弄點字畫，掛在家裡的客廳上，裝裝門面，他的生意，愈來愈多，簡直忙不過來。到了年底，很想趁過年的時候，好好地多休息幾天，就又貼出了一張聲明：「二十八年十二月初一日起，先來之憑單退，後來之憑單不接。」他在家裡，本已不再親自收件，這張聲明，是專對南紙店而言的。

次年（西元一九四○年），他八十歲。過了年，他為了生計，仍操舊業，不論南紙店介紹來的，或是送上門來的，所有筆單，只得一律照常接受。但恐敵偽方面的大小頭子，借此機會，常來麻煩，在大門上，加貼了一張紙條，開首有幾個大字寫著：「畫不賣與官家，竊恐不祥。」後邊又接著寫道：「中外官長，要買白石之畫者，用代表人可矣，不必親駕到門。從來官不入民家，官入民家，主人不利。謹此告知，恕不接見。」他還聲明：「絕止減畫價，絕止吃飯館，絕止照相。」在絕止減畫價的下面，加了小注：「吾年八十矣！尺紙六圓，每圓加二角。」另又聲明：「賣畫不論交情，君子有恥，請照潤格出錢。」他是想用這種方法，拒絕跟敵偽們接近的。當時有許多無恥的人，充當敵人翻譯，為虎作倀，無惡不作，時常到他那裡，登門訛詐，有的要畫，有的要錢，有的軟騙，有的硬索，花樣百出，累累不絕。他在牆上，又貼了大字告白：「切莫代人介紹，心病復作，斷難報答也。」又說：「與外人翻譯者，恕不酬謝。求諸君莫介紹，吾亦苦難報答也。」最有風趣的，貼的是：「白石

年老善餓，恕不接見。」據說，他大門上貼的字條，時常被人偷揭了去，揭掉了他又重寫貼上，不知經過了多少次。這些大門上貼的和屋內貼的字條，口軍投降後，都由他的看門人尹春如，揭下保存。

這位尹春如，原是前清的太監，人很忠誠，和他相處的很好，他逝世以後，至今仍在他後人的家裡。

悼亡後家務的處理

那年二月初，齊白石接到他長子良元從家鄉寄來的快信，他的妻子陳春君於陰曆正月十四日故去，壽七十八歲。陳春君自十三歲到齊家做童養媳，二十歲圓了房，早先過的是貧困日子，她吃辛受苦，從沒有一句怨言。等到他晚年景況好了，她在家鄉主持家政，使他作客在外，一點沒有內顧之憂，這真可說是他的賢內助。他得知陳春君的死訊，也就難怪他悲痛刻骨，心摧欲碎了。他作了一副輓聯：

怪赤繩老人，繫人夫妻，何必使人離別；
問黑面閻王，主我生死，胡不管我團圓。

又作了一篇祭文，先敘述她一生的賢德，然後接著說：「吾居京華二十三年，得詩畫篆刻名於天下，實吾妻所佐也。吾於賢妻相處六十八年，雖有恆河沙數之言，難書吾貧賤夫妻之事。今年庚辰二月之初，得家書，知吾妻正月十四日吾去矣，傷心哉！」他因良元信上述及，春君垂危之時，口囑兒孫輩，好好看待老人，善承色笑，勿使老人生氣，故於祭文的最後，寫道：「惟去時叮囑兒輩，慎

侍衰翁，吾知賢妻之缺恨，夫婿天涯。」他和他的妻子陳春君，遠隔千里，不能當面訣別，確是他們夫妻一生最後的遺恨。

第二年，一九四一年，他八十一歲。那時已有男子六人，女子六人，兒媳五人，孫曾男女共四十多人，見面不相識的很多。人家都以「三多」相祝，他卻自稱：「活了八十歲，不能說不多壽，兒女孫曾一大群，不能說不多男，只是賢妻先逝，福薄得極。」他因副室胡寶珠，隨侍他已有二十多年，平日勤儉柔順，始終不倦，他的妻子陳春君逝世後，很多親友，勸他「扶正」，他遂定於五月四日，舉行「扶正」典禮，他首先鄭重聲明：「胡氏寶珠立為繼室！」到場的二十多位親友，也都在「扶正」證書上簽名蓋印。親友們都向他和胡寶珠道喜致賀。他了卻心願，胸中很覺舒暢。胡寶珠身體原不太健，那天，招待親友，直到深夜，卻無倦容，真是俗諺說的：「人逢喜事精神爽。」

一場虛驚

北平自淪陷以後，敵偽軍警和特務暗探，到處橫衝直撞，動輒以「不是良民」為藉口，加上莫須有的罪名，用大汽車把人綁走，押到日本憲兵隊，非刑拷打，送掉性命的，不計其數。那時的老百姓，把日本憲兵隊稱作「閻王殿」，見了日本憲兵，就像遇著牛頭馬面，膽子小的人，真要不寒而慄。在他把胡寶珠「扶正」後沒隔多久，有一個晚上，他忽然去了幾個日本憲兵，全副戎裝，馬靴聲踢踢踏踏地直往裡闖。他家看門人尹春如想要攔阻，哪裡攔阻得住，這群憲兵，已闖進來，嘴裡說著不很清楚又不通順的中國話，說是：「要找齊老頭兒。」他一看情景不好，避已來不及了，坐在正間的籐椅子上，一聲不響，看是要幹些什麼。憲兵們走近他身，他仍只裝沒有看見，一點不露緊張害怕的神色。憲兵們待了一會兒，嘰哩咕嚕，說了許多他聽不懂的話，無精打采地走了。事後，他對人說，當時他以為得罪了敵人，大禍飛上頭來，心裡難免撲騰撲騰的，繼而轉念一想，事到臨頭，怕它則甚！心就平靜下去了。有人說：「這是日軍特務，派來嚇唬他的。」也有人說：「是幾個喝醉的酒鬼，存心來搗亂的。」他吃了這場虛驚，憤無可泄，把預備身後所用的棺木，停放在他住的正房北屋廊子的鐵柵欄裡面，表示他不是怕死的人。又在大門上貼上一張「白石已死」的字條，後來覺得這張字條，貼上，非

但起不了作用，反而顯示心虛膽怯，又把這張字條揭下來了，只囑咐他的看門人尹春如，以後門戶，更要加倍小心。

常聽人說，他交朋友，是有季節性的，他交的是「四季朋友」。什麼是四季朋友呢？說是：春天交的，夏天就不來往了，秋天交的，冬天也就斷絕關係了。意思是：他的脾氣古怪，喜怒無常，和朋友相處，往往不歡而散，很難長久，因此有了四季朋友的名稱。那次日本憲兵到他家去的事情，就有人傳說，是他人緣不佳，別人使的暗箭，存心跟他開玩笑的。實則這些話，都是毫無道理，是一般不瞭解他的人，隨便瞎造出來的。以我所知，他交朋友，不但有恒心，而且很熱誠，尤其非常謙虛。不過他是富有「正義感」的，不肯隨波逐流，一味地做「濫好人」而已。跟他來往的人，他不知道那人的底細，也還罷了。假使給他發現了品格墮落的，或是行為惡劣的，像貪官污吏，土豪劣紳，以及奸商流氓之類，他是深惡痛絕，絲毫不肯遷就敷衍，即使認識之後，也要下定決心，與之疏遠。按理：這種態度，原是十分正確，我們交朋友，還應當取法於他，豈能說他交的是四季朋友呢？至於說他人緣不佳，更是毫無根據，不是為憑。也許是因他不肯去接近敵偽，而被威脅和玩弄，這是另一問題，和人緣是沒有關係的。

我和他來往了幾十年，我是瞭解他的個性的。我從一九二〇年和他相識，到一九三〇年以後，關係才漸漸地密切。除了他自動送給我幾張畫和幾方印章之外，我請他作畫或刻印章，總是按照他潤格所定的筆資，致送潤金，從不短少分文。後來交誼深了，我知道他決不肯再收我的潤金，也就不去麻

煩他了。我替朋友代求他的畫，我也總勸朋友照他潤格付給潤金，不過請他畫的或刻的，特精而已。

記得有一次，為了我的朋友請他刻印章的事，他給我來信說：「次溪弟，來舍值余出矣。三石及潤金收到。潤金每字本四元八角，弟之友人所託，每字只收四元可矣。余再贈刻旁邊之上款，以報弟往來之心力耳。」我替他介紹作品，差不多都是這種情形。他晚年不畫山水，潤格上明白規定，但我替朋友去求他，他總是欣然執筆，不曾拒絕過，這一點，顯得他很給我面子，我至今還覺得領他情的。

因此，他託我辦些事情，只要我力所能及，我也是惟力是視，從不推辭。他曾寫過一封信給我，說：「賢者多勞，此之謂也。將來求費心力之事尤多，總之，以多刻多畫報之，請預喜之！」可見他不是白使喚人的。那時，朋友中卻也有少數想揩油的人，常到他那裡去「泡蘑菇」，不是畫畫，就是刻印章，並不照送潤金，他就不很高興，在畫室裡，也貼上了紙條，說：「心病復作，斷難見客，乞諒之！璜揖白。」後來又怕至好朋友，發生誤會，把這張紙條撕下了。他向來是不計人家毀譽的，但也不是不要朋友，所以大門上的紙條被人偷揭了仍須重貼，而畫室裡的卻自動撕下，因為能夠進他畫室的人，多少都是和他有點交情的。

陶然亭覓壙

一九四二年，齊白石八十二歲。前六年，一九三六年丙子的冬天，賽金花病逝，我倡議為之營葬於陶然亭畔，並請他代寫墓碑。隔不多天－他給我來信，說：「賽金花之墓碑，已為書好，可來取去。且有一畫為贈，作為奠資也，亦欲請轉交去。聞靈飛（按靈飛是賽金花的別號）得葬陶然亭側，乃弟等為辦到，吾久欲營生壙，弟可為代辦一穴否？如辦到，則感甚！有友人說，死鄰香塚，恐人笑罵。予曰，予願只在此，惟恐辦不到，說長論短，吾不聞也。」他在那年春天，本想在香山附近，覓置墓地，知道了賽金花的葬事，也想在陶然亭側，營一生壙。我當初以為老年人臨時有所感觸，隨便一說罷了，未必真有此意，所以接到他信，並未過於重視，不久我離平南行，這事亦遂停頓。一九四一年底，我回平省親，訪他長談，他又談起舊事，說：「陶然亭風景幽美，地點近便，復有香塚、鸚鵡塚等著名勝跡，後人憑弔，可以算得佳話。以前你替人成全過，我曾託你代辦一穴，不知還能辦得到否？」我看他此番對於這一事，似乎盼望得殷切，就夫和陶然亭慈悲禪林的住持僧慈安商量，慈安慨然以亭東地一段割贈。我把和慈安接洽的結果通知了他，他高興極了。過了年，陰曆正月十三日，他同了他的繼室胡寶珠，帶著他的第五子良已，由我陪往陶然亭，介紹和慈安相晤，談得非常滿意。當時相度形勢，看這墓地，高敞向陽，葦塘圍繞，和陶然亭及香塚，恰巧是個三角形，確是一塊

佳域，就定議了。他送給慈安一百塊錢，畫了一幅《達摩面壁圖》，又寫了「江亭」兩字的橫額，作為禮品。他又填了一闋〈西江月〉的詞，題云：「重上陶然亭望西山。」詞云：

城郭未非鶴語，菰蒲無際煙浮。西山猶在不須愁，何用淚沾衫袖。

四十年來重到，三千里外重遊。髮衰無可白盈頭，朱棹碧欄如舊。

這詞上半闋的末二句，原作「靈飛墳墓足千秋，青草年年芳茂」。他與我時，把它改正過了。後來他又把下半闋的末句「何用淚沾衫袖」改為「自有太平時候」，則是抗戰勝利以後的事。詞後附有跋文，說：「壬午春正月十又三日，余來陶然亭，住持僧慈安贈妥墳地事，次溪侄引薦人也，書於詞後，以記其事。」我請徐石雪（宗浩）畫了一幅《陶然亭白石覓墳圖》，各家題辭甚多。後因陶然亭改建公園，所有墳墓，一律遷走，他的生壙，也就無形取消。

那天，我陪同他在陶然亭耽了整整一個下午。他說：「我自前清光緒二十九年三月三十日，同夏午詒、楊皙子等在陶然亭餞春以後，這四十年來，雖也來過幾次，但最近卻多年沒來。此番舊地重遊，好像見到了老朋友，倍加親熱的了。」他在陶然亭前後左右，都遊覽了一遍。我問他：「陶然亭的聯語和詩句，傳誦的很不少，你看，哪些是好的呢？」他說：「順德盧福普所撰的聯語：

爽氣抱城來，挂笏看山宜此地；

綠陰生畫靜，憑闌覓句幾閒人。

枝江張春陔所撰聯：

穿荻小車疑泛艇；山林高閣當登山。

仁和杭世駿詩：

溪風吹面感晴瀾，葦路蕭蕭鴨滿灘。

六月陶然亭子上，葛衣先借早秋寒。

這兩聯一詩，我認為是最好的。」當時的陶然亭，四面都是葦塘，遊人乘車而往，如泛小舟一樣，附近人家，養的鴨子，葦塘邊到處皆是。而陶然亭所在的錦秋墩，原是一個土阜，那時每屆重陽節，是遊人登高的地方。土阜雖不很高，憑欄遠眺，天氣晴和的日子，可以望見西山，他所欣賞的聯語和詩，描寫風景，確是非常恰當。香塚、鸚鵡塚，傳說不一，迷離惝恍，無非好事的人，故弄玄

虛，他也認為所傳的並不可靠。在香塚、鸚鵡塚的偏西南坡上，一片荒榛叢棘，遊人很少到過，半坡間有一個石碑，上題「詩人王滄洲之墓」，碑陰刻著鄺摩漁的題詞，詞寄〈減字木蘭花〉云：

西風漸緊，一哭新亭名士盡；滿目淒涼，萬里秋雲擁女牆。

追懷昔日，□□□□才子筆，來訪王郎，鸚鵡無言蝶夢荒。

這個碑埋在荊棘叢中，從沒被人看見，那天我無意間發現了，告知了他。他也欣然攀登，撥開枯枝敗葉，細讀一遍。只因久被風雨剝蝕，碑上題詞，字已不全，過片有四個字，模糊不清，我和他二人看了好久，始終沒曾看出究竟，只可闕疑。他對我說：「這鄺摩漁定是個廣東人，你可以考查查，但不知王滄洲是怎樣的人？」又說：「這闋減蘭，填得不壞，可以錄存，留備後人考證。我今天也得填一闋詞，你看如何？」他的〈西江月〉詞，就是由此引起的。

我陪同他到陶然亭相度生壙地址以後，隔了幾天，我偶和他講起：陳散原先生逝世時，我遠客江南，未能前去一弔，聽說靈柩寄存在長椿寺，很想親去拜奠。他說：「我同陳師曾的交誼，你是知道的，我如沒有陳師曾的提攜，我的畫名，不會有今天。師曾的尊人散原先生在世時，記得你陪我到姚家胡同去訪問他，請他給我做詩集的序文，他知道我和師曾的關係，慨然應允。我還記得這篇序文，後來也是由你交來。我打算以後如再刊印詩稿，陳、樊二位的序文，一起刊在卷前，我的詩稿，更可

增光得多。我自二十六年丁丑六月以後，不出家門一步，只在丁丑年九月，得知散原先生逝世消息，破例出了一次門。現在你想到長椿寺去憑弔，我很願意同往，不妨再破例出門一次。」我看他念舊情深，心裡欽佩得很。我們二人去過長椿寺後，他畫了一幅《蕭寺拜陳圖》，給了我作為紀念。

不醜長安作餓殍

一九四三年癸未，齊白石八十三歲。春節我又返平。元宵後一日，我去見他，他正在作畫，畫的是「枯樹歸鴉」，純用墨筆，而陰陽正背，非常分明，又用淡墨作月暈情景，清雅淡遠之致，可稱為前無古人。我看他所畫的紙，卻很粗糙，遂問他道：「向來名畫家的潤格上，常常規定劣紙不畫，可是你畫的這種紙，似乎不是佳品，你這樣鼎鼎大名的老畫家，劣紙倒能對付著畫嗎？」他微笑著答道：

「這不是別人請我畫的，是我畫了自己留著的。別看這種紙很粗糙，卻是大有妙用，因為下筆艱澀，可以見出工力，用濃墨沾水，烘染在紙上，神韻更為超逸。從前陳師曾作畫，也喜歡用粗糙紙，我們兩人，向來志同道合，這是一證。」說時，他又取過一張類似所畫「枯樹歸鴉」的紙，說：「你看我畫蝦吧！」他畫蝦確是得心應手，先畫蝦的頭部和胸部，再畫腹部和尾部，最後用細硬筆，蘸濃墨，畫眼睛、蝦鬚、蝦鉗、蝦腿，蝦的姿勢不同，畫來也不一樣。他畫蝦的軀幹時，總是一氣寫成，筆頭飽含水分，筆落紙上，自然暈開，但不讓它暈得太多，用吸墨紙吸收，適可而止。畫成後非但蝦身好像透明似的，而且姿態生動，同在水中的活蝦一樣。這種粗糙的紙，水分暈開時，較普通宣紙，反可節制，所以他認為大有妙用。

那天，有一位京劇女演員李毓芳也在他家裡，李毓芳那時才十六七歲，也是拜入他門牆，

跟他學畫的。他對我說：「南方傳來消息，梅蘭芳留著鬍子，不再唱戲了，目前京劇裡唱青衣的，後起之秀，男的要推張君秋，女的就算李毓芳了。」他對於戲劇，倒也有點研究，看的戲，也不算少，所以說的話，並不是外行。這時李毓芳將要離平南行，他畫了一張藤蘿的條幅，又寫了一條小篆的掛屏，屏上寫的是：

亂離天子郭君在，打鼓君王呼叫天，

人世變遷歌舞是，四十年來彈指間，

京華又見女龜年。

他這五句韻語，似詩非詩，似詞非詞，大概是他的自度曲。

向來書畫家所用的印泥，都很講究，因為印泥講究，印泥的盒子也力求精緻，不用古瓷，也得用細瓷。我在南京買得一隻康熙官窯五彩大印泥盒，配有硬木座子，拿去送給他。他見了雖很喜歡，卻說：「印泥盒子，瓷的不如玻璃的好，玻璃的不吃油，久藏不變質，價值既便宜，又合實用。今人愛用舊瓷，還看重官窯，這玩的是古董，和畫畫張口宋元，一樣是裝門面的。」他畫案上陳列的，確是很少細瓷的印泥盒，常用的都是玻璃製的。他生平不說虛偽應酬的話，這是我久所瞭解的，我送給他瓷印泥盒，引起他反對古董的議論，在旁人看來，好像我是自討沒趣，而他是不知人情，實則這正是

271　不醜長安作餓饕

他由衷之言，他說這話時，是無顧慮的，足見他胸無城府，心地十分純潔。

自從盧溝橋事變至今，已經過了六個年頭，這六年之中，他閉戶深居，天天提心吊膽，在憂悶愁思中過著熬苦受難的日子。敵偽們對他雖很注意，卻又找不出他的罪名，故能苟安一時。他在家裡，倒還沒有大禍臨身，但小小的騷擾，三天兩頭總是不免。最使他難於應付的，是假借買畫的名義，常來和他搗亂。他畫了一幅老來少兼菊花的條幅，題上了一首詩：

愁風苦雨香還溢，冷露嚴霜色更佳。

一角短牆人跡絕，有時猶惹蝶蜂來。

這詩原是他的自況，可算得婉而多諷。但是這般搗亂的人，哪裡能夠懂得他的意思。他又畫了一幅《鑽木蟲圖》，他說：「這蟲常在人家的屋樑，鑽穴營巢，俗稱鑽木蟲，日子一久，可以斷樑傾屋，雖是小蟲，為害甚大。」題詩道：

鑽木為巢轉曲工，瓜花時候長兒蟲。

工夫日久能傾棟，堪笑無能作賊蜂。

自注：「養蜂者謂蜂中亦有賊。」這是譏刺這般嘍囉們，不過同鑽木蟲一樣，比不上元惡大憝那

樣，同賊蜂似的。可是搗亂的人，仍是懵然不知。他又畫了一幅《螃蟹》，掛在上兩幅畫的旁邊，也

題的一首詩：

老年畫法沒來由，別有西風筆底秋。

滄海揚塵洞庭涸，看君行到幾時休。

這三首詩，他自己認為是很得意的。他常說：他的詩，在畫和篆刻之上，真所謂「文章千古事，

得失寸心知」了。只是搗亂的人，並不因為他的諷刺詩畫，裹足不前。他想：自己已是八十開外的老

翁了，怎有許多精力，去作無謂周旋，不如來個乾脆的辦法，就從癸未年起，在大門上，貼上「停止

賣畫」四個大字。從此以後，無論是南紙店經手，或是熟人介紹，一律謝絕不畫。他家鄉方面的許多

老朋友，關心他的生活，來信問他近況。他回答了一首詩：

晚學糊塗鄭板橋，那曾清福及吾曹。

老雲（原注：東坡呼朝雲為老雲）扶病起吞藥，小米啼饑苦罵庖。

名大卻防人欲殺，年衰常夢鬼相招。

壽高不死羞為賊，不醜長安作餓饕。

他是立定腳跟，寧可受凍受餓，決不甘心去取媚敵人的。

又遭逢一場失意的事

齊白石正在停止賣畫，愁悶難遣時候，又遭逢了一場失意的事，他的繼室胡寶珠於一九四三年二月十二日病故，年四十二歲。胡寶珠自十八歲進他家門，二十多年來，照顧他起居，寒暖饑飽，隨時隨地，刻刻留心。他作畫之時，給他理紙磨墨，安排得井井有條，他作過一首詩：

手指畫中微笑道，閒鷗何事一雙雙。

誰教老懶反尋常，磨墨山姬日日忙。

因為見了他的作品多了，也能指出他筆法的巧拙，市上冒他名的假畫，一望就能辨出，他也有過一詩：

難得近朱人亦赤，山姬能指畫中疵。

休言濁世少人知，縱筆安詳費苦思。

他偶或有些小病，總衣不解帶地晝夜調護。胡寶珠的身體，原很單薄，並不強健，常常扶病侍奉，他早先也曾有詩記事，詩道：

癡拙誰言百不能，相從猶識布衣尊。
分離骨肉余無補，憐惜衰頹汝有恩。
多病倦時勞洗硯，苦吟寒夜慣攜燈。
此情待得刪除盡，懶字同參最上乘。

老年遭此不幸，自不免悲傷萬分的了。

他八十四歲時（西元一九四四年甲申），有感於國難深重，環境惡劣，滿肚子的積忿，無可發洩，就在文字方面，時時吐露些不平之氣。那時，從收音機裡聽到的，盡是敵方廣播的無恥讕言，把侵略戰爭說成是「聖戰」，自稱是「皇軍」，他聽得又厭煩，又生氣，在畫的《蝦蟆圖》上題詩道：

四月池塘草色青，聒人兩耳是蛙鳴。
通宵盡日摑何益，不若晨雞曉一聲。

他事後對人說，晨雞報曉，是希望勝利到來的意思。朋友請他題山水畫冊，他寫了一首七絕：

燈下再三揮淚看，中華無此整山川。

對君斯冊感當年，撞破金甌國可憐。

這首詩，更是寫得很有感慨。他雖停止賣畫，但作畫仍是天天的日常功課，並無一天間斷，所作之畫，除了送給至好的親友以外，分給他兒女們怀存。他畫的「鸕鷀舟」，題詩道：

漁人不識興亡事，醉把扁舟擊柳枝。

大好江山破碎時，鸕鷀一飽別無知。

他以前提他門生李苦禪畫的鸕鷀鳥，也曾寫過一段短文道：「此食魚鳥也，不食五穀，鸕鷀之類。有時河涸江乾，或有餓死者，漁人以肉飼其餓者，餓者不食。故舊有諺云，鸕鷀不食鸕鷀肉。」這是說漢奸們同鸕鷀一樣的「一飽別無知」，但「鸕鷀不食鸕鷀肉」，似乎比漢奸們的自戕同類，還覺得略勝一籌。他題《群鼠圖》詩：

又題畫螃蟹的詩：

群鼠群鼠，何多如許！何鬧如許！
既齧我果，又剝我黍。
燭炮燈殘天欲曙，嚴冬已換五更鼓。

又題畫螃蟹的詩：

昨歲見君多，今年見君少。
處處草泥鄉，行到何方好！

又題畫螳螂的詩：

後邊有雀，當路有車。
秋風來了，葉落草枯。

他見敵人自發動侵略戰爭以來，泥腳愈陷愈深，日暮途窮就在眼前，所以拿老鼠、螃蟹、螳螂等東西來諷刺他們的。他還有一首〈某園看菊歸〉的詩：

曾傍東籬著老苗，主人何幸隱名高。

菊花節比先生硬，開盡秋風不折腰。

據說，這位種菊花的某園主人，是用菊花作為交際工具，和當時的敵偽們，拉攏得很親近，他的詩是有感而作的。

六月七日，他忽然接到藝術專科學校發來的通知，並附領煤條，叫他去領配給煤。藝專本已升格為學院，淪陷後又降為專科學校。那時各學校的行政權，都操在日籍顧問之手。各校又都聘有日文教員，也是很有權威，實際是日籍顧問的助手，人皆側目而視。他脫離藝校已有七年，淪陷後從未和藝校發生過關係，現在忽然給他這份配給的花招，這明明又是敵方使的花招，他立即把通知條退了回去，並附了一封通道：「頃接藝術專科學校通知條，言配給門頭溝煤事。白石非貴校之教職員，貴校之通知誤矣。先生可查明作罷論為是。」煤在當時，市上很難買到，敵方利用這點，想勾引他，卻不知他是正氣凜然的人，豈是貪得小便宜的，真是看錯了人啦。九月間，朋友們見他老年需人照料，介紹一位夏文珠女士去任看護。

勝利幻夢

一九四五年（乙酉）三月十一日，齊白石在天將明時，做了一個很奇怪的夢。夢境是在他的家鄉：他立在餘霞峰借山館的曬坪旁邊，看見對面小路上有抬殯的過來，好像是要走到借山館的後面去。殯後隨著一口沒有上蓋的空棺，急急忙忙地搶著走到殯的前面，直向他家走去。他夢中自想，這是自己的棺，為什麼走的這樣快，是不是他將不久於人世呢？心裡頭很納悶，不知不覺間就驚醒。醒後，回想夢境，從頭到尾倒還都能記得，愈想愈覺離奇，就作了一副自輓聯道：

有天下畫名，何若忠臣孝子；

無人間惡相，不怕馬面牛頭。

朋友跟他開玩笑說：「有句迷信話，夢見棺材，是發財的預兆，可惜是空棺，只怕發的是有名無實的空財。」後來因為幣值跌落，他賣畫收入，真的是有名無實，歷年略有微蓄的現款，也都成了廢紙，和他朋友所說的玩笑話，可算是巧合的了。

到了八月十四日，傳來莫大的喜訊：抗戰勝利，日軍無條件投降。他聽了，頓時覺得心花怒放，

鬆了胸中一口悶氣，直樂得一宵都沒睡著。十月十日是華北軍區受降的日子，熬了八年的苦，受了八年的罪，一朝撥開雲霧，重見天日，人人都是面有喜色。雖說國民黨反動派又發動了反共反人民的內戰，物價飛漲，兼之貪污風行，一團稀糟，人們又大大地失望，但在當時，老百姓們確是振奮得很。他又作了就在北平軍區受降的那天，他的許多朋友來看他，他留住朋友們在家小酌，談得特別高興。他又作了一首七言律詩：

　　柴門常閉院生苔，多謝諸君慰此懷。
　　高士慮危緣學佛，將官識字未為非。
　　受降旗上日無色，賀勞樽前鼓似雷。
　　莫道長年亦多難，太平看到眼中來。

當時他和一般人同樣的看法，以為太平日子，已經到來，誰知勝利原是「曇花一現」的幻夢，何嘗是真正的太平年月！

他在八十六歲時（西元一九四六年丙戌），又恢復了賣畫刻印生涯，琉璃廠等處的南紙店，把他的潤格，照舊地掛了出去，生意又源源地來了。十月間，南京方面來人，請他南下一遊，他以為政府新近還都，一定朝氣蓬勃，倒想前去看看，遂偕第四子良遲和夏文珠女士，同坐飛機而往。先到南

京，中華全國美術會舉行了他的作品展覽。後到上海，又開了一次展覽。他帶去的二百多幅畫，在兩次展覽期間，被人搶購一空，按說成績真算不壞。回到北平，帶回來的「法幣」，花花綠綠，一捆一捆的，倒是好看之至，點點數目，更是大有可觀。等到拿向市上去買東西，就不免倒吸幾口冷氣，原來這一大筆數目很好聽的「法幣」，竟連十袋麵粉都買不到手，這真是天大的笑話。他活了八十多歲，還是初次遇見的新鮮怪事，有苦說不出，深悔多此一行。他回來不久，十二月十九日，他的女兒良歡死了，年十九歲。良歡從小很聰明，所以乳名叫做小乖。他因良歡而死，想起了他的繼室胡寶珠，心上難過得很。

何處清平著老夫

一九四七年丁亥，齊白石八十七歲。勝利初期，他滿心歡喜，以為從此可以過著太平日子，但不久，他就大失所望，耳聞目見，都是此出乎他意料之外的糟心之事。「接收」變成了「劫收」，到處都是貪污的聲浪，這已使得他搖頭歎息，連說「太不爭氣」。他感覺到這樣的拖延下去，太平已是無望，國家的前途，也將不堪設想的了。在南方的朋友和學生們，因見華北戰雲彌漫，怕他高年經不起戰爭的驚嚇，常有人勸他遷往南京、上海等地。他倒看得非常清楚，認為華北可以打仗，南京、上海，也一樣可以打仗的，就用舊作的兩句詩，作為答覆。這兩句詩是：

北房南屋少安居，何處清平著老夫。

十多年前，正值「九一八」東北淪陷之後，有位姓王的朋友，從杭州寫信給他，邀他去主持西湖美術院，意思是勸他避地南行，來信寫得極漂亮，說：「極盼我丈南來主持，則中畫前途，希望無量。」他當時用了題友人山水畫的一首詩，回信去辭謝了。這首詩的開頭兩句，就是他此刻用來答覆勸他遷往南京、上海等處的朋友和學生們的。他寄料到南京和北平，已都不是清平的地方，哪有什麼

心緒，去奔走風塵呢？

他不接受朋友和學生們的勸告，是有他的主見的。他一生事業的成就，就得力在於能有主見。他作畫、刻印、寫字、作詩，既不襲人皮毛，也不拾人牙慧，都是自抒性情，獨具風格，就是有他的緣故。前四年，他題贈門人邱石冥的一篇短文，寫道：「畫家不要（以）能誦古人姓名多為學識，不要（以）善道今人短處多為己長。總而言之，要我行我道，下筆要我有我法。雖不得人歡譽，亦可得人誹罵，自不凡庸。借山之門客邱生之為人與畫皆合予論，因書與之。」（括弧內兩個「以」字，原文沒有，是別人代他加的。）他雖「我行我道」，下筆又「我有我法」，但始終十分認真，決不肯草率從事。只因目力衰退，刻印章早已需要戴上兩副眼鏡，才能動刀。這幾年作畫，也專畫大寫意的花卉，偶或畫些蝦、蟹、雞鳥之類，草蟲是很少畫的了。他畫的草蟲，設色淡雅，姿態生動，向為人們所珍愛。恭維他的，都說是前無古人，空前傑作。卻也有一小撮人，背地指摘，說他畫的都是側形，而且方向總是朝著一面。他題畫的《鍾馗搔脊圖》道：「不在下，偏搔下，不在上，偏搔上。搔在皮毛外，焉能知我痛癢。」他這幾句話，是說那般指摘他的人，是搔不著他的癢處的。

他八十八歲時（西元一九四八年戊子），市面上金融，紊亂得令人頭昏目眩，「法幣」到了末路，簡直成了廢紙。十萬元一個燒餅，二十萬元一個最起碼的小麵包，吃頓早點，總要好幾十萬元，上館子吃一餐普通便飯，更得千萬元以上，這樣大而無當的數目，真是駭人聽聞。接著改換了「金圓券」，一圓折合「法幣」三百萬元，一眨眼間，物價飛漲，一日千變，波動得大，崩潰得快，比「法

幣」，可說是變本加厲。這種爛紙，信用既已掃地，沒有人肯留在手中，票子到手，惟一的出路，就是爭先恐後地去搶購實物。卻有一批神經過敏的人，異想天開，把他的畫，也當作貨物看待，囤積起來。紛紛拿著一堆廢紙似的「金圓券」訂他的畫件，一訂就是幾十張幾百張的。起初，他雖覺得有些奇怪，倒還來者不拒，但接踵而來的，愈訂愈多，案頭積紙如山，看著不免心驚肉跳。他耗了許多心血，費了許多腕力，所得的代價，盡是此不值錢的票子，數目聽看大得驚人，實則一張畫還換不到幾個燒餅。到此地步，他只得歎一口氣，貼出「暫停收件」的告白，所有訂件的，一概謝絕不畫了。

光明來到眼前

一九四九年，齊白石八十九歲。上年年底，北平城內，紛傳人民解放軍兵臨城下，人人在漫長的黑夜裡苦悶不堪，都有盼望天亮的感想。到了一月三十一日，即陰曆己丑年正月初三日，北平正式解放了，這是驚天動地，令人興奮的一件大喜事。他這幾年來，深居簡出，與世隔絕，雖嘗一度南行，到過南京、上海，但是出於被動，迫不得已而去的，而且白費了許多力氣，沒有得到一點實惠，回來後深悔長途往返，多此一行。這次聽到街上鑼鼓聲喧，夾雜著歡呼的人聲，不由他不想出去看看。他支了拐杖，站在胡同口，看了一會兒。只見男女老少，個個笑容滿面，潮湧似的排齊了隊伍，歡樂沸騰地走著。走過一隊，又來一隊，秧歌隊「冬冬切切」地響著樂器，還有高蹺和小車會等，跟在後面看熱鬧的人，真是人山人海，擁擠不動。大家都是從黑暗中過來的，一旦光明來到眼前，哪不歡騰雀躍。他回到畫室，高興得遏制不住，連畫了十幾幅畫，一點也不覺得疲倦，不是他家裡人怕他過度勞累，攔著他叫他休息，他一鼓勁地還想畫下去哩。十月一日，中華人民共和國宣告成立，定北京為國都。從此，北平就又改稱為北京了。中央美術學院聘他為名譽教授，院長徐悲鴻，原是他的好友，又因黑暗換了光明，眼面前一片喜氣洋洋照得他亮堂堂的，心裡頭有說不盡的舒暢，他就高高興興地接受了聘書。

一九五〇年，他九十歲。從那年起，改用西元紀年。三月間的一天下午，章行嚴先生（士釗）奉

毛主席命，約他到中南豐澤園去會見。北京解放後，黨和政府對他深切地照顧，他感覺到新時代的新氣象，和過去時常遇到的欺騙、壓迫、剝削的情形，真是大不相同，自己到了風燭殘年，今天才有真正幸福的日子，可算得「蔗境彌甘」的了。他曾因轉達同鄉友人的信給毛主席，得到主席的覆信，此次又蒙主席召見，他喜出望外地去了。豐澤園內有海棠兩株，各高三丈餘，那時花正盛開，主席和他談了很多的話，還一起進了晚餐。章行嚴先生當時即席賦詩，成了七言絕句五首。其一云：

微生也解當王色，粉粉朱朱壯海棠。

赤製由來出素王，漢家圖籙鳳開張。

（原注：東漢緯學家謂《春秋》為漢製作，赤製字見《史晨碑》）

其二云：

棠梨本色自婀娜，海外移根作一家。

莫怨東風多顧藉，卻教異種出詹牙。

其三云：

故苑春深花滿畦，重來亭館已淒迷。

殘年不解胡旋舞，好下東郊入燕泥。

（原注：海棠花入燕泥乾——劍南句。）

其四云：

七年曾住海棠溪，門外高花手自題。

（原注：重慶故居，余詠海棠詩甚夥。）

高意北來看未已（原注：用荊公句），分甘原屬舊棠梨。

其五云：

相望萬里羽音沉，海曲羈人怨誹深。

幾句低回舊詞句，海棠開後到如今。

（原注：時余將于役香港。）

國畫大師齊白石的一生　288

詩前附有小引云：「北京故宮豐澤園，有海棠兩株，各高三丈餘，庚寅三月花盛開，毛主席約余與齊白石共賞之，余即席成五絕句。」章先生的詩，他讀了又讀，佩服得很。他回家以後，把會見主席的經過，一字不遺地告訴了他的家裡人，朋友或學生們去訪他，也總喜歡談起那天的情形，他的心情，確是興奮極了。他說：「這一天，是我一生最不能忘的日子。我一輩子見過有地位有名望的人，不計其數，哪有像毛主席那樣的誠摯待人，和藹可親，何況是人民的領袖，國家的元首哩！」他這個九十老翁，頓時朝氣蓬勃，好像還有九十年可活。到了十月，他把歷年自存的認為精彩的作品中，揀出兩件：一是一九三七年寫的篆聯，一是一九四一年畫的鷹幅，加題了本年的年月和上下款，專誠呈給毛主席。篆聯的聯句是：

海為龍世界，
雲是鶴家鄉。

鷹幅是巨鷹雄立，顧盼生姿，大有叱吒風雲的氣概。這是他生平最得意的作品，原是想自己留看的，此次呈送給主席，是他對於主席表示敬佩愛戴的意思。他又寫了一條字幅，句云：「從群眾中來，到群眾中去。」是代表中華全國美術工作者協會和人民美術出版社，送給中央美術學院的。他給

東北博物館也寫了一條字幅，寫了七個大字道：「願天下人人長壽。」他的意思，是人們身逢了幸福的時代，日子越過越好，一定人人都會長壽的。他又撰成一副對聯道：「城鄉處處人長壽，風雨時時龍一吟。」有人請他寫字，他總喜歡寫上這麼兩句。他還自己刻了兩個印章：一是「為人民服務」，一是「樂此不疲」。他熱愛社會，熱愛生活，在這兩方印章的詞意思，可以概見的了。

那年冬天，他寫了一張「白石畫屋」的橫額，掛在家裡進門的地方，附有跋語道：「南嶽山上有鄥侯書屋，尚存千秋，敬羨。予五十歲後，因避鄉亂，來京華，心膽尚寒。於城西買一屋賣畫，屋繞鐵柵，如是年九十矣，尚自食其力，幸畫為天下人稱之。其屋，自書白石畫屋，不遺子孫，留為天下人見之一歡，而後或為保管千秋，亦如鄥侯書屋之有幸也。」他的願望，很想在他身後，把畫屋由公家保管，永久存在，跟南嶽山上的鄥侯書屋，同樣地留給後人追念。

晚年的幸福生活

一九五一年，齊白石九十二歲。過去日常護理他的夏文珠女士，辭去看護職務，同鄉介紹一位伍德萱女士繼任。伍女士原籍江蘇武進，她的父親一向在湖南做事，她是在長沙生長大的，和他有點世交。伍女士文學很有些根底，他用了聘書，聘她為祕書，還給她取了個別名，叫作伍影。

李印泉先生（根源）上年來到北京，此時他畫了一個扇面送了去，畫的是幾個葫蘆。印泉先生題了一首很風趣的詩：

　　木人老畫師，畫為天下知。
　　這些黃葫蘆，裝些啥東西。

第二年（西元一九五二年）的春天，有人約他到頤和園拍攝電影。到了園門，因為年老行走不便，由招待的人用籐椅小車把他推了進去。在長廊的東邊，樂壽堂附近的藤蘿架下憩坐。暗見了江謁士、梅蘭芳等人。梅蘭芳是喜歡養鴿子的，對於鴿子的品種和習性，很有經驗。拍完電影，梅蘭芳講了許多關於鴿子的故事，又親自放了幾隻鴿子在天空盤旋。他仔細觀察鴿子飛翔的姿態，耽了半天，

才興盡而回。那年，亞洲及太平洋區域和平會議在北京召開，他為擁護世界持久和平，並慶祝大會的勝利起見，費了幾個整天的時間，畫了一張「丈二匹」的大幅，畫的是百花與和平鴿。他用盛開的百花象徵勝利，鴿子象徵和平，作為對大會的獻禮。

中央文史研究館成立，聘他為館員。十一月，蘇聯木偶劇院藝術指導、人民演員、史達林獎金獲得者C‧奧布拉茲卓夫，以蘇聯藝術工作團代表身分，來到我們中國，參加中蘇友好月，特去訪問他。他畫了一幅《三蟹圖》，送給這位遠道而來的蘇聯朋友。C‧奧布拉茲卓夫很高興地接受了，說他的畫是「一個創造了自己風格的革新者」。又說是「在畫中表現出對於自然的理解，然而他的作品整個風格，他的技巧，雖說實際上是個人的，但在性質上則是具有深刻的民族性的。」C‧奧布拉茲卓夫回國後，著有《我在中國的日記的一部分》，其中有一段是看齊白石作畫，記這事極詳，刊載於《蘇聯文學》一九五四年二月號中。

一九五三年一月七日，即陰曆壬辰年十一月二十二日，中華全國美術工作者協會和中央美術學院，在文化俱樂部，為他九十歲的壽辰，舉行慶祝會。那天，參加的人很多。中央人民政府文化部周揚副部長代表文化部，授給他榮譽獎狀，稱他為「中國人民傑出的藝術家」，在中國美術創造上有卓越的貢獻」。周揚副部長在講話時指出：「齊白石先生的藝術，繼承了中國繪畫的現實主義傳統，發揮了形神兼備的特色。由於他出身勞動者，他的作品，多取材於一般人民日常生活相接近的自然風物，具有健康、樸素的色彩。」周揚副部長又指出：三年來國畫界的同人做了很多對人民有益的工作，今

後應更加親密地團結一致，共同為改進和發展中國畫而努力，並向齊白石老先生的藝術和他的刻苦勞動的精神學習。老舍先生在祝壽會上，從自己收藏的幾幅畫，談到白石老先生藝術創造的精神和表現方法，說是去年端午節，給白石老先生送去一些粽子，老先生說：「我也送給你幾個粽子吧！」說著，提起筆來，就畫了幾個粽子，並加上了枇杷和櫻桃。老舍先生說：「畫粽子是不容易的，我從來沒見過哪個畫家畫過粽子，但是，人們喜歡粽子，他就細心地觀察它，並表現了它。」他給老舍先生畫的《雛雞出籠圖》和水墨畫《蛙》，都是非常傳神動人的。老舍先生又說：有一次，我用一句「蛙聲十里出山泉」的詩句，請他作畫，老先生為了這個題目，兩夜沒有睡覺，他想，蛙聲怎樣去表現呢？於是他沒有畫蛙，而是在泉裡畫了蝌蚪，讓人們想像到，在這裡是可以聽到蛙聲的。他就是用這種獨創的精神去從事藝術創作的。田漢局長用白石老先生在九十歲時給美術學院學生的詩：「半如兒女半風雲」這一句來說明他的藝術風格，在他的畫裡，有細如兒女之情，又有如風雲變化的氣魄。徐悲鴻院長也說：他的筆法，有的細如雕刻，有的氣勢磅礡。

當時，參加祝壽的人，除了文藝界知名人士外，周總理於百忙中，也趕來出席，和他交談了好久。在他生日以前，政府又把他跨車胡同的住宅，修埋油飾一新。他對人說：共產黨和人民政府對他這樣的殷切關懷，又給他這樣的榮譽，真是他一輩子做夢所沒有夢到過的，叫他怎樣去報答黨和政府的恩情與厚德呢？過了生日，他畫了兩幅畫：一是《旭日老松白鶴圖》，一是《祝融朝日圖》，把這兩幅畫，獻給了毛主席。旭日是象徵黨的光明和溫暖，老松和白鶴是祝頌毛主席長壽；祝融朝日是說

明太陽出在湖南的意思。

他過著這樣的幸福生活，衷心表示十分感謝，願意盡他最大的努力，好好地為人民服務。那年他作的畫很多，差不多畫了六百來幅，是他最近十幾年來，畫得最多的一年。中國美術工作者協會和北京中國畫研究會，都選了他當主席。全國國畫展覽會開幕，他挑選了幾幅自認為精品之作，參加了展出。蘇聯《星火》雜誌副總編輯維·謝·克裡馬申，是當今第一流水彩畫家，來我國訪問，特去看他，給他畫了一幅像，畫得神情畢肖。他看了很喜歡，說是把他的性格，都畫了出來，可算得是神來妙筆。這幅畫像，後曾刊載於一九五四年十二月十六日出版的《新觀察》第二十四期中。他在這一年中，生活更舒適，心境更開朗，顯得精神更健旺了。只有一樁使他傷心的事，九月十五日，徐悲鴻死了。徐悲鴻是他的好友，也是他作畫的知己，他的畫，悲鴻是十分推崇的。早年，罵他的人很多，悲鴻獨排眾議，有時又仗義執言，幫著他反擊，不避嫌怨。他送給徐悲鴻的詩，曾道：

少年為寫山水照，自娛豈欲世人稱。

我法何辭萬口罵，江南傾膽獨徐君。

謂我心手出異怪，鬼神使之非人能。

最憐一口反萬眾，使我衰顏滿汗淋。

他同徐悲鴻的交誼，是很深的，悲鴻死後，他悲傷得很。

幻住幻願

三十多年前，齊白石初到北京時，住過龍泉寺，離陶然亭很近。那時，陶然亭四周，除了葦塘，便是荒塚，夏天蚊蠅叢集，穢氣薰蒸。解放後，人民政府為了人民的健康，關心人民的福利，把陶然亭附近一帶，大加整理，闢作公園。葦塘改成湖泊，刨出的土，堆成小丘，種了不少花木，遂為城南勝境。於是昔日一片污濁荒涼的境界，一變成為清靜幽雅的地方，氣象嶄新，所有墳墓，一律遷移。

前十年，他在陶然亭旁邊，營置了生壙，因在公園範圍之內，墳墓且須遷出，生壙當然不能保留，他的原來計畫，也就作罷。一九五三年，我先父的遺櫬，原厝在張園內的，也因城內墳墓必須遷走，就遷到西山四平臺番禺葉氏的幻住園去。他知道這個消息，特意對我說：「你給尊公篁溪學長和你們同鄉曾剛甫等遷墳，遷到西山幻住園，這倒是塊好地方，亡友羅癭公原也葬於彼處。我想：我陶然亭生壙計畫既已打消，能不能在幻住園中，乞得一席地，追附尊公及曾、羅諸君之後呢？倘能辦到，他年死後，與尊公及曾、羅諸君，共此青山，泉下當不寂寞了。」幻住園是番禺葉遐庵丈（恭綽）的別墅，在西山山麓四平臺北，面對靈光寺，風景幽美，地勢高爽。別墅隙地，除了葉氏的幾座墳墓之外，原只有羅癭公借厝其中，先父和曾剛甫的遷葬，是葉丈篤念舊交，允許了我的請求。我既受他之託，再把他的願望，去向葉丈商量，葉丈慨然答應割地相贈，囑我轉告，約期同去丈量地段。

他知事已辦妥，高興得很，親筆寫了一封回信，並畫了一幅《幻住園圖》，託我偕同他的第五子良已，面致葉丈。葉丈答了他四首七言絕句，詩云：

人生有分共青山，賣盡癡呆祇是頑。
幻住那如無住好，剩添話靶落人間。

青山好處即菟裘，歸骨何須定首邱。
漫與蜉蝣爭旦暮，藝燈明處照千秋。

人表從何位此翁，屠龍刻鵠兩無功，
藤陰醉臥無南北，更費先生酒一盅。

高塚麒麟計本迂，況兼梓澤易邱墟。
結鄰有約何須買，試寫秋墳雅集圖。

所謂「秋墳雅集」，就是說的先父和曾、羅諸公都埋葬於此。他屢次對我說起，擬趁天氣晴暖之

時，親到幻住園察看地形，先去種些樹木，終因他病軀不耐跋涉，因循未果。後來他逝世後，他的家人，為他卜葬於西郊湖南公墓，幻住之願，終未能償。

崇高的榮譽

一九五四年三月間，瀋陽東北博物館舉辦了「齊白石畫展」，包括了他早、中、晚三期的作品一百多件。四月二十八日，中國美術家協會在故宮博物院承乾宮，也舉辦了「齊白石繪畫展覽會」，歷時三星期。他選送的作品，計一百二十一件，從前清光緒二十七年辛丑他三十九歲起，到最近止。

以民國二十一年（西元一九三二年壬申）他七十歲，到民國三十一年（西元一九四二年壬午）他八十歲，這十年間的作品為多。他曾經說過：「予之畫，稍可觀者，在七十歲前後。」但他的畫，總是不斷改進，一九四八年他八十八歲時又曾說過：「今年又添一歲，八十八矣，其畫筆已稍去舊樣否？」

他越到老年，畫筆越見「爐火純青」，真是到了「化境」的地步。前年他為亞洲及太平洋區域和平大會所作的那幅「百花與和平鴿」大畫，也在那次承乾宮裡的展覽會上展出，參觀的人，都是嘖嘖歎賞，認為不可多得。八月，他的家鄉湖南省的人民代表，選了他為全國人民代表大會代表，他謙虛地說：「家鄉人民給我最大的光榮與信任，叫我怎麼能頂當得起呢？」他畫了一幅畫，寄給長沙《新湖南報》，請為製版印在報上，算是對於家鄉人民感謝的意思。九月十五日，全國人民代表大會在中南海懷仁堂開幕，他抱著感奮的心情出席了。那大·他靜聽毛主席的開幕詞，深恐老年善忘，他不斷地用筆摘錄在筆記本上。二十日，大會通過了中華人民共和國憲法，他也鄭重地投了光榮的一票。

一九五五年三月底，他得到消息，黃賓虹於二十五日病逝杭州。他感覺到老朋友又少了一位，不免有點「既傷逝者，行自念也」的想法。他自那年起，體氣漸見衰弱，作畫刻印，常覺精力不繼，腦筋也差得多了，事情很難記住，往往轉身就忘。許多朋友，勸他多多休息，他總抑制不住滿腔愉快的心情，仍是乘著高興，伏案揮毫，雖比上年畫得少些，這一年也仍畫了三百多幅。政府關切他的生活，在地安門外雨兒胡同布置了一所精雅舒適的住房，請他搬了去住，一切飲食起居，照顧得無微不至。他感謝政府殷切的關懷，時常對人說：「希望能夠活到一百二十歲，多給人民貢獻點薄藝，於心才安。」那年，伍德萱女士辭去，朋友介紹了一位張學賢女士繼任看護的職務。十二月十一日，德意志民主共和國總理格羅提渥，副總理兼外交部長博爾茨，到我國來訪問，慕他盛名，特去看他，並代表德國藝術科學院，授給他德國藝術科學院通訊院士榮譽狀。這是國際間極高的榮譽。他在舊存的作品中，選出了兩幅畫，一幅畫的是鷹，送給格羅提渥總理，一幅畫的是菊花蝴蝶，送給博爾茨副總理。

一九五六年一月十四日，《北京日報》載新華社訊：蘇聯藝術研究院、蘇聯對外文化協會、美術部和東方文化博物館等，於一月十二日晚間，在莫斯科舉行晚會，慶祝中國著名畫家齊白石九十六歲壽辰，參加的人很多，場面十分熱烈。四月七日，世界和平理事會國際和平獎金評議委員會在斯德哥爾摩舉行了會議，決定把一九五五年度的國際和平獎金，授予四位對維護世界和平事業有卓越貢獻的人士，他是得獎人之一，這是我們中國獲得這項榮譽的第一人。這項獎金是一份榮譽獎狀，一枚

金質獎章，五百萬法郎。按當時的幣值，五百萬法郎，折合我國人民幣三萬五千元。消息傳播，中外人士致電給他祝賀的紛紛而來。九月一日，首都隆重舉行授獎儀式，世界和平理事會郭沫若副主席代表舉辦這次授獎儀式的中國人民保衛世界和平委員會、中國人民對外文化協會、中國美術家協會，向他致以熱誠的祝賀和敬意。矛盾代表世界和平理事會國際和平獎金評議委員會，把獎金授給了他。授獎後，會上又宣讀了國際友人的賀電，在京的朋友們和他的學生們，也在會上致了賀詞。他接受獎金時，興奮地說，他是「把一個普通中國人民的感情，畫在畫裡，寫在詩裡」。又說：「我雖已年老，但藝術的生命，是無窮無盡的。我很願意盡一切力量，使我國有優良傳統的國畫，更加發揚和進步。」當場他把所得獎金的一半，長期存在銀行裡，每年所得利息，用「齊白石國畫獎金」的名義，作為優秀國畫家的獎金。這次典禮，除文藝界人士參加外，其餘各界的著名人士，到的也不少，周總理也到了。他眉開顏笑，沉浸在一片歡樂的氣氛中。他對於住了三十來年的跨車胡同舊居，總是時刻想念，戀戀不捨。家裡又是四代同堂，兒孫曾等繞膝承歡，也是捨不得離開。所以住在雨兒胡同，並不太久，就自動請求，遷回跨車胡同舊居去了。遷回的那天，天正下著小雨，他有一個隨身的大櫃，也跟著他，一起搬回了家。

身後的哀榮

一九五七年，齊白石九十七歲，實年九十五歲。一月間，受了點涼，醫生檢查，心臟血壓，都還正常，只因歲數太大，身體衰弱，行動不很靈便，就不常出門了。二月十五日，文化部所屬的中國木偶藝術劇團，知道他喜看木偶戲，特地選派二十多位熟練技術的同志，到他家裡，專為他演出了《小放牛》、《豬八戒招親》、《秧歌舞》等幾個著名節目，戲臺是在他住的正房院子裡臨時搭起來的。

他往年每逢生日或過年，常常邀請皮影戲等到家演出，喜歡聽戲看雜技，是他小時候相沿下來有老沒變的嗜好。那年，中國畫院成立，他被選為名譽院長。五月二十二日，毛主席派了兩位同志去問候他起居，他當時並不覺得有什麼顯著的異樣。但他的健康狀況，卻已大不如前，雖有黨和政府時時刻刻悉心關懷，想盡方法來護理他，特約中西名醫定期檢查身體，每月又專送特別豐厚的生活必需品，還為他二次修飾住房，但總因年邁氣衰，精神一天比一天地萎頓下去。不過他心裡是明白的，口口聲聲感謝黨和政府的厚待，還不斷地自言自語道：「毛主席太看得起我了！」直到臨終，仍是這樣地嘮叨著。

九月十五日清早，他感覺精神恍惚，身體也很不舒適，以為還不致有多大妨害。過了中午，漸漸地有些支持不了。他的家屬，請來一位中醫，服了一劑湯藥，並未見效。他有病請醫的消息，傳到了

中國美術家協會，會裡的負責同志，急忙請了北京醫院的專任大夫來診治，又由中西名醫聯合會診，服藥打針，也未好轉。延至十六日下午，病勢加劇，呼吸困難。四時護送至北京醫院，因心臟過於衰弱，六時四十分與世長辭。十七日，各報刊出了他逝世的消息：「全國人民代表大會代表、中國美術家協會主席、北京中國畫院名譽院長、中央美術學院名譽教授、一九五五年國際和平獎金獲得者、人民藝術家齊白石，於一九五七年九月十六日下午六時四十分在北京醫院病逝，享年九十七歲。」治喪委員會委員凡二十五人，推郭沫若為主任。就在那天，遺體在北京醫院入殮，靈柩是用湖南杉木所製，是他二十多年前親自設計預先製就的。殉葬的東西有兩種：一是刻著他姓名籍貫的兩方石章，一是他用了三十來年的一支紅漆拐杖。遺體入殮後，當日移靈北黃城根嘉興寺殯儀館，政府首長和各方面人士，致送花圈輓聯的，多不勝計。二十二日舉行公祭，國務院周恩來總理、陳毅副總理、全國人民代表大會常務委員會林伯渠副委員長、陳叔通副委員長、最高人民法院董必武院長、中共中央統戰部李維漢部長、中共中央宣傳部周揚副部長、文化部沈雁冰部長，以及各有關單位、各人民團體的代表，他生前的友好和他的學生，參加的共有四百多人。全國人民代表大會常務委員會沈鈞儒副委員長，也在公祭前，曾來弔唁。各國駐華大使館的代表，和他生前的外籍朋友，也都參加了。公祭時，治喪委員會主任郭沫若主祭，並致悼詞，中國美術家協會副主席蔡若虹介紹了他的一生經歷，鍾靈代表治喪委員會宣布收到世界和平理事會和蘇聯等十七個國家的許多單位、團體、個人發來的四十多封唁電以及國內各地發來的許多唁電。他的家屬，向與祭者行禮致謝後，移靈到西郊湖南公墓安葬。湖

南公墓在西直門外魏公村附近，魏公村舊名畏吾村，明朝李東陽曾葬於此。中共中央宣傳部周揚副部長，文化部夏衍副部長，齊白石生前友好、學生及家屬等多人，參加了他的安葬儀式。墓地是用水泥砂石構築的，墓前立了一塊花崗石墓碑，上面刻著「湘潭齊白石墓」六個大字。墓的右側，是他繼室胡寶珠的墓。他逝後，各地報紙先後刊出悼念他的文字，連外國報紙，也有刊登的。

一九五八年，他逝世後一年。元旦起，文化部和中國美術家協會，在北京展覽館內的文化館，舉辦了「齊白石遺作展覽會」，展出他一生所作的藝術精品，包括畫件、畫稿、手稿、詩集、畫集、印譜及所刻石印，還有他生前所用的畫桌、文具等。除了國家博物館、藝術團體和文化部以及個人收藏的以外，都是他的家屬，遵從他的遺囑，捐獻給國家的。遺作展覽會在北京一再延期結束，結束後又到上海展出。瀋陽、天津也都舉辦了展覽會。蘇聯發行紀念世界文化名人的郵票，他也是其中之一。

他一生的高尚品質和他的藝術成就，光輝燦爛，是永垂不朽的。

餘記

齊白石的一生，可以說是與勤儉相始終。他一輩子持家和律己，處處不忘「勤儉」兩字，他的生活，是樸素而嚴肅，絲毫沒有過去封建士大夫和資產階級藝術家那樣奢侈、浪漫、疏懶、頹廢等種種的壞習慣。他每天起床很早，夏天，清晨四點來鐘就起來了，冬天，也不過六點鐘。無論冬夏，他起身總在天剛放亮，晨曦未上的時候。晚上入睡，差不多在九點鐘前後，除了身體不適臥床患病，和偶或在外看戲應酬以外，從沒有晚起晚睡的一天。他作畫定每天的日課，向來沒曾間斷過，從早晨到夜晚，不是默坐構思，就是伏案揮毫，嘗有詩句道：「未能老懶與人齊，晨起揮毫到日西。」又有詩道：

鐵柵三間屋，筆如農器忙。

觀田牛未歇，落日照東廂。

一生中只有幾次大病和遭逢不幸事故像父母之喪等，才停筆過幾天。平常日子，偶因心緒欠佳，停了一天或三兩天，事後總要補畫的。他題畫時嘗寫道：「昨日大風，未曾作畫，今日作此補足之，

305　餘記

不叫一日閒過也。」他是十分珍惜時間，不讓光陰虛度的。他常對學生們講著，引用韓退之的話：

「業精於勤」，自勉勉人。並說：「我由木匠而雕花匠，又改業畫匠，直到如今，靠著賣畫為生，略有一點成就，就在一個『勤』字。」他的畫上，有的題著「白石夜燈」四字，都是在晚上燈光之下畫的。到了晚年，戴著兩副眼鏡，照樣地工作。他這種勤勞刻苦的作風，確是數十年如一日。

他的衣食用品，向來是力求儉省。穿的既不講究，一件衣服，總得穿上好多年；吃的也很簡單，平日喜歡吃的，是「炒窩瓜醬」。他早年在家鄉時候，親自種果樹，種瓜豆蔬菜，一年四季，吃的水果和蔬菜，幾乎都是用自己的勞力種出來的，很少花錢去買。定居北京以後，沿著舊例，照樣栽種。他住在跨車胡同宅內，有葡萄樹，就是他親手種的。秋天，客來訪談，他總要摘些葡萄，請客嘗嘗。院內空地，又種了許多瓜菜，嘗有〈種瓜憶星塘老屋〉詩云：

平日喜歡吃的，是「炒窩瓜醬」。

院內空地，又種了許多瓜菜，嘗有〈種瓜憶星塘老屋〉詩云：

青天用意發春風，吹白人頭頃刻工。
瓜土桑陰俱似舊，無人喚我作兒童。

又題畫芋頭的詩云：

叱犢攜鋤老夫事，老年趣味休相棄。

自家牛糞正如山，煨芋爐邊香撲鼻。

又云：

萬緣空盡短燈檠，誰識山翁不類僧。

但得老年吾手在，芋魁煨熟樂平生。

這幾首詩，都是寫出他種菜的意趣。他又行「飽諳塵世味，尤覺菜根香」的詩句。三十年前，他畫過一頁「白菜」扇面，送給我，題著：「他日顯揚，毋忘斯味。」又嘗題畫云：「余有友人常謂曰，吾欲畫菜，苦不得君畫之似，何也？余曰，迪身無蔬筍氣，但苦於欲似余，何能到。」他總認為咬菜根是人立品的要著，而所說的「蔬筍氣」，雌能道出他的個性。他有〈燕市見柿憶及兒時復憶星塘〉的詩，句云：「紫雲山上夕陽遲，拾柿難忘食乳時。」他幼年貧苦，拾柿充饑，到了老年，景況雖是好了，依然不忘寒素。

他幼時牧牛耕田，又曾學做木匠，這些經歷，老來非但並不諱言，而且還時常回味，在題畫時，往往形諸筆墨。他畫過《殘蓑破笠圖》，題句道：「殘蓑破笠，乃白石小時物也。老大長居燕京，以

避故山兵亂，徒勞好夢歸去披戴耳。」另有詩說：

奔馳南北復東西，一粥經營老不饑。

從此收將誇舊話，倦遊歸去再扶犁。

這是他說明自己出身於農家。他刻過幾方印章，如「魯班門下」、「大匠之門」等，表示他幼年學過木匠。他在七十歲左右，有時高興，還常取出斧、鋸、鑽、鑿等一類的木匠工具，做些木盒等小件東西，笑著對人說：「這是我的看家本領，雖說好久不動這份傢伙，使用起來，有點生疏，但總不至於把師傅教的能耐，都給忘了。」他是處處不忘其本，所以這樣熱愛他的勞動。

他中年以後，聲名漸漸地大了起來，認識的人多了，和當時的士大夫階級，不斷有了來往，但對於官僚們，卻從不去趨承聯絡，反而深惡痛絕。他有題〈雁來紅〉的詩道：

老眼遙看認作霞，群芳有幾傲霜華。

陶潛未賞無人識，顏色分明勝菊花。

這首詩表明他不是隨流合污的。他還有兩句詩道：「菰蒲安穩了餘生，謀食何須入亂群。」這

「亂群」兩字，可說是舊社會的確切寫照。他題〈畫鼠〉詩云：「汝足不長，偏能快行，目光不遠，前頭路須看分明。」這是勸人眼光須放遠大，出處之間，也要注意。他題贈人的畫道：「九還喜余畫，余未以為貪耳。公如為官，見錢如見山人定畫，則民何以安生。此戲言也，九還吾弟勿為怒。」

又有〈小鼠翻燈〉的詩云：

昨夜床前點燈早，待我解衣來睡倒。

寒門只打一錢油，那能供得鼠子飽。

何時乞得貓兒來，油盡燈枯天不曉。

他把鼠偷燈油，比作貪官污吏的橫徵暴斂，貓兒治鼠，就是希望有吏治澄清，貪污絕跡的一天。

另有〈雞群〉詩云：「成群無數，誰霸誰王，猖獗非智，奸險非良，驕雞輕鬥終非祥。」又〈鬥雞〉詩末兩句云：「生來輕一鬥，看汝首低垂。」原注：「雞鬥敗則低首喪氣。」當時軍閥混戰，他把雞鬥來作比喻的。他題「不倒翁」詩，附有自注：「大兒以為巧物，語余：遠遊時攜至長安，作模樣，供諸小兒之需。不知此物，天下無處不有也。」又題〈八哥〉詩云：

太平籬矮無人越，八哥見羊呼盜竊。

往日今朝難概論，人人忌諱休偏說。

他是說，這些禍國殃民的壞分子，已是遍地皆是，所以他題《畫鍾馗》的短文道：「余畫此鍾馗像成，焚香再拜，願天常生此好人。」希望有鍾馗這樣的人出來，消滅這些厲鬼。他題〈殘荷〉詩云：

笑語牡丹無厚福，收場還不到秋風。

山池八月污泥漲，猶有殘荷幾瓣紅。

又題〈梅花〉詩云：

笑倒牡丹無福命，開時雖暖已殘春。

花開天下正風雪，冷殺長安市上人。

這是說軍閥官僚們的好景，決不會太長久了。他題畫的詩文，很多是諷刺舊社會人物，意義深長，耐人尋味。

他的繪畫藝術，既不贊成「只弄筆墨，不求形似」，又極反對「只求形似，不講神韻」。他主張「形神俱備」，要先深入形似，然後不再死求形似，而要講究神韻，所謂「先入乎內，再出乎外」。

他所畫的，無論是鳥獸蟲魚，花卉果蔬，甚至於山水、人物，都是他實地觀察來的，決不是向壁虛構。他題「畫蟹」說：「余寄萍堂後，勺側有井，井上餘地，平鋪秋苔，蒼綠錯雜，嘗有蟹橫行其上。余細視之，蟹行其足一舉一踐，其足雖多，不亂規矩，世之畫此者不能知。」他題「畫蝦」的詩後附注說：「余少時嘗以棉花為餌釣大蝦，蝦足鉗其餌，釣絲起，蝦隨釣絲起出水，鉗猶不解。只顧一食，忘其登岸矣。」又題「畫玉簪花」云：「友人凌君直支，前年有人贈以梔子花，故凌君畫大佳。余今春有門人贈余玉簪花，畫亦不醜。」可見他畫的，都有他的根據，不是在別人的畫上去抄襲來的。他幼年牧過牛，牛是他最熟悉的，畫出來的各種姿態，都能栩栩如生。他曾對他的學生們說過一件故事，大意是：有一個畫牛的名手，有一次畫了一幅《鬥牛圖》，角相觸，尾高舉，怒態十足，自以為得意之筆。有一農夫見而笑曰：牛鬥時尾夾於兩股，壯夫數人，曳之且不出，今尾高舉，怎能算是佳作！名手大慚，從此不敢畫牛。他這話，就是說非經目睹，是要鬧出笑話來的。他題「畫蝦」又云：「余之畫蝦，已經數變，初只略似，一變畢真，再變色分深淡，此三變也。」他的畫，原是不斷求取進步，他有詩說：「大葉粗枝亦寫生，老年一筆費經營。」並不是草率從事的。「大葉粗枝」是當時罵他作品野狐禪的人常常說的，他對於這般自命不凡，而實在並沒什麼成就，可是嘴裡卻說得很像一回事的人，是很鄙視的。他題〈八哥〉詩云：

能言鸚鵡學難成，松下閒人耳慣傾。

兩字八哥渾得似，自稱以外別無能。

又題金拱北的《棲鴉圖》，有句云：「聲粗舌硬何人聽，切勿啞啞作苦啼。」這都是指著這種人說的。他的〈生日〉詩，也有句說：「衰年眼底無餘子，小技尊前有替人。」他說的「餘子」，就是「自稱以外別無能」的人，「替人」，指的是他的學生。他的學生中，確有很多高材，稱得起他的替人。

他的跨車胡同住宅，從一九二六年遷入之後，直到他晚年，除了臨終前的一兩年，住過雨兒胡同不多日子外，一直住在那裡。這所房屋，是北京舊式的中型住宅，不算太大。大門是向東的，平時總是關著。在一九三七年以後，為了避免敵偽們常來麻煩，大門上還貼過許多字條。進了大門，東屋三間是客廳，中間放著一條長約七八尺的紅漆畫案，另外一張方桌，四隻籐椅。牆上貼有賣畫及刻印的潤例。潤例的價碼，在過去因為幣值不穩定，他隨時調整。他七十多歲時的潤例，我還記得，其文如下：「余年七十有餘矣，苦思休息而未能，因有惡觸，畫刻日不暇給，病倦交加，故將潤格增加，自必扣門人少，人若我棄，得其靜養，庶保天年，是為大幸矣。白求及短減潤金賒欠退換諸君，從此諒之，不必見面，恐觸病急。余不求人介紹，有必欲介紹者，勿望酬謝。用棉料之紙，

國畫大師齊白石的一生　　313

半生宣紙，他紙板厚不畫。山水、人物、工細草蟲、寫意蟲鳥皆不畫。指名圖繪，久已拒絕。花卉條幅，二尺十元，三尺十五元，四尺二十元（以上一尺寬）。五尺三十元，六尺四十五元，八尺七十二元（以上整紙對開）。中堂幅加倍，橫幅不畫。冊頁，八寸內頁六元，一尺內八元。扇面，寬一尺者十元，一尺五寸內八元，小者不畫。如有先已寫字者，畫筆之墨水透污字蹟，不賠償。凡畫不題跋，題上款者加十元。刻印，每字四元，名印與號印，一白一朱。朱文，字以三分四分為度，字小不刻，字大者加。一石刻一字者不刻。金屬、玉屬、牙屬不刻。石側刻題跋及年月，每十字加四元。刻上款加十元。石有裂紋，動刀破裂不賠償。隨潤加二。無論何人，潤金先收。」客廳西邊，有一個小院，院內種著一架葡萄，葡萄架下，養著一缸金魚。葡萄架的北面，對著北正房，是他的畫室，也是他的臥室。北房前面的廊子，裝有鐵製的柵欄，晚上拉開，是為了防備宵小覬覦而設的。鐵柵欄內，置著一具棺木，在北京淪陷之時，深恐敵偽們無理威脅，他表示了視死如歸的決心。現在這所住宅，他的後人，有一部分仍是住在裡邊。

我和齊白石老人的關係，在本文結束之時，順便簡單地說一說。他是我的世伯，又是我的老師。

先父和他有同門之誼，我們交往了差不多四十個年頭，一直保持著我們兩代世交的深厚感情。他在一九三三年春天，叫我編寫他的「自述」稿，原是預備寄給住在蘇州的吳江金松岑丈（天翮），替他撰著傳記用的參考資料。因為經過好幾次波折，稿子寫成了一半，就停頓下來。而抄寄給金丈的，僅僅是這一半成稿中的一小部分而已，後因金丈逝世，給他撰著傳記的諾言，無法實現，他雖很掃興，卻

對我說：「這篇稿子，何必半途而廢？」就叫我繼續地寫下去。這樣，斷斷續續地拖延了十多年，直到一九四八年，才算有了一點頭緒。卻因我的高血壓症，一度十分嚴重，不能出門，更不能動筆，這事又給擱下。我病癒之後，還想趁他健在的時候，繼續地再給他記點下來，不料時隔未久，他就去世了，這是很遺憾的一件事。現在我寫他的《一生》，一九四八年以前，是根據他的「自述」整理的，一九四九年以後，是我替他補記的。回想當年斗室相對，促膝談心的情景，恍然猶在眼前，而我這篇記錄他一生的文稿，沒有能夠讓他生前親自過目，怎不叫我感愴萬分呢！他是我國的偉大藝術家，他的正式傳記，還有待於更多的力量來共同完成，我的這篇文稿，不過為這個工作，提供一些素材罷了。

血歷史160　PC0874

新銳文創
INDEPENDENT & UNIQUE　國畫大師齊白石的一生

原　　著	張次溪
主　　編	蔡登山
責任編輯	鄭夏華
圖文排版	楊家齊
封面設計	王嵩賀

出版策劃	新銳文創
發 行 人	宋政坤
法律顧問	毛國樑　律師
製作發行	秀威資訊科技股份有限公司
	114 台北市內湖區瑞光路76巷65號1樓
	電話：+886-2-2796-3638　傳真：+886-2-2796-1377
	服務信箱：service@showwe.com.tw
	http://www.showwe.com.tw
郵政劃撥	19563868　戶名：秀威資訊科技股份有限公司
展售門市	國家書店【松江門市】
	104 台北市中山區松江路209號1樓
	電話：+886-2-2518-0207　傳真：+886-2-2518-0778
網路訂購	秀威網路書店：https://store.showwe.tw
	國家網路書店：https://www.govbooks.com.tw

出版日期	2019年10月　BOD一版
定　　價	400元

國家圖書館出版品預行編目

國畫大師齊白石的一生 / 張次溪原著；蔡登山主編. --
一版. -- 臺北市：新銳文創, 2019.10
　面；　公分. -- (血歷史；160)
　BOD版
　ISBN 978-957-8924-71-0(平裝)

　1.齊白石 2.藝術家 3.傳記

909.887　　　　　　　　　　　　　108015530

讀 者 回 函 卡

感謝您購買本書，為提升服務品質，請填妥以下資料，將讀者回函卡直接寄回或傳真本公司，收到您的寶貴意見後，我們會收藏記錄及檢討，謝謝！
如您需要了解本公司最新出版書目、購書優惠或企劃活動，歡迎您上網查詢或下載相關資料：http:// www.showwe.com.tw

您購買的書名：＿＿＿＿＿＿＿＿＿＿＿＿＿＿＿＿＿＿＿＿＿＿＿

出生日期：＿＿＿＿＿年＿＿＿＿＿月＿＿＿＿＿日

學歷：□高中 (含) 以下　　□大專　　□研究所 (含) 以上

職業：□製造業　□金融業　□資訊業　□軍警　□傳播業　□自由業
　　　□服務業　□公務員　□教職　　□學生　□家管　　□其它＿＿＿

購書地點：□網路書店　□實體書店　□書展　□郵購　□贈閱　□其他

您從何得知本書的消息？

　　□網路書店　□實體書店　□網路搜尋　□電子報　□書訊　□雜誌
　　□傳播媒體　□親友推薦　□網站推薦　□部落格　□其他＿＿＿＿＿

您對本書的評價：(請填代號　1.非常滿意　2.滿意　3.尚可　4.再改進)

　　封面設計＿＿＿　版面編排＿＿＿　內容＿＿＿　文／譯筆＿＿＿　價格＿＿＿

讀完書後您覺得：

　　□很有收穫　□有收穫　□收穫不多　□沒收穫

對我們的建議：＿＿＿＿＿＿＿＿＿＿＿＿＿＿＿＿＿＿＿＿＿＿＿

＿＿＿＿＿＿＿＿＿＿＿＿＿＿＿＿＿＿＿＿＿＿＿＿＿＿＿＿＿＿＿

＿＿＿＿＿＿＿＿＿＿＿＿＿＿＿＿＿＿＿＿＿＿＿＿＿＿＿＿＿＿＿

＿＿＿＿＿＿＿＿＿＿＿＿＿＿＿＿＿＿＿＿＿＿＿＿＿＿＿＿＿＿＿

11466
台北市內湖區瑞光路 76 巷 65 號 1 樓

秀威資訊科技股份有限公司　　　收

BOD 數位出版事業部

..

（請沿線對折寄回，謝謝！）

姓　　名：＿＿＿＿＿＿＿＿＿　年齡：＿＿＿＿　性別：□女　□男

郵遞區號：□□□□□

地　　址：＿＿＿＿＿＿＿＿＿＿＿＿＿＿＿＿＿＿＿

聯絡電話：(日) ＿＿＿＿＿＿＿＿＿ (夜) ＿＿＿＿＿＿＿＿＿

E-mail：＿＿＿＿＿＿＿＿＿＿＿＿＿＿＿＿＿＿＿